KB138583

향유서가
02

미술관 가이드의 프랑스 여행법

◆ **일러두기**
1 작품 설명은 작가명, 작품명, 제작연도, 크기(평면: 높이×너비, 입체: 높이×너비×두께), 재료와 기법, 소장처 순서로 적었다.
2 작가명과 작품명 등은 모두 프랑스어로 병기했다.
3 인명과 지명 등은 국립국어원의 외래어 표기법을 따랐다.

미술관 가이드의 프랑스 여행법

전시실 밖에서 만나는 예술과 역사

1판 1쇄 발행 2024년 9월 2일

지은이 이혜준
기획·편집 김지수
디자인 [★]규
교정교열 박성숙
제작 미래피앤피

펴낸이 김지수
펴낸곳 클로브
출판등록 제2023-000001호
주소 서울시 중구 세종대로 72 대영빌딩 907호
이메일 clovebooks@naver.com
인스타그램 @clove.books

ⓒ 이혜준, 2024
ISBN 979-11-978805-8-2 03600

향유서가
02

미술관 가이드의 프랑스 여행법

전시실 밖에서 만나는 예술과 역사

이혜준 지음

Voyage Artistique en France

↓ clove

머리말

2012년 어학연수를 위해 떠난 프랑스는 모든 것이 느리게 흐르는 나라였습니다. 한창 최신형 스마트폰에 길들여진 저로선 불편한 점이 한두 가지가 아니었죠. 핸드폰을 개통하는 데 일주일이 걸렸고, 은행 계좌를 만드는 데 보름이 걸렸습니다. SNS 계정에 연락 두절인 저의 안부를 묻는 글이 올라올 정도였지요.

처음엔 두 나라의 차이점을 비교하면서 시간을 보냈습니다. 그러다 보니 자연스럽게 프랑스의 역사에도 관심을 갖게 되었죠. 가이드 활동과 더불어 대학원에서 도시와 건축의 역사를 공부하며 프랑스라는 나라를 좀 더 구체적으로 관찰할 수 있었습니다. 알면 알수록 우리나라와의 공통점이 더 많이 보였습니다. 다른 게 있다면 우리나라에 비해 변화를 조금 더 천천히 받아들인다는 점이었습니다.

덕분에 급속도의 발전을 겪은 우리가 그동안 놓쳐온 것들도 발견할 수 있었습니다. 매일같이 타는 버스에서 기사와 잡담을 나누거나 일면식도 없는 이웃과 인사를 하는 등, 현재 우리나라에서는 보기 힘든 모습들 말이죠. 10여 년간의 프랑스 생활 중 절반 정도를 수도권이 아닌 지방에서 보낸 덕분에 더욱 다양한 모습을 볼 수 있었습니다. 프랑스에

는 사람뿐만 아니라 예술 작품이나 건축물에도 과거의 흔적이 많이 남아 있습니다.

이 책은 프랑스 각지에 있는 명작, 명소들과 함께 우리나라가 반세기에 걸쳐 급속도로 맞이한 변화를 이 나라는 긴 세월 동안 어떻게 받아들여 왔는지를 살펴봅니다. 첫 번째 장에서는 성당, 시청, 광장과 같이 도시마다 존재하는 역사적인 장소를 소개합니다. 길게는 2000년의 역사를 자랑하는 프랑스의 도시에는 오래전부터 이어진 규칙이 있습니다. 이는 도시를 구경하는 여행자에게 길잡이가 되겠지요. 나머지 두 장에서는 도시화와 함께 생겨난 새로운 예술에 관해 이야기합니다. 예술가들은 번잡한 도심을 떠나 변두리나 지방 도시로 자리를 옮겨 저마다의 방식으로 시대의 아픔을 극복하려 했습니다. 이는 극심한 변화를 겪고 있는 우리도 공감할 수 있는 모습인 동시에 프랑스 여행에 대한 큰 동기를 불러일으키기도 합니다.

다소 산만했던 아이디어가 책으로 정리되어 나오기까지 힘쓴 출판사 클로브에 감사의 인사를 전합니다. 부디 이 책이 프랑스를 여행하는 사람뿐 아니라 모든 독자에게 번잡한 일상으로부터의 해방감을 선사할 수 있길 바랍니다.

이혜준

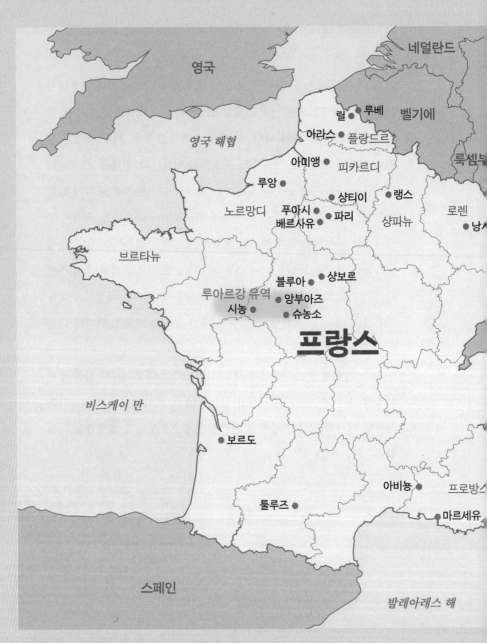

이 책에서 소개하는 프랑스 지역별 장소와 예술가들

── 장소　── 예술가

영국

네덜란드

벨기에

룩셈부

영국 해협

릴　● 루베

아라스 ● 플랑드르

아미앵 ● 피카르디

루앙 ●

노르망디

● 샹티이

● 랭스

상파뉴

로렌

낭시

푸아시 ●

베르사유 ● 파리

브르타뉴

블루아 ● ● 샹보르

루아르강 유역

시농 ● ● 앙부아즈

● 슈농소

프랑스

비스케이 만

● 보르도

아비뇽 ●

프로방스

툴루즈 ●

● 마르세유

스페인

발레아레스 해

* 역사적인 내용의 이해를 돕기 위해 옛 지역명(플랑드르, 프로방스 등)을
비슷한 위치에 초록색 글자로 표기했다. 대부분 현재도 통용되고 있다.

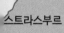

독일

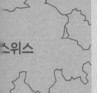

스트라스부르

스위스

이탈리아

방스

차 례

+ ✦

파리지엔처럼
도시 걷기

예술가의
흔적 따라 걷기

건축가의
작품 속 걷기

파리지엔처럼 도시 걷기

성당

cathédrale

—

여행의 시작은 성당에서

프랑스 도시의 중심에는 성당이 있다

파리의 노트르담(Notre-Dame) 대성당에 화재가 발생한 지 벌써 5년이 흘렀습니다. 재개관을 약 1년 앞둔 현재(2025년 재개관 예정), 성당 가까이 다가가진 못해도 입구 앞 광장 일부를 개방해 적당한 거리에서 볼 수 있습니다. 완전한 개방이 아니라 볼 수 없는 공간도 있는데, '푸앙 제로'(Point zéro)라는 동판이 대표적입니다.

성당 입구 앞에 설치된 이 동판은 영어로 '제로 포인트'(zero point), 즉 영점을 가리키며 파리와 다른 도시 간의 거리를 재는 중심점을 의미합니다. 이 광장이 파리의 정중앙이라는 뜻이지요. 그렇다 보니 화재가 발생하기 전까지 푸앙 제로를 찾아온 여행객들 사이에서 소문이 하나

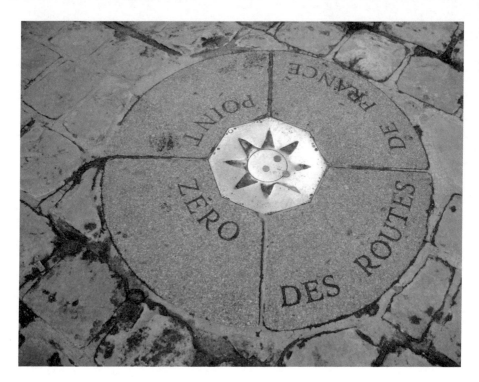

파리 노트르담 대성당의 푸앙 제로 동판.

떠돌았습니다. 이 동판을 밟으면 언젠가 파리로 다시 돌아온다는 것입니다. 소문을 전해 들은 여행객들은 즉시 동판에 발을 올린 채 인증샷을 찍곤 했습니다. 웅장한 성당만큼이나 많은 사람의 이목을 불러 모은 곳이지요.

대부분의 프랑스 도시 중심에는 성당과 같은 종교 건축물이 있습니다. 이는 비단 도시만이 아니라 작은 마을, 더 작은 촌락에도 적용된 규칙입니다. 과거에는 성당이 마치 동사무소와 같은 역할을 했기 때문인데, 오늘날의 동사무소와는 반대로 성당이 세워진 뒤 그 주변으로 사람들이 모여들면서 도시가 형성되었죠. 따라서 프랑스의 지역명은 성당 이름을 그대로 따르는 경우가 많습니다. 가령 파리의 번화가 중 하나인 생제르맹(Saint-Germain) 지구의 중심에는 생제르맹 성당이 있고, 파리의 북쪽에 있는 생드니(Saint-Denis)라는 도시의 중심에는 생드니 대성당이 있습니다. 성당이 건립되면 주변에는 침입에 대비해 성벽이 생기고, 그 사이를 주민들이 채우며 부르그(Bourg)라 부르는 도시가 생겼습니다. 이것이 프랑스에 나타나는 도시의 전형적인 구조입니다.

천재 예술가 레오나르도 다빈치(Léonard De Vinci, 1452~1519)는 〈최후의 만찬〉을 그렸습니다. 예수 그리스도가 고난을 앞두고 제자들과 함께 만찬을 즐기는 장면을 그린 것입니다. 다른 화가들도 많이 선택한 주제이지요. 기독교를 최초로 공인한 로마 시대에는 최후의 만찬을 기념하는 의식이 있었습니다. 그리스도와 제자들처럼 여럿이 한데 모여 기도하는 방식으로 의식을 치렀고, 이것이 바로 미사의 시작입니다.

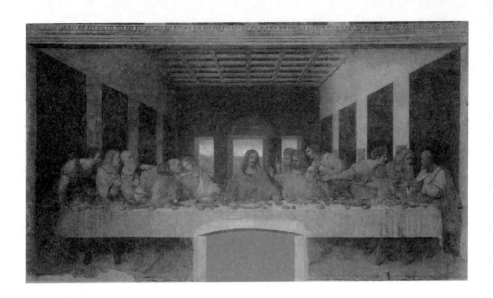

레오나르도 다빈치
<최후의 만찬>
Léonard De Vinci, La Cène
1495~1497년 | 460×880cm
회벽에 유채와 템페라 | 이탈리아, 산타마리아 델레 그라치에 성당

의식을 치르던 사람들은 여러 사람을 수용할 만한 거대한 공간이 필요했습니다. 이를 위해 성직자들은 바실리카(Basilica)라 불리는 마을회관의 구조를 참고해 예배당을 만들었습니다. 그렇다 보니 성당은 도심 한복판에 지어지고, 거대한 구조 덕분에 도시를 대표하는 상징성을 띠게 되었죠. 불교나 이슬람교와 같은 다른 종교에 비해 기독교의 예배당이 눈에 띄고 웅장한 이유가 바로 여기에서 비롯된 것입니다.

이렇게 유럽의 각 도시에는 동사무소처럼 성당이 설치됩니다. 하지만 그 숫자가 너무 많다 보니 나중에는 이를 관리하는 큰 성당이 생겼고, 그곳은 주교가 앉아 있다는 의미로 주교좌성당이라 불렀습니다. 파리의 노트르담과 같은 대성당(cathédrale)이 주교좌성당입니다. 대성당은 주로 대도시의 중심부를 지키다 보니 시간이 지날수록 역할이 점점 늘어났습니다. 광장과 맞닿은 성당의 입구는 말로 표현하기 힘들 만큼 화려하고, 주변에는 도시를 구성하는 핵심 시설들이 위치했습니다.

파리의 중심을 지키는
파리 노트르담 대성당

우리에게 가장 친숙한 파리의 노트르담 대성당을 예로 들어볼까요? 성당 앞 광장에는 여전히 시민들을 위한 공공시설이 자리 잡고 있습니다. 신의 저택이란 뜻으로 병원 역할을 했던 '호텔듀'(Hôtel-Dieu)가 대표적

입니다. 과거 사람들은 병의 원인을 바이러스나 세균이 아니라 죄에 대한 형벌이라고 종교적으로 받아들였기 때문에 성직자에게 치료를 받았습니다. 따라서 과거의 병원은 주교가 관리하면서 대성당 옆에 자리한 경우가 많았죠. 주로 거리를 떠도는 빈민들이 이곳을 찾으면서 늘 북새통을 이뤘습니다.

이 밖에도 성당이 위치한 시테(Cité)섬에는 왕궁으로 쓰인 최고재판소(Palais de Justice)를 비롯해 상공회의소, 경시청 등 오늘날까지도 공무원들이 출근하는 관공서들이 모여 있습니다. 하나같이 멋진 외관을 드러내면서 넥타이 부대와 여행객들을 동시에 불러 모읍니다. 마치 서울의 여의도처럼요. 시티(city)의 프랑스식 표현인 '시테'(Cité)라는 지명은 고대 로마 시대부터 존재한 지역에 붙인 경우가 많습니다. 한때 이민족의 침입을 받은 파리의 원주민들은 자신들이 살고 있던 지금의 남쪽 지역을 포기하고 강 중심을 지키는 시테섬에 새로운 보금자리를 마련했죠. 섬에서 시작된 도시의 역사가 성당의 가치를 다시 한번 증명합니다.

이렇게 위치가 좋은 만큼 대성당의 입구는 광장을 찾은 모두의 이목을 끌 수 있도록 매우 화려하게 만들었습니다. 세 입구를 장식하는 부조는 각각 성경에 등장하는 이야기를 소개합니다. 왼쪽부터 요한묵시록에 등장하는 성모의 대관식, 최후의 심판, 그리스도의 탄생을 차례대로 표현해 문맹인들도 이해하기 쉽게 만들었죠. 지금은 알아볼 수 없지만 과거에는 이 부조가 전부 색칠되어 있었다고 하니, 아마 시민들은 이를 보며 우리가 에펠탑을 마주하는 것 이상의 경이로움을 느꼈겠죠?

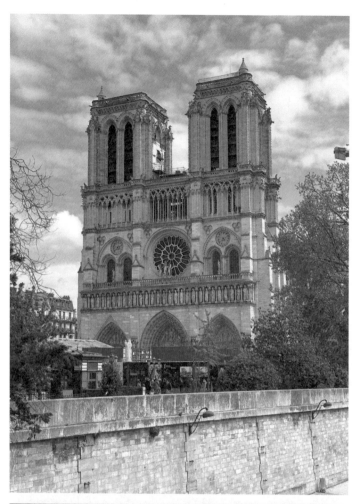

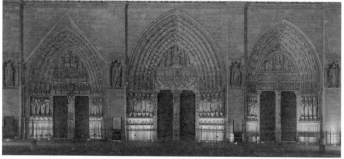

위 파리 노트르담 대성당.
아래 파리 노트르담 대성당의 파사드.

입구 정상에는 종탑이 설치되어 있습니다. 도시의 중심을 지키는 만큼 성당은 시간을 지배하는 역할을 했습니다. 사람들은 종소리에 맞춰 기도를 드리고, 하루의 일과를 시작하거나 끝냈습니다. 성직자들은 종의 개수에도 제한을 둬 일반 성당보다 대성당의 종소리가 더욱 크게 울려 퍼지게 만들었습니다.* 파리의 노트르담 대성당은 '콰지모도'라는 종지기가 등장하는《파리의 노트르담》(Notre-Dame de Paris)이라는 소설로 이름을 알리기도 했습니다.

과 거 로 의 시 간 여 행
스 트 라 스 부 르 노 트 르 담 대 성 당

성당은 하늘에 바치는 일종의 봉헌물과 같습니다. 누구에게 봉헌하는지는 지역에 따라 다르죠. 일반 신도들은 주로 지역 출신의 성인을 선호했습니다. 반면 성직자들 사이에선 그리스도를 낳은 성모 마리아에게 봉헌하는 경우가 많았습니다. 프랑스의 대성당 이름에 성모를 가리키는 '노트르담'(Notre-Dame, 우리의 부인)**이 많은 이유이기도 합니다.

 프랑스 동쪽 알자스(Alsace) 지방의 주도인 스트라스부르(Strasbourg)

● 과거 성직자들은 일반 성당은 1~2개, 대성당은 5~6개로 종의 개수를 제한하고, 크기도 규칙을 만들어 소리가 퍼져 나갈 수 있는 범위를 통제했다.
●● 'Notre'는 '우리의'라는 뜻이며, 'Dame'은 여인을 높여 부르는 말이다.

의 대성당도 노트르담이라 부릅니다. 세계 대전 기간에 독일의 영토였던 스트라스부르는 전쟁의 폭격을 피해 큰 변화가 없었던 도시입니다. 덕분에 도심 한가운데 위치한 섬인 그랑드일(Grande-ile)은 유네스코(UNESCO) 세계문화유산으로 지정되었고, 그 중심의 대성당도 별다른 사건 없이 꾸준히 제자리를 지킬 수 있었죠.

먼저 입구 주변으로 광장 대신 좁은 골목이 많이 보입니다. 골목을 촘촘히 채우는 오래된 가옥들은 중세 시대부터 간직한 분위기를 고스란히 드러냅니다. 이는 입구 주변을 벗어나도 마찬가지입니다. 대성당의 구조는 그리스도의 상징인 십자가의 형태를 따르는 경우가 많은데, 이럴 경우 보통 제단이 놓인 동쪽을 제외하고는 모든 방향에 입구를 설치합니다. 제단의 반대편인 서쪽에 정문을 두어 일반인들이 주로 이용하게 하고, 제단에서 가까운 양 날개 쪽은 성직자들의 입구로 사용했습니다. 같은 구조인 스트라스부르 대성당은 북쪽 입구에 일반 사제들의 숙소가 밀집해 있었고, 남쪽 입구에는 고위직들의 거처가 있었습니다. 그래서 남쪽 입구로 나가면 가장 많은 주교를 배출한 로한(Rohan) 가문의 저택이 있었지요. 현재는 시립 박물관으로 쓰이고 있습니다.

파리의 시테섬만큼 작진 않지만, 성당을 포함해 옹기종기 모여 있는 구시가지의 골목을 걸으면 과거로 시간 여행을 떠나는 기분이 듭니다. 이 분위기에 걸맞게 매년 연말이 되면 성당을 중심으로 크리스마스 축제가 열리는데, 스트라스부르는 독일에서 시작된 이 문화를 가장 잘 계승한 도시로 평가받습니다. 덕분에 축제가 시작되면, 파리에 버금가는

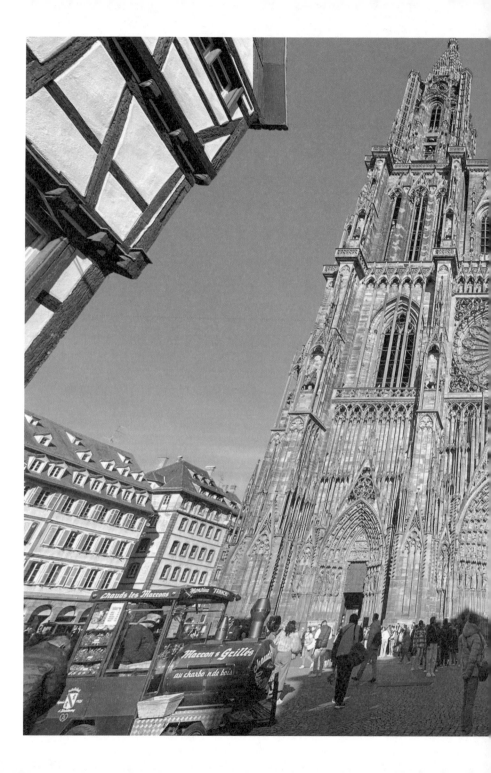

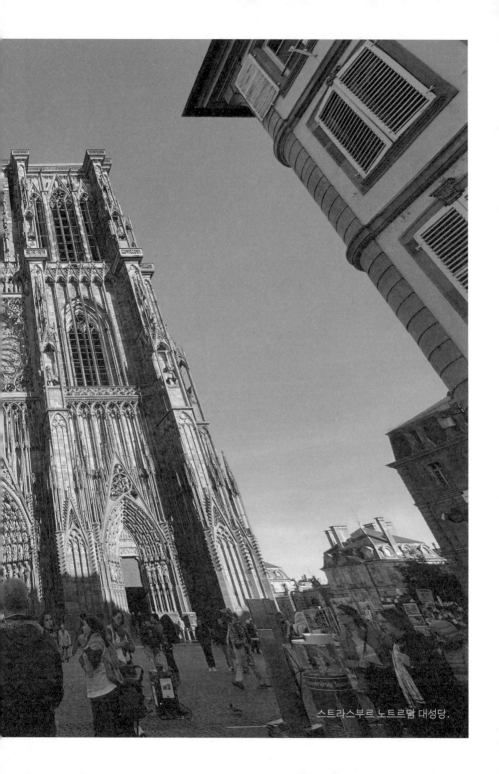
스트라스부르 노트르담 대성당.

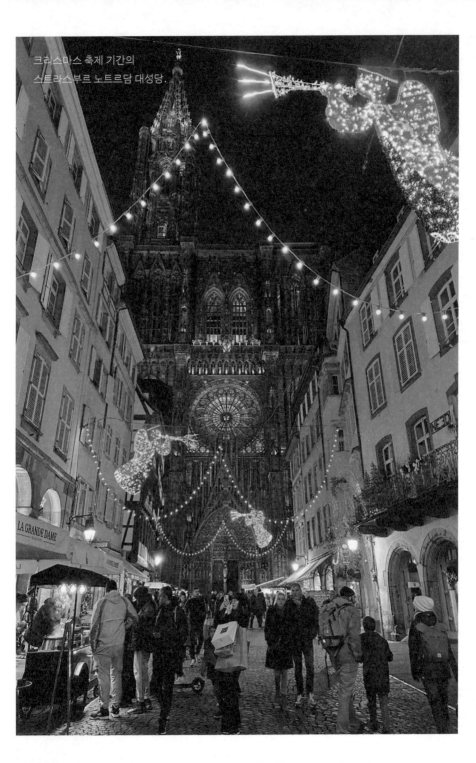

크리스마스 축제 기간의
스트라스부르 노트르담 대성당.

엄청난 숫자의 여행객이 이 도시를 찾습니다. 크리스마스트리를 연상케 하는 갈색 성당과 반짝이는 축제 조명은 역사보다는 동화에 가까운 한 장면을 만들어냅니다.

샴페인처럼 빛나는
랭스 노트르담 대성당

랭스(Reims)의 주교, 생레미(Saint-Remi, 437~533)는 프랑크 왕국•을 세운 클로비스(Clovis, 466~511)의 세례를 집행한 인물입니다. 덕분에 그가 머물던 대성당은 프랑스 왕의 대관식 장소로 사용되었지요. 이후로 그는 제자들을 다른 지역으로 파견 보내면서 유목민에 가까웠던 프랑크인들을 가톨릭의 수호자로 만드는 데 큰 공헌을 합니다. 오늘날 그의 이름을 딴 지명이 프랑스 전역에 분포하는 이유가 여기에 있습니다.

아흔여섯 살에 생을 마감한 그는 전임자들과는 다르게 도시 변두리에 위치한 작은 성당에 묻힙니다. 이를 두고 사람들은 아마 신의 계시를 받았을 것이라 추측하지요. 그리고 변두리임에도 그의 이름을 기억하는 사람들은 끊임없이 그의 무덤을 찾았습니다. 물론 그중에는 든든한 후원금을 보태던 프랑크인들의 왕도 있었습니다. 결국 이 무덤을 중

• 프랑스 왕국의 옛 이름.

심으로 수도원이 세워지고, 주변으로 사람들이 모이기 시작하면서 또 하나의 마을이 형성되지요.

이로 인해 랭스는 두 건물을 중심축으로 발달합니다. 노트르담 대성당과 생레미의 성물을 보관한 수도원입니다. 두 건물을 잇는 거리에는 주로 성직자들의 가르침을 받은 학생들이 머물렀습니다. 오늘날에도 대성당 남쪽의 대학 거리(Rue de l'Université)에는 많은 중학교(Collège)가 남아 있습니다.* 상인들이 세를 키워가던 시기였음에도 불구하고 랭스의 학생들은 결코 상인들에게 밀리지 않았습니다. 한때는 파리를 능가할 정도로 유능한 학생이 많이 배출되었다고 합니다. 지식의 대가로 상인들에게 빵과 돈을 얻어낼 정도였다니 말이죠.

이렇게 늘 소란스러워도 랭스의 시민들을 하나로 만드는 장소가 바로 대성당입니다. 지금의 대성당은 13세기에 발생한 화재로 인해 다시지은 건물입니다. 많은 사람이 십자군 원정을 통해 예루살렘이나 로마로의 성지순례를 꿈꾸던 때, 떠나지 못한 랭스의 시민들은 신분을 막론하고 재건축에 많은 재산을 기부했습니다. 이들의 목표는 파리의 노트르담보다 더 화려한 건물을 짓는 것이었습니다. 주교의 감독 아래 약 2300개의 조각을 새긴 입구가 탄생했고, 이는 지금도 파리의 대성당을 점잖은 존재(?)로 만들고 있습니다.

● 프랑스에서 중학교(Collège)는 성직자들이 만든 학교에서 기원했으며, 선생들의 모임에서 시작된 것이 대학교(Université)다.

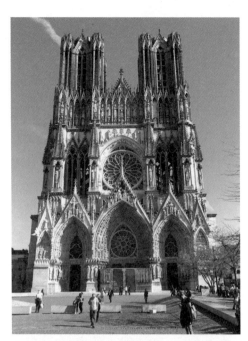

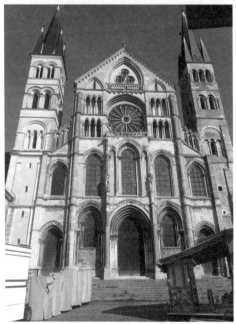

위 랭스 노트르담 대성당.

아래 생레미 수도원 부속 성당.

1차 세계 대전 당시 파괴된 대성당의 입구는 복원하는 과정에서 녹청빛을 띠게 되었습니다. 기존 채석장이 폐쇄되어 다른 지역의 석재를 사용했기 때문인데, 덕분에 햇빛을 받으면 금빛으로 변화해 화려함을 뽐냅니다. 이를 보며 누군가는 지역 전통술에 비유하죠. 실제로 녹청색 포도가 금빛 샴페인(Champagne)*으로 변하는 과정을 떠올리게 합니다.

성당과 함께 성벽이 세워지면서 프랑스라는 나라에 적용되는 특징이 하나 있습니다. 증기기관의 발달로 등장한 기찻길 대부분을 성벽 바깥에 만든 것입니다. 파리만 해도 도시의 옛 경계선을 따라 설치한 지하철 2호선과 6호선에 기차역이 집중되어 있습니다. 그래서 지금도 기차역 주변은 주로 변두리에 위치한 우범지대에 둘러싸인 경우가 많습니다. 이를 감안한다면 기차역 주변에 숙소를 예약하는 일은 바람직한 선택이 아니죠. 프랑스 여행을 계획한다면 숙소의 위치를 두고 아마 많은 시간을 고민할 것입니다. 이번 장에서 소개하는 장소들이 여러분의 고민을 단번에 해결해 주기를 바랍니다.

● 랭스는 샴페인의 원산지인 샹파뉴(Champagne)주의 주도이다.

궁전

palais

—

궁전에서 펼쳐지는 드라마

도 시 속 의 도 시

1789년, 굶주림에 지친 시민들이 국왕에 반기를 들면서 프랑스 혁명이 시작됩니다. 이에 발맞춰 혹여나 불똥이 튀지 않을까 불안에 떨던 주변국의 왕들은 프랑스 왕을 구한다는 명분으로 시민군에 선전포고를 하죠. 혁명전쟁이라 부르는 이 사건은 화가 난 시민들을 더욱 흥분하게 만듭니다. 결국 시민들은 전쟁의 원인으로 왕과 왕비를 지목했고, 파리 튈르리 궁전에 피신해 있던 이들을 잡아다 감옥에 가두죠. 재판이 열리고 찬반이 오가는 가운데 결국 사형이 결정되고, 이들은 훗날 화합이라는 뜻의 "콩코드"(Concorde)라 불릴 광장의 단두대에서 처형당합니다.

한편 왕비였던 마리 앙투아네트(Marie Antoinette d'Autriche,

1755~1793)가 마지막으로 한 말은 아직까지도 회자되고 있습니다. 전설에 따르면 그녀는 "용서를 구합니다. 고의가 아니었습니다"라는 말을 남기고 역사 속으로 사라졌다고 합니다. 이로 인해 마리 앙투아네트의 사치스런 삶이 과연 의도적이었는지에 대한 의견이 매우 분분합니다.

그렇다면 그녀는 왜 그렇게 살아야만 했을까요? "빵이 없으면 케이크를 먹으면 되지!"라는 또 다른 명언(?)은 비록 한 혁명가가 지어낸 이야기라는 결론이 났지만, 그녀의 삶을 설명하는 대표적인 대목이기도 합니다. 한 가지 확실한 사실은 그녀가 생각보다 검소했다는 점입니다. 베르사유 궁전 깊숙한 곳에 프티 트리아농(Petit Trianon)*이라는 별장이 있는데, 이곳에서 그녀는 목가적인 삶을 꿈꾸며 농원을 직접 가꿨습니다.

"베르사유는 나의 신하를 위해, 트리아농은 나의 가족을 위해, 마를리**는 나의 친구를 위해 만들었다."(J'ai fait Versailles pour ma cour, Trianon pour ma famille, Marly pour mes amis.)***

루이 14세의 말입니다. 왕궁은 왕의 공간이자 신하들의 공간이기도

* 트리아농(Trianon)은 베르사유궁에서 왕의 가족들이 머물던 장소다. 그랑 트리아농(Grand Trianon)과 프티 트리아농(Petit Trianon)이 있다.
** 베르사유와 함께 파리 서쪽에 지은 궁전. 프랑스 혁명기에 파괴되었다.
*** Ferrand Franck, *Dictionnaire amoureux de Versailles*, 2013, Plon, p.207

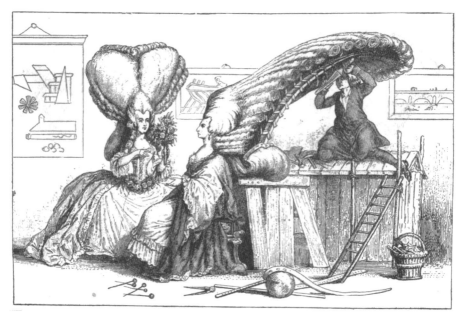

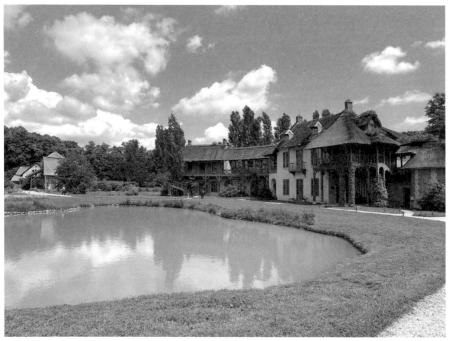

위 18세기 프랑스 여인들 사이에 유행한 올림머리를 풍자한 그림(작자 미상, 1788년).
아래 베르사유 궁전의 정원 내에 있는 프티 트리아농.

했습니다. 조선 시대의 경복궁이 그랬고 오늘날의 정부기관들이 그러한 것처럼, 프랑스의 왕궁도 많은 이의 살림을 책임져야 했습니다. 따라서 궁전이 하나 생기는 것은 도시가 새롭게 형성되는 것과 같았습니다. 본래 사냥용 별장에 불과했던 저택이 왕궁으로 변신하면서 베르사유라는 도시가 탄생한 것도 동일한 원리였죠.

그런데 이렇게 다 같이 모여 살면 생기는 문제가 있습니다. 왕의 사생활이 너무 노출된다는 점이지요. 만일 왕이 불치병에 걸리거나 어리석게 행동하면, 분명 야망을 품은 누군가는 왕을 몰아낼 계획을 세울 테죠. 왕의 친척들에 의해 몰락한 조선의 역사가 이를 증명합니다. 베르사유궁을 만든 루이 14세는 이를 사전에 막기 위해 철저하게 준비합니다.

어머니와 형제들과 평생을 싸우다 단명한 선왕 루이 13세의 사례를 참고한 그는 먼저 번잡한 파리를 떠나 거처를 옮깁니다. 그러고는 국가의 요직을 왕이 될 가능성이 전무한 시민 계급으로 채웠지요. 마침 프랑스에는 상인으로 자수성가한 부르주아들이 있었고 이들의 똑똑한 머리는 세금을 걷는 데도 큰 도움을 주었습니다.

하지만 이 방법이 모든 문제를 해결해주진 않았습니다. 시민 계급이 들어오면서 궁전은 왕의 환심을 이용해 귀족의 지위를 얻으려는 이들로 북적이기 시작합니다. 특히 맹트농 부인(Madame de Maintenon), 퐁파두르 부인(Madame de Pompadour)과 같이 왕의 총애를 받은 정부들은 왕에 버금가는 영향력을 행사하면서 수많은 '막장 드라마'를 만들기도 했

습니다. 이들의 이야기는 오늘날 뮤지컬 〈태양왕〉(Le Roi Soleil)이나 드라마 〈베르사유〉(Versailles) 등으로도 만들어졌습니다.

열다섯 살에 오스트리아에서 온 마리 앙투아네트도 치열한 경쟁을 피해가지 못했을 것입니다. 순진한 남편이 정부를 두진 않았지만, 베르사유에서의 삶은 그녀를 아주 피곤하게 만들었죠. 트리아농에서 꿈꾸던 농부의 삶은 아마 그녀에겐 작은 일탈이었을지도 모릅니다.

왕비의 궁전들

궁전에서 벌어진 여러 에피소드는 사람들의 흥미를 불러일으킵니다. 그중에서도 특히 마리 앙투아네트와 같은 다른 나라 출신 왕비들의 거처는 탄생부터 많은 이야기를 낳았습니다.

유럽을 대표하는 이름 중 메디치(Médicis) 가문이 있습니다. 이탈리아 피렌체의 은행가 집안에서 시작해 레오나르도 다빈치와 같은 천재 예술가를 후원했고, 교황까지 배출한 가문입니다. 이탈리아 예술을 동경하던 프랑스는 혼례를 통해 이들과 관계를 이어가려 했습니다. 실제로 메디치 가문 출신 며느리들은 예술뿐만 아니라 패션, 음식, 정원 등 프랑스의 다양한 문화를 발전시켰죠. 한편 그들의 욕심이 걷잡을 수 없는 혼란을 야기하기도 했습니다.

16세기 앙리 2세의 왕비인 카트린(Cathérine de Médicis, 1519~1589)은

미신에 의존하던 여인이었습니다. 그런 그녀가 어느 날 생제르맹(Saint-Germain) 앞에서 죽음을 맞이할 것이라는 예언을 듣고 깜짝 놀랍니다. 그녀가 살던 루브르궁 앞에 실제로 동명의 성당이 있었기 때문이죠. 예언을 의식한 그녀는 튈르리(Tuilerie)라는 새로운 궁전을 지었는데, 루브르궁 맞은편에 있던 이 궁전은 전소되어 사라지고 지금은 정원만 남아 있습니다. 그리고 그녀가 죽기 전 마지막 고해성사를 집행한 사제의 이름이 '생제르맹'이었다는 이야기가 전해지고 있습니다.

카트린이 세상을 떠나고 10년여 뒤, 이번엔 마리(Marie de Médicis, 1575~1642)라는 여인이 피렌체에서 옵니다. 그녀는 남편의 알 수 없는 죽음 이후, 어린 루이 13세(Louis XIII, 1601~1643)를 대신해 섭정을 맡았습니다. 권력의 맛을 알게 된 탓인지 그녀는 아들이 성년이 된 뒤에도 간섭을 멈추지 않았습니다. 파리 남쪽에 자신의 궁전인 뤽상부르(Luxembourg) 궁전을 만들 정도였죠. 그러나 이런 상황을 원치 않았던 루이 13세가 결국 어머니를 나라 밖으로 추방하면서 이야기는 비극적으로 끝을 맺습니다. 이 이야기는 네덜란드 화가 루벤스의 그림으로 루브르 박물관 메디치 갤러리에 전시되어 있습니다.

"왕비의 궁전"이라 불린 튈르리 궁전과 뤽상부르 궁전은 아이러니하게도 왕이 살던 궁전보다 더 커서 훗날 베르사유 궁전 건립에 큰 영향을 줍니다. 지금까지 남아 있는 정원은 대중에게 개방되면서 시민들의 삶을 더욱 풍요롭게 만들고 있습니다. 오늘날 많은 여인이 파리를 찾는 이유도 여기서 비롯된 건 아닐까요?

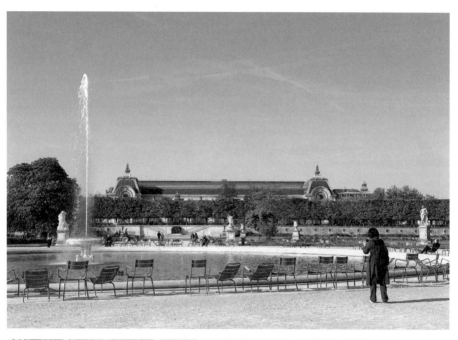

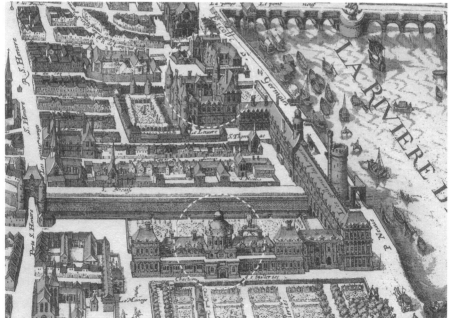

위 튈르리 정원.
아래 루브르 궁전(위)과 튈르리 궁전(아래). 튈르리 궁전은 1871년에 전소되었다.

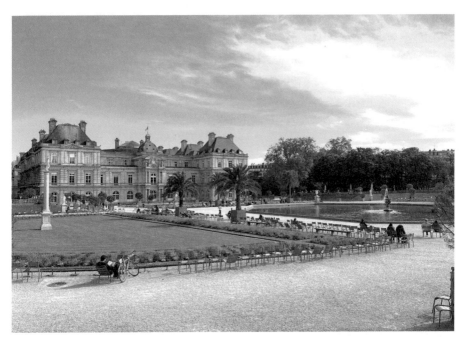

위 뤽상부르 궁전.
아래 루브르 박물관 내에 있는 메디치 갤러리.

종교의 힘을 보여주는
아비뇽 교황 궁

서유럽 곳곳에는 왕도 함부로 간섭할 수 없는 성직자들의 땅이 있었습니다. 8세기부터 역사가 시작된 바티칸 교황령이 대표적입니다. 본래 수도인 로마를 포함해 제법 넓은 영역을 다스렸지만 이탈리아 통일 이후로는 일부만을 차지하고 있습니다. 그런데 이는 교황에게만 부여된 특권은 아니었고, 벨기에의 리에주(Liège), 프랑스의 메스(Metz), 캉브레(Cambrai)처럼 주교 또는 대주교와 같은 고위 성직자들의 지배를 받은 곳도 많았습니다.

이 중에서도 아비뇽(Avignon)은 아마 바티칸 다음으로 잘 알려진 장소일 것입니다. '아비뇽 유수'라는 사건으로 우리나라 교과서에도 소개된 이 도시는 14세기를 시작으로 7명의 교황이 거쳐 간 도시입니다. 과거의 왕들이 떠돌이 생활을 한 것처럼 교황들도 한 곳에만 머물지는 않았습니다. 전염병이 창궐하거나 정치적인 위기가 찾아오면 자리를 옮기는 경우도 많았죠.

14세기 프랑스의 왕 필립 4세(Philippe IV, 1268~1314)는 어느 날 교회의 힘을 약화시킬 계획을 세웁니다. 자객을 보내는 등 갖은 시도 끝에 이탈리아 출신을 몰아내고 프랑스 출신 클레멘스 5세(Clément V, 1264~1314)를 교황의 자리에 앉히는 데 성공했지만, 아직 그에겐 교황에게 충성하던 군대가 남아 있었습니다. 템플 기사단(l'ordre du Temple)

이라 불리던 이 군대는 십자군 원정부터 교황을 모시면서 활약했는데, 결국 모함을 받은 기사단장이 1314년 파리 시테섬에서 화형을 당하면서 군대가 해체됩니다.

전설에 따르면, 기사단장은 무죄를 주장하면서 이 일에 가담한 모두가 저주를 받아 죽게 될 것이라는 말을 남겼다고 합니다. 우연의 일치인지 주동자였던 왕과 교황은 같은 해에 병으로 세상을 떠났습니다. 이 과정에서 이탈리아의 견제가 두려웠던 후임 교황, 요한 22세(Johannes XXII, 1249~1334)는 혼란을 수습하기 위해 모두의 개입으로부터 자유로운 장소를 찾습니다. 그렇게 그의 전임지이자 당시 프랑스와 신성로마제국(현 독일과 이탈리아)의 중심점인 아비뇽이 교황의 거처로 선택됩니다.

두 나라를 나누던 론(Rhône)강 어귀의 도시인 아비뇽은 무역의 중심지일 뿐만 아니라 온화한 기후 덕분에 비옥한 땅을 보유하기도 했습니다. 이런 안정성을 기반으로 교황들은 중세 시대를 대표하는 가장 거대한 궁전인 아비뇽 교황 궁(Palais des Papes)을 지어 올리죠. 중간에는 백년 전쟁이 터지면서 견고한 성벽을 만들기도 했습니다. 비록 마지막 교황인 그레고리우스 11세(Grégorius XI, 1370~1378)에 의해 교황청은 다시 로마로 옮겨지지만, 아비뇽에 남겨진 궁전은 종교가 정신을 지배하던 중세 시대에 종교의 힘이 얼마나 거대했는지를 알려줍니다.

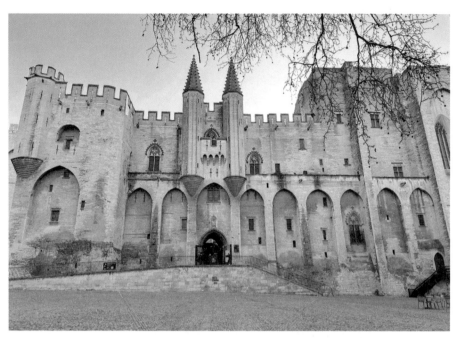

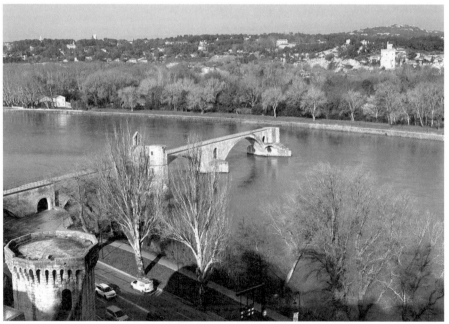

위 아비뇽 교황 궁과 실내 정원.
아래 생베네제(Saint Benezet) 다리, 프랑스와 아비뇽 교황령을 연결하는 다리로 쓰였다.

다빈치의 안식처
앙부아즈성

작은 마을 앙부아즈(Amboise)는 프랑스와 영국 사이에서 일어난 백년 전쟁 시기에 주목받았습니다. 파리를 빼앗긴 프랑스 왕국은 중부 지역에서 때를 기다리며 성벽을 보강했고, 견고해진 성벽 안으로 사람이 몰리면서 도시화가 진행된 곳도 있었습니다.

프랑스 왕족은 앙부아즈성을 거처로 정했습니다. 파리보다 조용하고 날씨도 온화한 루아르강 유역은 휴양을 하기에도 안성맞춤이었기 때문이죠. 전쟁이 끝난 뒤로는 왕비들이 자식을 키우기 위해 자주 찾았습니다. 이곳에서 나고 자란 프랑스 왕 샤를 8세(Charles VIII, 1470~1498)부터 앙부아즈성(Château d'Amboise)이 본격적으로 왕궁으로 쓰입니다.

평화가 찾아온 상황에서 왕들은 앙부아즈성에 정기적으로 머물며 새로운 취미를 만듭니다. 한창 발달 중이었던 이탈리아 예술에 관심을 보이기 시작한 것인데, 이탈리아 원정을 계획하다 이탈리아 전쟁이 일어납니다. 이때 프랑스 왕의 눈길을 끈 예술가가 있었습니다. 바로 〈모나리자〉(La Joconde)를 그린 레오나르도 다빈치(Léonard De Vinci, 1452~1519)입니다.

> **"메디치 가문이 나를 만들었지만, 동시에 나를 파괴했다."**(Les Médicis m'ont créé et m'ont détruit.)

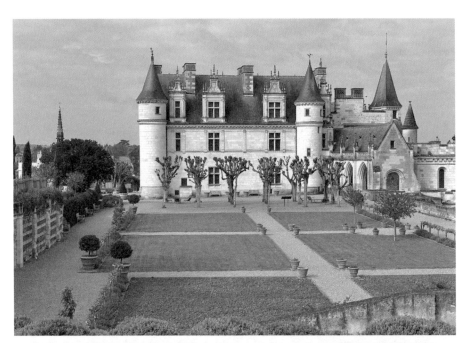

위 앙부아즈성.

아래 클로뤼세성.

이탈리아와 프랑스를 가름하는 알프스산맥을 넘으면서 다빈치가 한 말입니다. 그는 앞서 언급한 대로 메디치 가문의 후원을 받은 예술가입니다. 하지만 점점 두각을 드러내는 후배들과 비교당하며 말년에는 몹시 지친 상태였고, 프랑스 왕의 초대는 매우 반가운 소식이었죠. 실제로 그가 프랑스에서 보낸 3년의 삶은 매우 평안했을 것으로 보입니다. 다빈치를 "나의 아버지"라 불렀던 프랑스의 왕 프랑수아 1세(François I, 1494~1547)는 그를 곁에 두기 위해 앙부아즈성 인근에 있는 클로뤼세성(Château du Clos Lucé)을 선물하고, 그의 성으로 가는 비밀 통로까지 만들 정도였다니 말이죠. 다빈치도 이 대접이 꽤나 만족스러웠던 모양입니다. 그가 죽은 뒤에는 유언에 따라 그의 무덤이 앙부아즈성 예배당에 안치됩니다. 그리고 프랑스는 아주 소중한 선물을 얻었습니다. 그가 알프스를 넘으면서 챙겨온 그림이 바로 세상에서 가장 유명한 작품인 〈모나리자〉였으니까요.

찬란했던 유럽 역사의 흔적은 우리의 눈을 즐겁게 하지만, 지나친 웅장함은 때때로 거부감이나 불쾌감을 주기도 합니다. 과거에는 예술이나 건축이 주로 누군가의 힘을 과시하기 위해 사용되었기 때문이지요. 이를 달리 해석해보면 그만큼 이들에겐 감추고 싶은 면이 많았다는 뜻이기도 하겠지요. 피도 눈물도 없어 보였던 이들의 뒷이야기는 오늘날의 드라마처럼 인간적인 감동과 재미를 주기도 합니다.

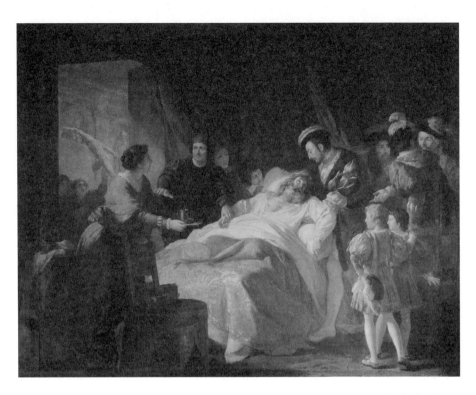

프랑수아 기욤 메나조
<프랑수아 1세의 팔에 안긴 채 죽은 다빈치>
François-Guillaume Ménageot, La mort de Léonard de Vinci dans les bras de François 1er
1781년경
543×549mm
캔버스에 유채
프랑스, 앙부아즈성

시청

municipalité

—

번화가를 찾는다면 시청 앞으로

도 시 의 저 택

1950년 파리 시청 앞에서 한 연인이 키스를 나눕니다. 이때 지나가던 한 사진작가가 연인에게 말을 걸며 사진 촬영을 부탁합니다. 그렇게 탄생한 사진이 로베르 두아노(Robert Doisneau, 1912~1994)의 〈시청 앞에서의 키스〉(Le Baiser de l'hôtel de ville)입니다.

이 작품은 뒤늦게 사진 속 여인에 대한 초상권 분쟁이 일기 시작하면서 우리나라에서도 언론을 통해 익히 알려졌습니다. 1992년에 사진 속 주인공을 자처하는 여인이 작가에게 초상권 소송을 걸었고, 사진의 신비로움을 깨뜨리고 싶지 않았던 작가는 정답을 밝히지 않아 사람들의 궁금증을 불러일으켰죠. 그런데 상황을 보다 못한 실제 주인공이 등

장해 촬영 당시 두아노가 선물로 준 사진 원본을 공개하며 허위 주장을 한 여인에게 역소송을 걸었고, 그렇게 사건은 종결됩니다. 이 논란으로 유명세를 얻은 사진은 2005년 경매장에 등장하면서 무려 15만 유로 (한화 약 3억 원)가 넘는 가격에 거래되었다고 하네요.

파리 시청 앞은 파리의 젊은 시민들이 자주 찾는 대표적인 번화가입니다. 시청 앞에 펼쳐진 광장과 매년 겨울과 여름이 되면 설치되는 썰매장, 비치발리볼 경기장 등은 지금까지도 많은 사람을 불러 모으고 있지요. 이뿐만이 아닙니다. 광장 앞에 흐르는 센강 주변에는 남녀노소를 막론한 시민들이 찾아와 피크닉을 즐기고, 강 너머로 보이는 노트르담 대성당의 위용에 관광객들은 발길을 멈춥니다. 좁은 골목길로 대표되는 시청 너머의 마레 지구는 활기 넘치는 젊은 사람들로 북적이죠. 참 신기한 일입니다. 파리 시장과 공무원들이 찾는 일터 주변에 시민들이 이렇게 몰리는 이유는 뭘까요?

유럽에서 시청의 역사는 꽤 오래됐습니다. 11세기 이민족의 침입이 끝나고 소빙하기(小氷河期)가 마무리되면서 유럽 땅에 잠시 평화가 찾아옵니다. 이때 인구도 급격히 늘어나는데, 가장 두드러진 나라는 1년 내내 날씨가 온화하고 평야가 국토의 70%를 차지하는 프랑스였죠.

전쟁이 줄어들자 늘어난 식량과 생필품을 다른 도시와의 교역을 통해 팔아치우는데, 교통이 편리한 프랑스의 도시로 많은 사람이 몰립니다. 이 과정에서 자연스럽게 상인이라는 직업이 각광받았고, 이들은 훗날 도시(bourg)의 보호를 받으며 자본을 쌓는다는 이유로 부르주아

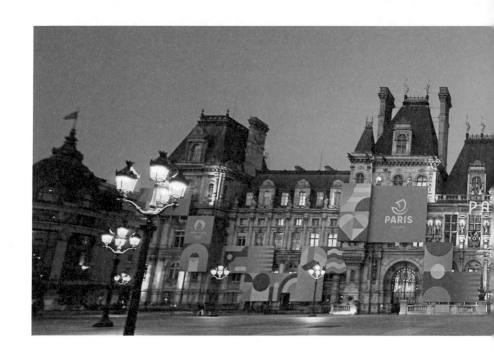

(bourgeois)라 불립니다. 유럽에서도 손꼽히게 비옥한 땅을 가진 데다 지중해와 대서양, 북유럽과 동유럽 국가들 사이에 위치한 프랑스는 유럽의 상인들이 모이는 교차로와 같은 역할을 했습니다. 그래서 이곳의 상인들은 때때로 귀족을 넘어서는 지위를 누릴 수 있었죠. 하지만 도시의 권력자들이 이를 방관하지만은 않았습니다. 점차 자본을 쌓아가는 상인들에게서 떨어지는 콩고물이라도 얻어먹기 위해선 대책을 마련해야 했지요. 물론 오늘날처럼 세금을 걷는 방식이 가장 편리했겠지만 늘어난 상인들의 숫자를 감당하기엔 인력이 부족했습니다. 결국 대표자를 뽑아 도시를 대신 관리하게 만드는데, 그렇게 탄생한 것이 바로 '시장'이라는 직책입니다.

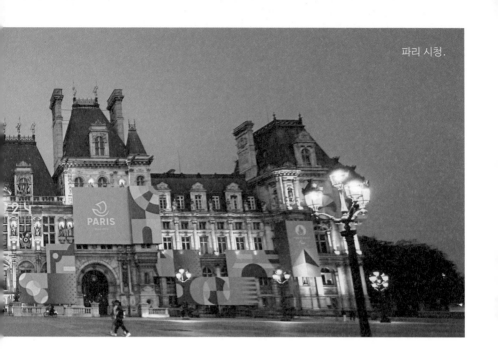

　지방마다 시장을 부르는 호칭(échevin, prévôt, capitoul 등)은 달랐지만, 이들의 역할은 대체로 같았습니다. 영주를 대신해 상인들을 관리하는 것이었죠. 영주가 도시를 찾아올 때를 대비해 상인들의 집결지에는 의 전용 건물을 만들었습니다. 그것이 바로 '도시의 저택'이란 뜻의 시청(Hôtel de ville)입니다. 따라서 시청은 늘 상인들의 본거지에 위치하고, 귀빈을 모셔야 하는 만큼 도시를 대표해서 가장 화려하게 지었습니다. 그래서 과거에는 시청이 얼마나 화려한지에 따라 도시가 얼마나 부강한지를 알 수 있었다고 합니다. 특히 귀족이 아닌 왕의 비호를 받았던 파리 시청은 여전히 프랑스에서도 손꼽히는 아름다움을 과시합니다.

상권의 중심, 파리 시청

앞에서와 같은 이유로 예로부터 도시 상권의 중심에는 시청이 있고, 그 주변에는 상가들이 밀집해 있었습니다. 오늘날도 마찬가지입니다. 산업화를 거치며 도시 구조가 많이 바뀌었지만 산업 구조 자체가 바뀐 것은 아니니, 과거와 크게 다르지 않은 모습을 보입니다. 파리 시청을 예로 들어볼까요? 현 시청 앞에는 시민들을 위한 광장이 펼쳐져 있습니다. 이 광장은 과거에 "모래사장 광장"(Place de la grève)이라 부르던 곳인데, 강변 방향에는 항구가 설치되어 화물을 싣거나 하역하는 장소로 쓰였습니다. 센강과 연결된 대서양으로부터 다양한 물건이 들어왔고, 상인들은 이 물건들을 취급하면서 자신만의 영역을 확보했습니다.

때문에 주변에서는 시장터의 흔적도 찾아볼 수 있습니다. 시청에서 마주 보는 방향으로 5분만 걸어가면 오늘날 시민들이 가장 많이 찾는 지하철역인 샤틀레(Châtelet)역이 나옵니다. 여기서 북쪽으로 조금 이동하면 레알(Les Halles) 지구라 불리는 옛 시장터가 등장하죠. 불과 50여 년 전까지만 해도 이곳에는 파리에서 가장 큰 규모의 시장이 있었습니다. 시장은 철거되었지만 2016년 '포럼 데 알'(Forum des Halles)이라는 파리에서 가장 큰 지하 쇼핑센터가 들어서면서 나름의 명맥을 유지하는 중입니다.

나중의 이야기지만 시청 뒤에 위치한 마레 지구가 오늘날 큰 인기

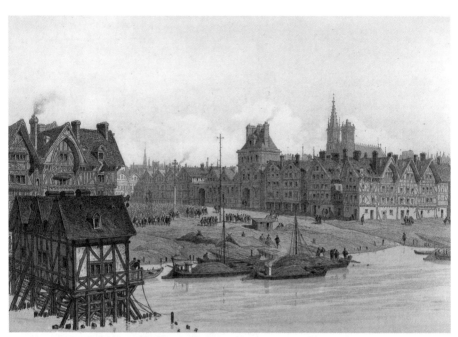

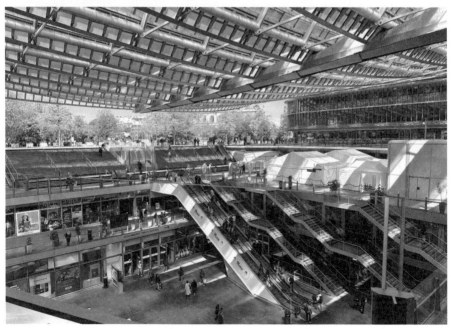

위 과거의 모래사장 광장 모습.
아래 파리에서 가장 큰 지하 쇼핑센터인 '포럼 데 알'.

를 끌게 된 점도 상당히 흥미롭습니다. 레알 지구의 그늘에 가려졌던 이 장소는 2차 세계 대전 이후 젊은이들의 선택을 받은 곳입니다. 하지만 이 현상을 목격한 눈치 빠른 대형 상권들이 침범하면서 젊은이들의 움직임은 점점 바깥쪽으로 후퇴하고 있습니다. 이를 젠트리피케이션 (Gentrification)이라 하는데, 이 현상은 지금도 계속되며 마치 서울의 홍대 입구처럼 끊임없이 새로운 상권을 만들어내고 있습니다.

장미의 도시를 대표하는
툴루즈 시청

센강이 파리를 가로지르는 것처럼 프랑스의 대도시들은 주로 강을 끼고 있습니다. 남서쪽으로 가면 피레네산맥에서 시작되는 가론 (Garonne)강과 함께 툴루즈(Toulouse)라는 대도시가 있는데, 이곳은 과거 이슬람교의 지배를 받았던 스페인과 인접해 많은 귀족이 파견되면서 독립적으로 큰 땅입니다.

1163년 툴루즈를 다스리던 레이몬드 백작은 도시를 대표하는 12인의 부르주아를 뽑아 자치권을 부여합니다. 이 중에는 카피톨(Capitoul) 이라는 행정관의 직책도 있었는데, 바로 이들이 1789년 프랑스 혁명이 발발하기까지 툴루즈를 관리했습니다.

툴루즈는 로마 시대부터 존재하면서 고대의 도심을 일컫는 '포

럼'(Forum)을 중심으로 발달했습니다. 물론 이 포럼의 흔적은 사라진 지 오래지만 아직도 근처를 둘러보면 시민들이 즐겨 찾는 번화가가 나오죠. 그리고 그 중심에는 카피툴이 모여 만든 시청, 카피톨(Capitole)이 있습니다. 시민들이 한때 궁전(Palais)이라 불렀을 정도로 시청은 툴루즈의 정체성을 가장 잘 보여줍니다. 이탈리아와 가까워 로마식 벽돌 문화를 받아들인 툴루즈는 붉은색 벽돌을 도시의 상징으로 삼았고 '장미의 도시'라는 별명이 붙었습니다. 광장을 둘러싼 붉은색 건물은 여전히 상인들이 상가와 카페로 활용하고, 광장 너머로 보이는 시청의 멋진 외관은 테라스에 머무는 이들에게 아름다운 전망을 제공합니다.

건물 내부에도 볼거리가 많습니다. 다른 도시와는 달리 툴루즈 시청은 꽤나 넓은 공간을 대중에게 개방하고 있는데, 예술 작품과 장식들이 마치 박물관 같은 분위기를 자아냅니다. 건물 한편의 오페라 극장은 19세기에 만든 이래 프랑스에서도 손꼽히는 국립극장으로 평가받고 있으며, 16세기의 자료를 보관하기 위해 건립한 중세식 작은 탑은 도시를 찾은 외지인들을 안내하는 관광사무소로 쓰이고 있습니다.

모든 시청 주변이 그렇듯 툴루즈에 사는 시민들도 일과를 마치면 이곳을 많이 찾습니다. 특히 프랑스인들에게 각별한 아페로(Apéro)* 시간이 되면 일상의 활기를 느낄 수 있죠.

● 저녁 식사 전, 주로 오후 5시에서 8시 사이에 식전주를 마시는 시간. 식전용 술이 따로 있지만, 요즘은 맥주, 와인 등 가리지 않고 마신다.

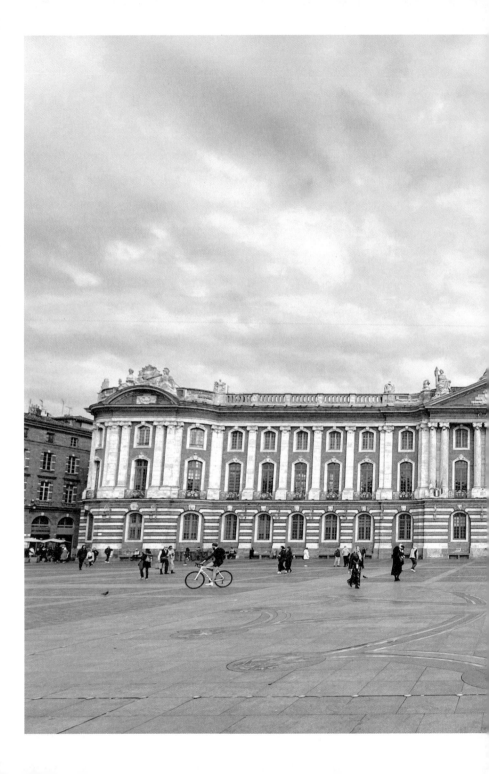

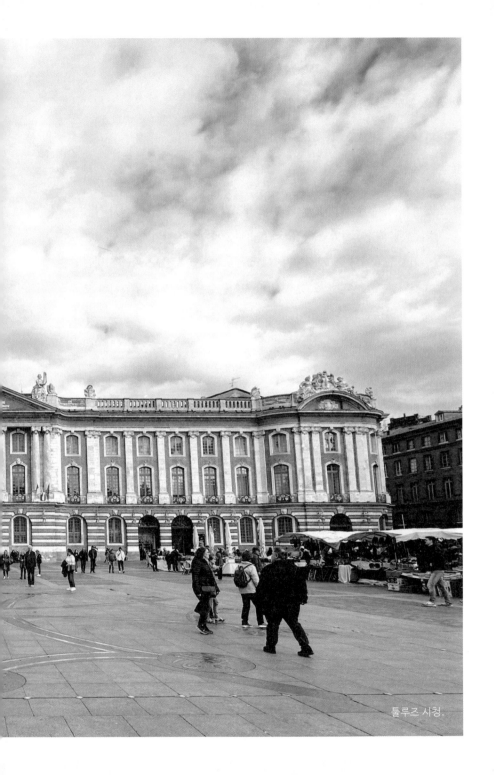

툴루즈 시청.

화려한 시계탑의 위용
루앙 구시청

서울의 6분의 1 정도 크기밖에 안 되는 파리를 포함해 프랑스의 도시들은 매우 작습니다. 19세기까지 존재했던 성벽으로 인해 도시를 확장하는 데 제약이 많았던 것 같습니다. 덕분에 여행자들이 누릴 수 있는 장점이 많습니다. 가로 길이가 10km 정도밖에 되지 않는 파리 시내는 자전거만으로 정복할 수 있고, 지방 도시는 2시간 정도만 투자하면 모두 둘러볼 수 있기 때문입니다.

"사는 건 루앙에서, 일은 파리에서"(Habiter à Rouen et travailler à Paris)라는 말이 있을 정도로 파리와 가까운 루앙은 센강 어귀에 위치한 도시입니다. 여행자들은 주로 노르망디의 대표 관광지인 몽생미셸(Le mont saint-Michel)과 함께 이곳을 방문합니다. 이곳도 시청으로 가면 어김없이 시민과 상인들이 즐겨 찾는 장소들을 볼 수 있습니다. 다만 지금의 시청이 아닌 구시청으로 가야 합니다. 공간이 협소하다는 이유로 지금의 시청은 19세기부터 구시가지 밖에 위치해 있기 때문입니다. 지금은 사유지로 변한 구시청 주변에는 루앙을 대표하는 명소들이 아직까지 즐비합니다. 그중에서도 여행객들이 가장 주목하는 장소는 단연 구시청에 붙어 있는 대시계와 종탑입니다.

앞서 프랑스의 성당을 소개하면서 성당이 시간을 지배하는 역할을 했다고 했습니다. 시계가 많지 않았던 시대에 성당이 "시간을 알릴 수

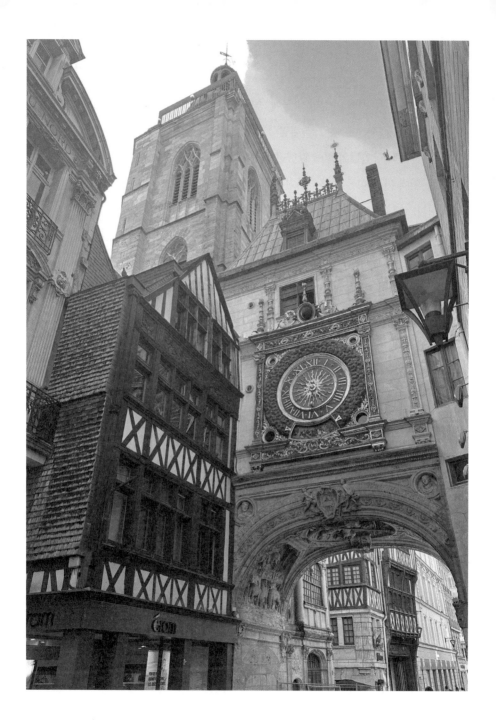

루앙 구시청 대시계와 종탑.

있는 권리"를 가지고 성당 입구에 종탑을 설치했죠. 그런데 중세를 맞이해 상인들이 두각을 드러내면서 점차 이 권리를 요구하기 시작했습니다. 특히 상인들의 힘이 강했던 북유럽에서 이런 일들이 자주 발생했고, 이에 따라 이들의 본거지인 시청 인근에 종탑(Belfry)이 설치되었습니다.

센강과 함께 북서쪽 대서양에 인접해 북유럽 문화권의 영향을 받은 루앙에서도 종탑을 찾아볼 수 있습니다. 비교적 오래된 종탑과는 달리 꾸준히 변화를 거듭한 대시계(Le Gros Horloge)는 루앙을 찾는 모든 여행자의 이목을 모을 정도로 화려함을 뽐내죠. 수도인 파리와 센강을 공유하며 교류가 활발했던 루앙은 13세기부터 프랑스 왕가의 지배를 받았습니다. 화려한 대시계의 위용은 이렇게 든든한 후원가를 두었던 루앙 상인들의 풍요로움을 증명합니다. 여전히 주말이 되면 대성당과 시장터 광장에 둘러싸인 대시계 주변의 좁은 거리는 북새통을 이루며 마치 중세 시대로 돌아간 듯한 모습입니다.

프랑스의 시청들은 늘 많은 상권에 둘러싸여 있습니다. 이 구조가 오늘날까지도 이어지는 이유는 우리가 여전히 상인들의 시대를 살고 있기 때문이겠죠. 샹젤리제 거리만큼 호화로운 모습은 아니지만 도시민들이 사는 모습을 지근거리에서 보여준다는 점에서 시청 주변은 여행객들에게 아주 매력적인 장소입니다. 이곳을 방문하기로 결정했다면, 주말이나 늦은 오후보다는 평일 주간에 가보길 권합니다. 낯선 나라에서 시민들 모두 일과

에 전념하고 있을 무렵, 이곳을 찾아 여유를 누린다면 그것이야말로 진정

한 바캉스라 말할 수 있지 않을까요?

광장
place

—

파리 시민들은 광장으로 향한다

방사형 광장의 시작

파리를 대표하는 샹젤리제 거리. 그 끝에는 오늘날 "에투알"이라 불리는 광장이 있습니다. 나폴레옹이 만든 개선문을 중심으로 12개의 도로가 퍼져나가는 모습이 아주 인상적인 곳이죠. 때문에 개선문 정상에 설치된 전망대는 늘 많은 여행객을 불러 모읍니다. 19세기 중반까지만 해도 이 광장에는 도로가 6개밖에 없었습니다. 그래서 이 도로의 시작점을 선으로 연결하면 별 모양이 만들어진다는 의미로 별을 뜻하는 '에투알'(Étoile)이란 이름이 붙었습니다. 그 후 나폴레옹의 조카인 나폴레옹 3세가 광장에 더 많은 도로를 수용하면서 오늘날까지도 파리 시내에서 가장 분주한 장소가 되었습니다.

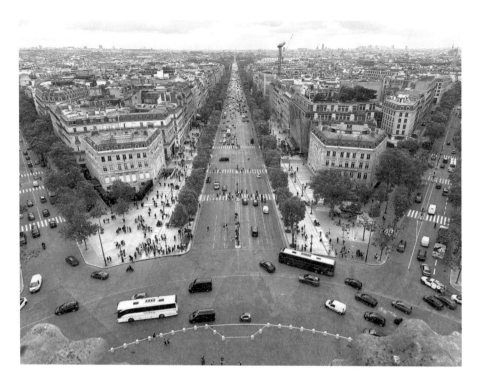

파리 개선문의 전망대에서 바라본 에투알 광장.

외곽순환도로가 직결된 개선문 광장이 가장 분주할 때는 역시 출퇴근 시간입니다. 이때는 개선문을 둘러싼 교차로에 움직이기도 힘들 만큼 많은 차량이 들어서는데, 여기서 여행객들의 눈길을 끄는 장면이 나옵니다. 족히 4차선은 될 것 같은 넓은 교차로에 차선도, 신호도 존재하지 않는데, 교차로를 통과하는 차량들은 아무렇지 않은 듯 무사히 광장을 빠져나옵니다. 물론 과정이 순탄치만은 않습니다. 사람이 들어가기에도 버거운 빈틈을 파고들면서 아낌없이 자신의 운전 실력(?)을 과시하는 차량을 보고 있으면 절로 감탄사가 나옵니다. 아무것도 모르는 여행객이 차를 끌고 들어갔다간, 꼼짝없이 갇힐 게 뻔합니다.

마치 프랑스 사회의 일면을 보는 것 같습니다. 비교적 자유로운 사회를 살아가는 프랑스인들의 모습은 우리의 눈엔 가끔 무질서해 보입니다. 하지만 그 안에는 우리가 감지하기 힘든 나름의 질서가 존재합니다. 규칙보다는 서로 간의 타협을 통해 갈등을 해결하려는 이들의 방식이 출퇴근길에도 드러나는 것이 아닐까요?

이처럼 광장은 도시민들의 모습을 압축해서 보여주는 경우가 많습니다. 특히 혁명과 시위가 잦은 프랑스에선 더더욱 그렇습니다. 그런데 파리의 대표 광장들은 주로 시민들이 아닌 권력자들에 의해 탄생했습니다. 아마 파리를 다녀온 사람이라면 광장의 모습이 머릿속에 생생히 그려질 텐데요, 대체로 개선문 광장과 비슷한 모양입니다. 건물 혹은 기념비를 중심으로 도로가 퍼져나가는 형태죠. 이와 같은 방사형 광장의 역사는 도시를 지배한 권력자들과 관계가 있습니다.

먼 옛날부터 이탈리아를 동경한 프랑스는 이탈리아식 미의 기준을 참고해서 도시 꾸미는 걸 좋아했습니다. 전통적으로 이탈리아 사람들은 고대부터 전해져 내려오는 원근법, 비례와 같은 개념을 적용해 공간을 계획했습니다. 원근법의 소실점처럼 중심을 잡아줄 기념비적인 건물이나 동상을 광장에 먼저 만든 다음, 좌우측으로 건물을 세워 비례를 완성시켰죠. 다만 이탈리아는 프랑스만큼 땅이 넓지 않았기 때문에 이런 계획이 실현되는 경우가 많지는 않았습니다. 부유한 상인이 많았던 베니스의 산 마르코 광장이나 군사 도시인 팔마노바(Palmanova) 정도를 꼽을 수 있지요. 하지만 절대왕정으로 대표되는 프랑스 왕국의 상황은 달랐습니다. 비옥한 땅에서 엄청난 세금을 거둬들일 수 있었고, 평야

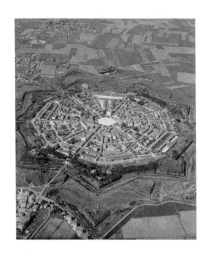

이탈리아 베니스의 팔마노바.

가 국토의 70%를 차지하는 만큼 권력자들은 언제든 꿈을 실현할 수 있는 땅이 있었습니다. 이를 가장 잘 구현한 장소가 파리 서쪽에 위치한 베르사유 궁전의 군사 광장이라면, 이전에는 리슐리외(Richelieu), 샤를르빌-메지에르(Charleville-Mézières)와 같은 계획도시도 있었습니다.

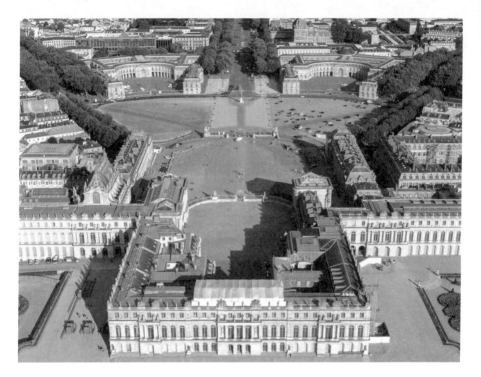

베르사유 궁전의 군사 광장.

파리의 숨겨진 보물
왕립 광장

이쯤 되니 사람들이 왜 파리를 아름답다 말하는지 이해할 수 있겠죠? 방사형 도로로 연결된 파리의 대로변에는 개선문과 같은 멋진 명소가 자주 등장합니다. 명소는 사시사철 여행객과 시민들로 붐벼, 작가 헤밍웨이의 말처럼 "파리는 날마다 축제"입니다. 하지만 축제를 좋아하지 않는 사람에게는 파리가 버거운 도시일 수 있습니다. 365일 내내 시끌벅적해 한적함을 원하는 시민들이 설 자리가 많지 않습니다.

권력자들에 의해 탄생한 광장이 처음부터 이렇게 개방적이었던 것은 아닙니다. 광장은 주로 귀족들의 공간이었고, 때문에 아무나 출입할 수 없는 비밀 장소처럼 만들어지곤 했으니까요. 아직 파리에 남아 있는 몇몇 왕립 광장이 이 사실을 보여줍니다.

프랑스 왕 앙리 4세(Henri IV, 1553~1610)는 베르사유 궁전을 만든 루이 14세의 조부이자 파리 시내에 최초로 왕립 광장을 만든 인물입니다. 그가 만든 도핀 광장(Place Dauphine)과 보주 광장(Place des Vosges)은 오늘날까지도 시민들이 휴식을 위해 즐겨 찾는 대표적인 장소로 남아 있습니다. 프랑스 왕가의 사위로 새로운 왕조를 연 앙리 4세는 신하들의 충성심에 보답하는 의미로 땅을 하사합니다. 그렇게 하사받은 땅에는 왕의 기마상이 세워지고, 신하들의 저택으로 둘러싸인 거대한 광장이 탄생했습니다.

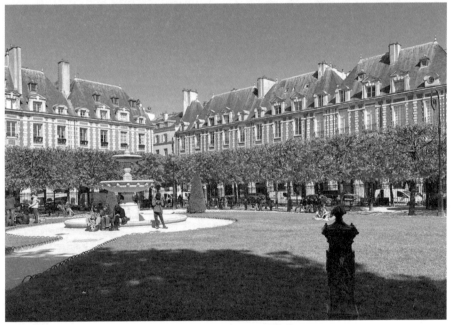

위 도핀 광장.

아래 보주 광장.

변두리에 불과했던 이 지역은 광장이 세워지면서 파리에서 손꼽히는 명소로 변화했습니다. 폐쇄적인 구조 덕분에 오늘날 번잡함을 피해 달아난 시민들의 발길을 불러 모으죠. 도시 구조가 변화하면서 예전과는 달리 입구가 많이 생겼지만, 여전히 광장의 중심에 설치된 정원은 도시 생활에 지친 시민들에게 커다란 쉼터가 되어줍니다.

고전 건축의 아름다움이 한눈에
낭시 스타니슬라스 광장

파리의 중심인 몽토르게일 거리(Rue Montorgueil)에는 무려 300년이란 세월에 걸쳐 운영되고 있는, 파리에서 가장 오래된 디저트 가게 '스토러'(Stohrer)가 있습니다. 18세기경 폴란드 출신 왕비인 마리 레슈친스키(Marie Leszcynski, 1703~1768)를 따라온 스토러라는 주방장이 문을 연 곳입니다.

그런데 프랑스 왕은 왜 갑자기 먼 나라 폴란드의 공주와 결혼했을까요? 왕위 계승 문제가 늘 화두였던 절대왕정 시기, 신하들은 다섯 살에 왕위를 물려받은 루이 15세(Louis XV, 1710~1774)의 자식을 빨리 낳아줄 공주가 필요했습니다. 하지만 아쉽게도 주변국의 공주들은 왕보다 나이가 어려 시간이 조금 더 필요했고, 왕보다 일곱 살 많은 변방의 폴란드 공주만이 유일하게 자격 요건을 충족했죠.

당시 왕위 계승 갈등으로 프랑스 동부 지방에서 망명 중이던 폴란드의 왕 스타니슬라스는 이 결혼 덕분에 왕족의 일원이 되면서 동부의 로렌(Lorraine) 지방을 다스리게 됩니다. 물론 루이 15세는 약소국의 왕인 그를 친절히 대하지 않았지만, 지방 영주이자 왕의 장인이 된 그로서는 한창 궁정 문화를 꽃피우던 프랑스의 모습을 가까이서 만날 수 있는 절호의 기회였습니다.

로렌 지방의 주도인 낭시(Nancy)에는 그의 이름을 붙인 스타니슬라스 광장(Place Stanislas)이 있습니다. 중앙에는 폴란드의 왕이자 로렌의 공작인 스타니슬라스 동상이 서 있고, 그 주변으로 도시 곳곳을 연결하는 7개의 통로가 나옵니다. 각각의 통로를 둘러싼 건물들은 동상 뒤에 위치한 시청을 중심으로 '프랑스식' 완벽한 비례를 만듭니다. 대각선 방향에 나 있는 철문은 베르사유 궁전의 정문을 닮았고, 시청을 마주한 중앙 통로에는 나폴레옹의 개선문을 떠올리게 하는 광장의 정문이 등장합니다.

마치 고전 건축을 한 곳에 모두 모아놓은 듯한 이곳은 프랑스의 가장 아름다운 광장 중 하나로 손꼽힙니다. 파리의 어떤 광장과 견주어도 손색이 없을 만한 곳이죠. 무엇보다 아직까지 변함없이 유지되고 있는 모습을 통해 스타니슬라스가 지역민들에게 얼마나 큰 사랑을 받았는지 알 수 있습니다. 실제로 그의 영향력은 수도인 파리에서도 찾아볼 수 있는데, 그가 즐겨 먹던 폴란드 음식이자 스토러의 인기 메뉴, 바바 오럼(Baba au rhum)●은 파리와 낭시를 찾는 여행객들이 가장 즐겨 찾는

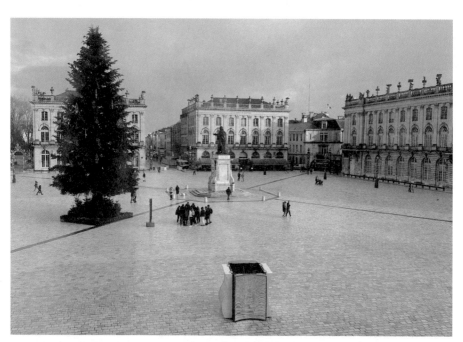

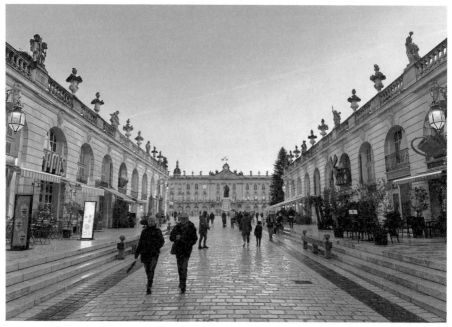

낭시의 스타니슬라스 광장.

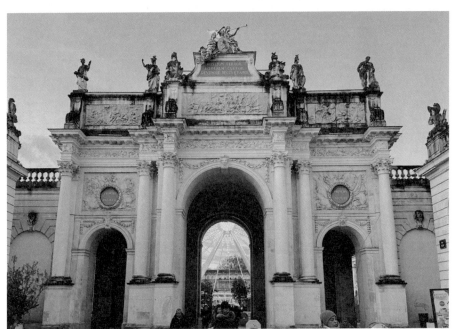

스타니슬라스 광장의 정문과 철문.

디저트 중 하나로 이름을 알리고 있습니다.

서민들의 활기찬 공간
아라스 그랑 플라스와 프티 플라스

파리에서 테제베(TGV)**를 타고 북쪽으로 이동하면 아라스(Arras)라는 도시가 나옵니다. 상업이 발달한 북쪽의 플랑드르(Flandre) 문화권의 영향을 받아 예로부터 많은 상인이 활동한 도시입니다. 도시의 주인이 다르다 보니 광장의 모습도 앞서 소개한 광장들과 큰 차이를 보입니다.

상인들이 득세한 지역에선 권력자보다 서민들의 공간이 도시의 중심지 역할을 하는 경우가 많습니다. 특히 아라스처럼 프랑스 북쪽에 자리 잡은 상인들은 자신들의 영향력을 광장에 드러내길 좋아했는데, 그렇게 탄생한 장소가 바로 '큰 광장'이라는 뜻의 그랑 플라스(Grand Place)입니다. 근처에 '작은 광장'인 프티 플라스(Petit Place, Place des Héros)도 있는데, 두 광장은 기차가 등장하기 전까지 프랑스 내에서 손꼽히는 곡물 시장이기도 했던 도시의 풍요로움을 보여줍니다. 앞서 소

● 럼주를 적셔 달달하게 먹는 빵. 본래 폴란드에선 탄지 추출물로 빚은 술을 적셔 만들었지만, 프랑스에서는 구할 수가 없어 럼주로 대체했다고 전해진다.
●● 프랑스의 고속열차.

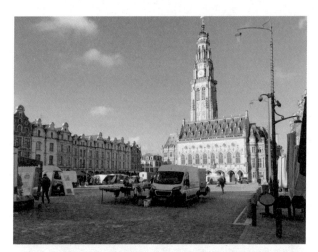

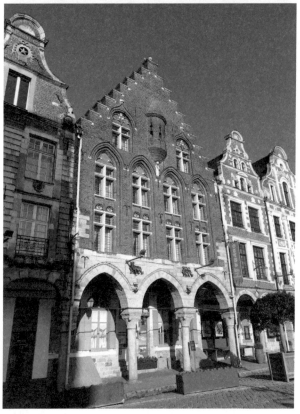

위 아라스 시청.
아래 플랑드르 양식의 가옥.

개한 왕립 광장처럼 비례나 균형미는 찾아볼 수 없어도, 서민들이 중심이 된 공간인 만큼 친숙하면서도 자연스러운 멋이 나타나는 곳이죠.

눈길을 끄는 부분은 건축입니다. 프티 플라스에는 프랑스 전통인 뾰족한 고딕 양식의 시청이 있습니다. 그리고 그것을 둘러싼 가옥들이 그랑 플라스까지 연결되면서 하나같이 전부 양머리 모양의 지붕을 하고 있습니다. 피렌체의 두오모 성당을 떠올리게 하는, 이탈리아에서 출발한 바로크 양식의 가옥입니다. 그랑 플라스 49번지에 위치한 집만이 유일하게 계단식 지붕인데, 이는 도시에서 가장 오래된 가옥으로 북쪽에서 유행한 플랑드르 양식의 형태를 보여줍니다. 지배층의 힘이 약해 변화를 피해갈 수 있었던 시민들의 흔적이 아직까지 남아 있는 것입니다.

1차 세계 대전의 격전지이기도 했던 아라스의 가옥은 독일군의 폭격으로 많이 무너졌지만, 광장만큼은 대부분 과거의 모습으로 되돌릴 수 있었습니다. 지역민들의 노력 덕분이기도 했지만, 무엇보다 조상들이 남겨놓은 자료가 큰 도움이 되었죠. 광장을 둘러싼 가옥의 1층을 받치는 기둥에는 부조로 새겨놓은 그림이 종종 보입니다. 주소가 없던 시기에 상인들이 자신의 집을 쉽게 찾기 위해 만든 표식입니다. 기둥 아래로는 지하로 통하는 철문이 있는데, 제작된 연도가 표시되어 있기도 합니다. 이렇듯 사소한 자료 하나하나가 모여 과거의 모습을 다시금 재현할 수 있었지요.

매주 수요일과 토요일에는 여전히 프티 플라스에서 시장이 열립니

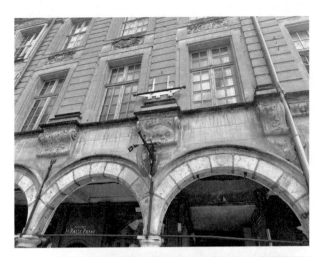

위 가옥의 기둥에 남아 있는 그림.
아래 지하 창고 입구.

다. 건너편의 그랑 플라스에서는 연말마다 크리스마스 마켓이 열려 관광객들을 불러 모으죠. 이 모습을 보면 나라를 만든 건 특정 계층만이 아니라는 것을 알 수 있습니다. 동시에 아직까지 식지 않는 지역민들의 자부심도 엿볼 수 있습니다.

책 《먼나라 이웃나라》 프랑스 편에는 프랑스인 2명이 모이면 사랑을 하고, 3명이 모이면 혁명을 일으킨다는 말이 나옵니다. 이렇게 멋진 광장들을 둘러보면 그 말이 수긍이 갈 때도 있죠. 평야로 가득한 프랑스 땅에서 국민들의 일과는 광장에서부터 시작됩니다. 그들은 이곳에서 사랑과 우정을 쌓기도 하고, 때때로 다툼을 벌이기도 합니다. 이런 과정은 주변을 늘 시끄럽게 만들지만, 결코 식지 않는 활기를 만들어냅니다. 이 나라에서 혁명이 일어난 게 어찌 보면 당연한 결과인지도 모르겠네요.

성

Château

—

오래된 성에서 온 초대장

도 시 로 부 터 의 해 방 감 을 느 끼 고 싶 다 면

"주변에서 소매치기를 만나기 십상이다. 항상 주변을 맴도는 것처럼 시선이 느껴지고 늘 주머니에 손이 들어와 있는 것 같다."(C'est alors l'ordinaire d'avoir un filou àson côté … qu'il ait toujours l'esprit présent, les yeux partout, et les mains sur les poches.)•

18세기에 파리를 찾은 한 독일인이 자국민을 위한 여행 책에 남긴 말입니다. 소매치기가 들끓던 파리의 역사를 말해줍니다. 오늘날 파리의

• Nemeitz Joachim Christoph, *Le séjour à Paris*, 1727, p.419~420

대학로라 불리는 라틴 지구(Quartier Latin)에는 중세 시대 말부터 이름
난 소매치기들이 출몰한 거리가 역사 패널에 소개되어 있습니다. 그렇
다면 이분들의 역사는 800년 정도나 된 셈이지요.

이렇듯 소매치기는 파리의 명물(?)이라 불러도 될 만큼 유구한 역사
를 자랑합니다. 이는 아쉽게도 파리를 처음 여행하는 이들에게 커다란
근심을 선물하죠. 물론 주머니나 가방 관리만 잘한다면 크게 문제되진
않습니다. 어디까지나 파리도 서울과 같이 많은 시민이 살고 있는 대도
시니까요.

그럼에도 불구하고 불안감을 잠시나마 벗어던지고 싶다면 파리 근

라틴 지구에 있는 역사 패널
(Rue de la Huchette).

교 여행은 어떨까요? 소매치
기 때문은 아니지만 과거 일
부 시민들은 도시에서 벗어
나 근교에 성을 짓고 살았습
니다. 특히 샤토(Château)•라
불리는 왕족이나 귀족의 호
화로운 성은 여행객들의 시
선을 사로잡습니다. 한적한
근교의 분위기까지 동시에
누릴 수 있으니 도시 여행에
서 쌓인 갈증을 해소하기에
아주 안성맞춤이죠. 아쉽게

도 너무 잘 알려진 베르사유에선 인산인해로 인해 이런 여유를 느끼기 힘들지만 이에 비할 만한 다른 멋진 장소가 많습니다.

인접국이 많은 데다 평야가 넓게 펼쳐진 프랑스에서 외부의 침입으로부터 막아줄 수단은 강뿐이었습니다. 하지만 바이킹과 같은 해적들의 침입을 받으면 속수무책이었죠. 성벽의 역할이 중요할 수밖에 없었습니다. 도시에 성벽을 두를 때 이왕이면 멀리 내다볼 수 있도록 망루를 설치하면 좋겠죠? 그래서 때에 따라 던전(Donjon)이라 일컫는 망루도 함께 지었습니다. 그러던 어느 날 망루가 설치된 성으로 왕이 찾아옵니다. 안전하다는 이유에서였죠. 전쟁을 염두에 두고 있던 왕은 결국 이곳에 자신의 거처를 마련하고 호화로운 궁전으로 변화시킵니다. 그렇게 완성된 곳이 바로 루브르 궁전입니다.

파리 서쪽의 경계선이었던 루브르성은 영국과의 백년 전쟁 당시 프랑스 왕의 거처로 사용하면서 궁전으로 바뀌었습니다. 프랑스 혁명 이후로는 박물관이 되었지만, 오늘날 박물관의 지하 1층에서 1989년에 발굴된 루브르성의 해자 부분을 개방하면서 과거의 흔적을 보여주고 있습니다.

이처럼 성은 본래 성곽에 붙은 요새에 불과했습니다. 그런데 시간이 지나면서 구조를 비슷하게 따라 하는 건물이 생겨났습니다. 성직자나 귀족들이 자신의 영지에 저택을 만드는 데 참고한 것인데, 이에 따라

● 방어용으로 만든 성 또는 교외에 세운 대저택을 뜻한다.

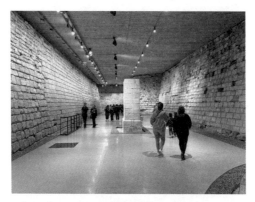

위 루브르 박물관에 남아 있는 루브르성의 흔적.
아래 림부르크 형제 또는 바르텔레미 데익의 <베리 공작의 매우 풍부한 시간>
(1412~1416년 또는 1440년경)에 등장하는 15세기 루브르 궁전의 모습.

도시를 벗어난 지역에 탄생한 저택도 성이라 부릅니다. 이 형태는 전쟁이 끊이지 않던 중세 시대부터 발달하기 시작하더니, 포술이 발달하면서 성벽이 제거된 뒤에도 꾸준히 같은 이름으로 불리게 되었습니다.

오늘날까지 남아 있는 성들은 이탈리아 문화의 영향으로 대부분 아름다운 저택으로 변화했고, 현재 약 4만 5000채나 남아 지역마다 제각각 다른 용도로 쓰이고 있습니다. 파리 근교의 성들은 왕의 흔적이 닿은 만큼 여전히 웅장함을 자랑하며 주로 박물관으로 활용되는 한편, 따뜻한 남쪽 지방의 성들은 포도밭에 둘러싸여 수많은 종류의 포도주를 생산하는 중입니다. 물론 아직도 성벽과 함께 중세 시대의 모습을 보여주는 성도 있습니다.

또 다른 루브르
샹티이성

도심 한복판이 아닌 한적한 시골에서 고전 명화를 볼 수 있다면 어떨까요? 이런 바람을 실현시켜줄 장소가 있습니다. 파리에서 차로 1시간 거리에 위치한 샹티이성(Château de Chantilly)입니다. 중세 시대의 견고한 성으로 시작된 샹티이의 역사는 프랑스의 마지막 왕가인 오를레앙(Orléans) 가문에 이르러 전성기를 맞이합니다.

일찍이 프랑스 왕족의 소유로 넘어간 샹티이는 루브르 궁전만큼이

나 화려한 소장품을 자랑하던 장소였습니다. 이를 물려받은 왕의 아들 앙리(Henri d'Orléans, 1822~1897)는 왕위 후계자는 아니었어도 이 성을 궁전에 비할 만한 공간으로 만들려 했죠. 비록 프랑스 왕실은 그의 아버지인 루이 필립(Louis-Philippe d'Orléans, 1773~1850) 대에 몰락하지만, 그는 꾸준히 작품을 수집하고 정원을 관리하면서 자신의 성에 당대의 명사들을 불러 모았습니다. 혁명을 거치면서 파리의 궁전들이 박물관이나 관공서로 바뀌던 때에도 그의 성은 왕실의 유산으로 마지막까지 살아남았습니다.

그러나 자식들이 일찍 세상을 떠난 앙리는 말년에 이르러 샹티이를 프랑스 학술원(Institut de France)에 넘깁니다. 그는 기증하면서 애지중지 관리했던 정원과 궁전의 모습을 그대로 유지해달라고 당부했죠. 여전히 학술원이 관리하는 샹티이는 옛 모습을 고스란히 간직한 채 성의 전형적인 형태를 갖추고 있습니다.

도시가 아닌 시골 한복판에 자리한 성은 모든 부대시설들을 갖춰야만 합니다. 덕분에 오늘날 샹티이를 찾은 사람들은 마치 성에 초대받은 것처럼 알찬 시간을 보낼 수가 있지요. 먼저 성문 주변을 둘러보면 한때 6500ha에 달했던 넓은 정원과 함께 지금은 말 박물관이 된 마구간이 시야에 들어옵니다. 궁전을 방불케 하는 마구간의 엄청난 크기는 얼마나 많은 사람이 이곳을 찾았는지 말해주죠. 성문을 지나 현관으로 들어서면 예배당 쪽을 제외한 두 갈래의 복도가 나옵니다. 한쪽은 손님을 맞이하는 공간입니다. 대기실을 시작으로 성주의 집무실이 있고,

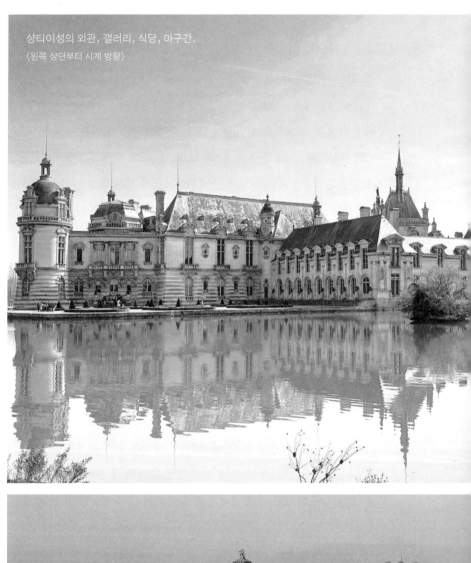

샹티이성의 외관, 갤러리, 식당, 마구간.
(왼쪽 상단부터 시계 방향)

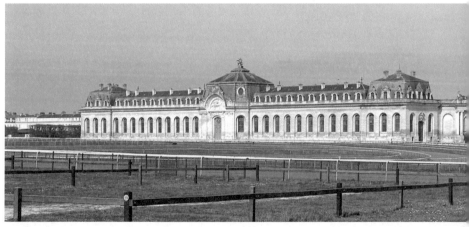

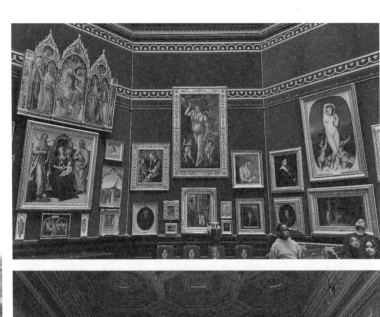

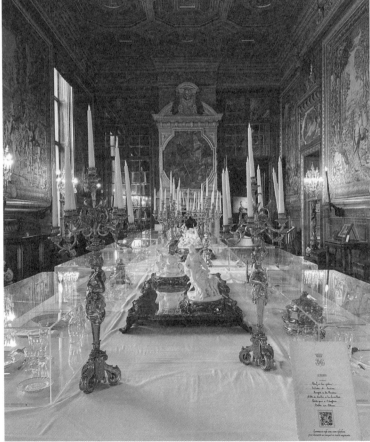

그 뒤로 성의 역사와 성주의 취미 등을 소개하는 공간이 나옵니다. 다른 한쪽으론 휴식을 위한 공간이 펼쳐집니다. 화려한 식당을 지나면 오를레앙 가문의 주옥같은 소장품들을 소개하는 갤러리가 있습니다. 라파엘로와 같은 르네상스 시대 거장의 작품과 이탈리아, 프랑스 명화가 10여 개의 갤러리에 옹기종기 모여 있습니다. 특별히 주목받는 작품은 없지만 박물관의 방식을 벗어나 원래 있어야 할 장소에 걸린 것만으로 특유의 분위기를 자아내지요.

도시를 벗어나 수백 년을 버텨온 이 성은 프랑스에서 가장 변화가 적은 건물 중 하나입니다. 과거를 온전하게 지켜왔다는 사실만으로도 여행객들에겐 아주 매력적인 장소입니다.

르네상스 시대 모습 그대로
루아르 고성 지대

17세기 이전, 떠돌이와 같았던 프랑스 왕들의 삶은 수백 개의 고성을 남겼습니다. 인쇄술이 아직 상용화되지 않았던 시기에 왕의 선전 수단은 전국을 순회하는 방법뿐이었고, 이에 따라 성은 숙소 역할을 하면서 전국 각지에 설치되었습니다.

왕의 순찰은 하나의 도시가 움직이는 것에 비유할 수 있었습니다. 보좌관을 비롯해서 신하들이 동반했는데 많게는 1만 5000마리에 가까

운 말이 동원되었고, 휴식에 필요한 가구도 챙겨야 했죠. 성은 많은 짐과 사람들을 수용해야 했습니다. 문제는 공간만이 아니었습니다. 순찰기간 동안 필요한 식량은 현지에서 주로 구했습니다. 특히 왕의 취미생활이기도 했던 사냥은 가장 적합한 식량 보급책 중 하나였죠. 성 주변을 둘러싼 숲은 왕의 사냥터로 쓰였고, 한쪽에는 포도밭을 가꾸어 와인을 직접 생산하기도 했습니다. 하지만 이것만으로 모두를 먹여 살릴 순 없었기 때문에 지역민의 힘을 빌려야 했습니다. 이렇게 왕이 모든 것을 휩쓸고 간 지역에는 불경기가 찾아오는 경우도 많았다고 합니다.

루아르강(La Loire) 유역은 고성이 집중적으로 분포된 지역입니다. 백년 전쟁 때 영국군에 맞서 방어용으로 탄생한 루아르 고성 지대는 본래 견고한 성벽에 둘러싸여 있었지만, 멋에 눈을 뜬 16세기부터 대부분 허물을 벗고 아름다운 르네상스식 저택으로 변화했습니다. 약 3000채로 추정되는 숫자는 유럽에서 가장 높은 밀도를 자랑하며, 여행객들 사이에선 루아르 밸리(Loire Valley)라 불립니다. 유행에 따라 끊임없이 변화한 파리 근교의 모습과는 달리 루아르의 고성은 여전히 르네상스 시대에 멈춰 있습니다. 반원을 그리는 로마식 아치 모양의 천장과 주변을 꾸미는 프랑스식 뾰족한 첨탑은 과도기 프랑스 특유의 스타일을 보여줍니다.

디즈니 만화영화에 영감을 준 샹보르(Chambord)성은 루아르에서 가장 인기 있는 장소입니다. 레오나르도 다빈치가 설계에 참여한 이 성은 앞서 소개한 앙부아즈성의 안주인, 프랑수아 1세 왕의 명령으로 탄

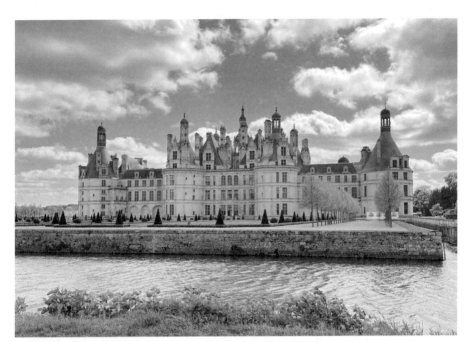

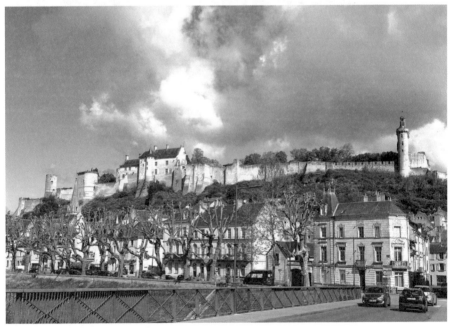

위 샹보르성.

아래 시농성.

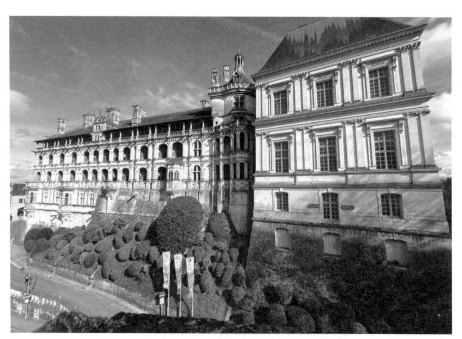

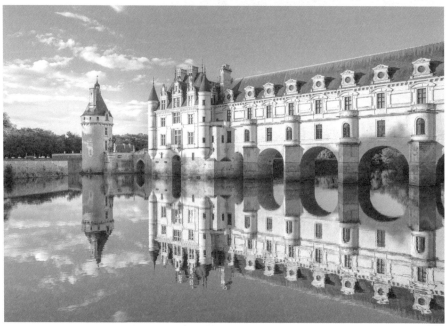

위 블루아성.

아래 슈농소성.

생한 곳이죠. 떠돌이 왕이라 불리는 그는 이탈리아 건축의 영향을 받아 완벽히 맞아떨어지는 좌우 대칭 구조로 성을 만들었습니다. 근처에는 백년 전쟁 때 왕의 피난처이자 잔다르크 전설의 시작점이기도 한 시농(Chinon)성도 있습니다. 천년의 시간을 버텨낸 성벽은 세월의 흔적을 보여주고, 주변에는 과거 왕의 와인을 생산하던 포도밭이 아직까지 와인을 생산하는 중입니다. 이 밖에도 여인들의 성이라 불리는 블루아(Blois), 슈농소(Chenonceau) 등 약 100여 개의 성이 대중에게 개방되면서 동화 속의 한 장면으로 우리를 초대합니다.

포 도 밭 에 서 의 휴 양
보 르 도 의 성 들

와인을 고르다 보면 '샤토'라는 명칭이 자주 보입니다. 앞서 언급했듯이 프랑스 남부에선 성을 중심으로 포도밭이 형성되는 경우가 많았기 때문인데, 특히 '샤토'는 프랑스 남서쪽에 위치한 보르도(Bordeaux) 지역의 와인에서 자주 나타나죠.

　루아르와는 달리 보르도에 성이 발달한 것은 프랑스가 아닌 영국에서부터 시작됩니다. 성을 둘러싼 포도밭은 본래 영주를 먹여 살리기 위한 농장에 불과했는데 어느 날 보르도를 포함한 프랑스 남서부의 아키텐(Aquitaine) 지방이 영국 땅으로 편입됩니다. 이미 정략결혼을 통해 프

랑스의 땅을 야금야금 차지하던 영국의 플랜태저넷(Plantagenet) 왕가는
자국에서 경험할 수 없는 프랑스 와인 맛에 이미 길들여진 상태였습니
다.● 그렇게 보르도와 맞닿은 대서양을 통해 와인이 영국으로 유통되
기 시작합니다.

이는 백년 전쟁의 승리와 함께 아키텐이 프랑스 땅으로 돌아간 이
후에도 계속되는데, 이미 돈맛(?)을 본 상인들은 꾸준히 영국인들에게
보르도의 와인 맛을 알렸습니다. 16세기부터는 마고(Margaux), 포이약
(Pauillac) 등지에서 성공한 사업가들이 나타났고, 이에 따라 포도밭을
관리하는 성도 국제적인 명성을 얻었습니다.

이것이 바로 오늘날 '샤토'라는 이름이 보르도의 많은 와이너리에
붙어 있는 이유입니다. 산업화와 함께 기차가 등장하는 19세기부터는
로스차일드(Rothschild)와 같은 재벌들이 와이너리를 인수하면서 전국
에 이름을 알렸습니다. 야망을 품은 일부 농민들은 성을 소유하고 있
지 않아도 '샤토'라는 명칭을 사용했습니다. 이에 따라 보르도 지역에
는 무려 1만여 개의 샤토가 생겼지만, 1993년에 법이 개정되면서 증가
세는 멈춘 상황입니다. 다만 프랑스 전역으로 유행이 퍼져나가면서 이
제는 프랑스 곳곳에서 많은 샤토를 발견할 수 있죠. 건축보다는 와인
체험에 중점을 둔 보르도의 성은 시골에서 즐길 수 있는 최선의 휴양을
제공합니다. 끝없이 펼쳐지는 포도밭은 찾아가는 시간마저 즐겁게 만

● 기후가 불안정하고 강수량이 많은 영국은 포도를 재배하기 힘든 환경이다.

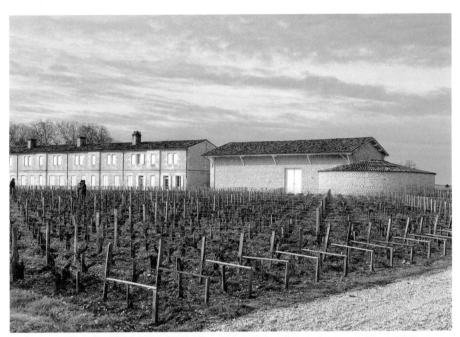

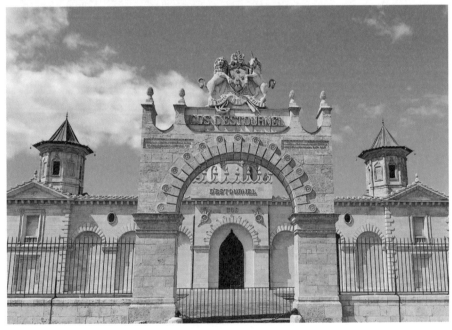

위 샤토 무통 포도밭.
아래 샤토 코스 데스투르넬성.

들고, 인근의 대서양과 맞닿은 해변 도시들은 파도는 조금 거세도 지중
해의 도시만큼 붐비지 않아 여유가 느껴지죠.

유행에 민감한 도시는 도시민들에게 끊임없이 변화를 요구합니다. 그만
큼 지루할 새가 없지만, 가끔은 답답함에 일탈을 꿈꾸게 합니다. 이때 누
군가는 바다로 향하겠지만 프랑스에 남겨진 고성은 여행객에게 새로운
선택지를 제시합니다. 바다만큼 자유롭지는 않아도, 도시만큼 안전하고
우아한 휴양을 말이죠.

호텔

hôtel

—

가장 파리다운 장소

고급문화의 시작

요즘은 한국에서도 위스키, 코냑, 럼과 같은 고급술의 소비가 늘고 있습니다. 이런 술들은 대부분 유럽에서 역사가 시작되었다는 공통점이 있죠. 가열한 술이라는 의미로 브랜디(Brandy, 네덜란드어로 'Brand'는 불이라는 뜻)라 불리는 이 술은 프랑스어로 '오드비'(Eau de vie)라 합니다. 어원이 재밌습니다. 중세 연금술사들이 술에서 알코올을 추출해냈는데, 그것을 수명을 늘려주는 영약으로 오해해 인생(vie)의 물(eau)이라는 호칭을 붙였다고 합니다. 아직까지 이 단어를 사용하는 것을 보면 프랑스인들의 브랜디에 대한 넘치는 사랑을 알 수 있습니다. 유럽에서 건너온 고급문화는 오늘날 우리의 삶을 더욱 윤택하게 만들고 있습니다. 비단

술뿐만 아니라 패션, 예술까지 아주 다양한 분야에서 말입니다.

하지만 건축만큼은 가져오기가 힘듭니다. 공장에서 대량 생산한 것이 아닌, 장인들의 섬세한 손길을 거쳐 탄생한 고전 건축의 위용은 실제로 그곳을 방문해야만 경험할 수 있습니다. 게다가 건축물은 옮길 수도 없고, 애써 따라 만든다 해도 시대적 맥락이 맞지 않으면 큰 관심을 끌기 어렵죠. 여행할 때 건축물을 통해 감동을 느끼는 이유 중 하나도 여기에 있을 것입니다.

그렇다면 가장 파리다운 건축물은 무엇일까요? 많은 사람이 에펠탑을 생각하겠지만, 저는 파리 시내에 즐비한 호텔(hôtel)을 이야기하고 싶습니다. 외형은 물론 내부에서도 파리 시민들의 생활양식을 엿볼 수 있습니다. 한국에서는 호텔이 단지 숙박업소지만 프랑스에서는 도시의 고급 저택을 뜻하는 말이기도 합니다. 오래전부터 파리에서는 귀족이나 출세한 부르주아가 자신의 세를 과시하려고 도시에 저택을 지었습니다. 다른 나라에도 저택이 많지만 프랑스의 저택이 유독 주목받는 이유는 프랑스에서 특히 발달한 궁정 문화 덕분입니다.

과거 유럽의 귀족들은 각자 자신들이 다스리던 땅이 있었습니다. 공작, 후작처럼 국왕이 하사한 작위를 내세워 특정 지방을 대신 통치하는 권한을 가졌죠. 하지만 이렇게 강력한 힘을 지닌 귀족들이 언젠가부터 국왕에 맞서기 시작합니다. 정략결혼을 통해 영토를 넓히거나 옆 나라와 결탁하면서 대항을 시도했습니다. 프랑스는 14세기에 발생한 백년전쟁을 통해 이러한 갈등이 극단으로 치달았는데, 결국 전쟁 이후 왕들

은 지방 영지를 직접 통치하면서 힘을 키우기로 결정합니다.

귀족들이 왕의 주변을 맴돌기 시작한 시기도 바로 이때입니다. 살기 좋은 자신들의 거처를 떠나 번잡한 파리로 향한 이유는 어떻게든 왕의 눈에 들기 위해서였습니다. 그런데 이런 사람이 한둘이 아니다보니 파리를 무대로 치열한 경쟁이 펼쳐집니다. 자신의 영향력을 과시하기에 가장 좋은 수단은 역시 건축이었습니다. 마침 파리의 중심가를 벗어난 곳에는 드넓은 땅이 있었고, 왕령이 넓어지면서 전쟁이 줄어들고 성벽 너머로 많은 저택이 들어섰습니다.

파리를 여행하다 보면 포부르그(faubourg)라는 이름을 가진 지역이 자주 나옵니다. '도시(bourg) 바깥'이라는 뜻을 가진 이 말은 원래는 성벽 바깥에 위치한 변두리 지역이었으나 시간이 흐르면서 차츰 파리로 변한 곳을 가리킵니다. 성벽은 20세기에 대부분 사라졌지만 포부르그라는 지명은 아직까지 살아남아 파리가 어떻게 커왔는지 보여주고 있습니다.

저택이 집중적으로 생겨난 시기는 17세기입니다. 루이 14세가 어느 날 번잡한 파리를 떠나 루브르궁에서 베르사유궁으로 거처를 옮겼고, 이 과정에서 궁전을 향하는 서쪽을 중심으로 저택이 많이 생겨났습니다. 오늘날 파리를 가로지르는 센강의 북쪽과 남쪽에는 각각 포부르그 생토노레(Faubourg Saint-Honoré)와 포부르그 생제르맹(Faubourg Saint-Germain)이라는 동네가 있습니다.* 평범한 가옥을 찾기 힘든 두 동네는 파리에서 가장 많은 저택이 밀집된 장소입니다.

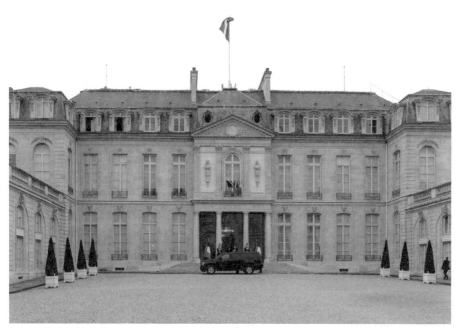

위 엘리제궁. 현재 프랑스 대통령 관저로 쓰이고 있다.
아래 부르봉궁. 현재 프랑스 국회의사당으로 쓰이고 있다.

강북을 대표하는 건물은 엘리제궁(Palais de l'Elysée)입니다. 한때 왕의 애첩이었던 퐁파두르 부인(Madame de Pompadour)의 저택으로 쓰인 이 건물은 19세기부터 대통령이 머물면서 대통령 관저로 쓰이고 있습니다. 동시에 주변의 저택도 많은 재력가의 손에 넘어가는데, 바로 이때부터 궁전에 인접한 샹젤리제 거리(Avenue des Champs-Elysées)의 화려한 역사가 시작되었죠.

강남으로 가면 한때 부르봉(Bourbon) 공작의 저택이었던 국회의사당(Assemblée Nationale) 건물이 있습니다. 루이 14세가 만든 군사 병원인 앵발리드(Invalides)를 중심으로 형성된 이 동네는 국회의사당을 포함해 시내에서 가장 많은 저택이 남겨진 장소 중 하나입니다. 건물 내부에는 현재 한국을 비롯한 각국 대사관, 유네스코(UNESCO) 본사 등 여러 관공서가 들어서면서 공무원들이 활동하는 장소가 되었습니다.

왕이 이끌었던 유행은 파리 시내에 약 2000채에 달하는 호텔을 남겼습니다. 다른 도시와는 비교할 수 없는 수치죠. 이렇게 가장 파리다운 건물임에도 막상 앞에 서면 들어가면 안 될 것 같은 커다란 대문이 우리를 망설이게 만듭니다. 관공서로 쓰이는 곳은 실제로 접근조차 불가능합니다. 하지만 쓰임을 다한 몇몇 건물은 공공시설로 변화해 파리 시민들의 일상을 채우고 있습니다.

● 각각 파리의 생토노레와 생제르맹 지역 바깥에 있다는 의미로 붙인 이름이다.

넓은 정원이 있는 집
팔레 루아얄

루브르 박물관 앞에 위치한 팔레 루아얄(Palais-Royal)은 파리 저택의 전형적인 구조를 확인할 수 있는 파리의 대표 명소입니다. 훗날 루이 14세가 차지하면서 지금은 왕궁이라 불리지만, 이 건물은 본래 재상 리슐리외(Armand Jean du Plessis de Richelieu, 1585~1642)가 살던 저택이었습니다. 현재는 건물 대부분을 관공서나 문화시설로 활용하고 있는데, 내부의 넓은 정원만큼은 대중에게 개방해 많은 시민이 찾고 있습니다.

도심 한복판에 사적인 영역이 존재한다는 건 그걸 소유한 사람의 지위가 그만큼 높다는 것을 보여줍니다. 프랑스의 위대한 재상 중 하나로 꼽히는 리슐리외는 파리 중심에 축구장에 버금가는 넓은 정원을 만들었습니다. 맞은편에 위치한 루브르궁에 비교될 정도죠. 정원에 비할 만큼은 아니어도 넓은 공터(cour)와 그것을 둘러싼 대문도 흘러간 세월이 무색하게 웅장함을 드러냅니다.

루이 14세에게 소유권이 넘어간 뒤에는 왕의 동생인 오를레앙 가문이 이곳에 머물렀습니다. 프랑스 혁명 이후에도 큰 인기를 유지하던 오를레앙 가문은 국민들의 지지를 얻기 위해 정원 내부에 극장과 같은 문화시설을 설치하고 주변에는 별관을 만들어 세입자를 받기도 했습니다.

1848년 오를레앙 가문이 몰락하면서 화려한 역사를 마친 팔레 루

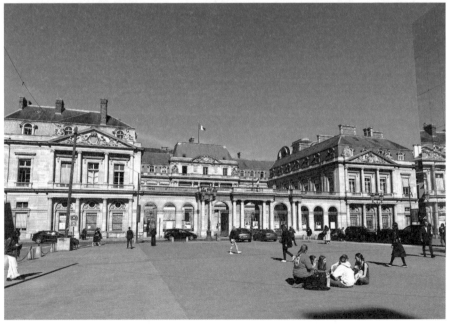

팔레 루아얄의 정원과 대문.

아얄의 정원은 현재 파리에서 손꼽히는 피크닉 장소가 되었습니다. 평일 점심시간이 되면 나무 그늘 아래 벤치에서 시민들이 도시락을 먹기도 하고, 주변을 둘러싼 카페에는 여행객들이 북적이는 모습도 볼 수 있습니다.

작은 베르사유 궁전
해군 저택

18세기경, 루이 15세의 명령으로 루브르궁과 샹젤리제 거리 사이에 왕립 광장이 탄생했습니다. 여느 왕립 광장처럼 중앙에는 왕의 기마상을 설치했고, 마주 보는 곳엔 마들렌(Madeleine) 성당을 지었습니다. 성당 양쪽에는 미관을 목적으로 저택을 지었는데, 그 규모가 제법 커서 왼쪽 저택은 구획을 나눠 귀족들에게 팔아넘기고 오른쪽 건물은 가구를 포함한 왕의 보물을 관리하는 위원회(Garde-meuble)를 설치했습니다.

오늘날 콩코드(Concorde)라 불리는 이 광장에는 여전히 성당과 저택이 남아 있습니다. 크리용(Crillon)이란 이름의 고급 호텔로 운영되는 왼쪽 건물과는 달리, 오른쪽 건물은 위원장이었던 퐁타뉴(Fontanieu) 후작의 사저 겸 집무실에서 해군 사령부를 거쳐 2021년 해군 저택(Hôtel de la Marine)이란 이름의 박물관으로 재탄생했습니다. 박물관은 과거 왕의 보물창고답게 궁전처럼 화려한 실내장식으로 꾸며졌습니다.

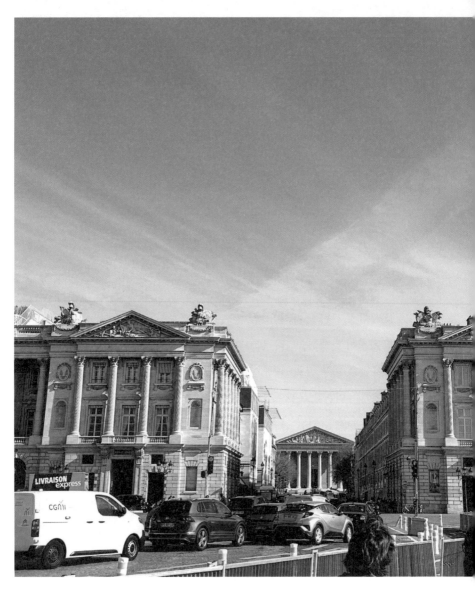

마들렌 성당의 파사드와 성당 양쪽의 저택.

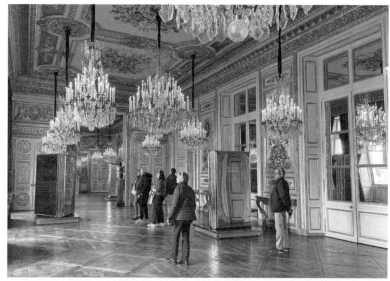

해군 저택의 회랑과 식탁.

베르사유를 포함해 루브르, 튈르리 등 거의 모든 왕궁의 가구를 만들고 관리하던 이곳은 오늘날의 패션쇼장처럼 많은 트렌드세터를 불러 모았습니다. 위원회에서 오피니언 리더 역할을 하면서 금년도에 유행할 스타일을 제시하면, 장인들은 가구, 도자기, 장신구 등을 제작해 한 달에 한 번 박물관의 형태로 공개 행사를 치렀습니다. 이를 가장 먼저 체험하는 사람들은 주로 왕족이었는데, 프랑스의 왕비 마리 앙투아네트가 대표적이었죠. 이들은 마치 인플루언서처럼 행사장에서 신상품을 드러냈고, 자세한 소개를 하지 않아도 귀족들은 이를 유행처럼 받아들이며 따라 하기 시작했습니다.

프랑스 혁명을 거치며 많은 물건이 도난당했지만, 박물관은 퐁타뉴후작의 아파트를 고스란히 복원하면서 당시 유행했던 실내장식과 함께 우리를 궁정 문화의 한 장면으로 초대합니다. 그리고 건물 바깥쪽에 콩코드 광장을 향해 설치한 회랑은 여행객들에게 파리의 멋진 전망을 선물합니다.

도서관으로 변한 저택
프랑스 국립도서관 리슐리외관

모든 단독주택이 그렇듯 저택 또한 관리가 생명입니다. 건물은 당연하고 내부에 펼쳐진 정원까지 관리하려면 상당히 애를 먹을 수밖에 없죠.

이렇게 한순간에 애물단지로 전락할 가능성이 높은 파리의 저택은 세월이 흐르면서 방치되는 경우도 많았습니다.

팔레 루아얄 북쪽에는 리슐리외의 뒤를 이어 재상으로 임명된 쥘 마자랭(Jules Mazrin, 1602~1661)의 저택이 있습니다. 그는 루브르궁 근처에 위치한 이 저택에 도서관, 갤러리 등을 설치해 휴식용으로 쓰다가 죽음을 앞두고 자신의 사촌들에게 넘겼습니다. 하지만 그의 사촌들도 재정 문제가 겹치면서 저택을 팔 수밖에 없었습니다. 결국 마자랭의 저택은 1722년부터 왕립 도서관이 인수해 관리하기 시작했고, 300년이 지난 지금까지도 도서관으로 활용되고 있습니다. 바로 프랑스 국립도서관 리슐리외관(Bibliothéque Nationale Française-site Richelieu, BNF Richelieu)입니다. 근처에 미술사국립연구소(INHA)가 설치되면서 미술사 서적이 많고, 내부의 모습이 박물관을 연상케 할 정도로 뛰어나 학생들뿐만 아니라 여행객들도 많이 찾아옵니다. 최근에는 마자랭이 머물렀던 공간을 박물관으로 개조하면서 도시민들의 관심을 받았습니다.

열람실을 둘러싼 벽의 상단에는 플라톤과 같은 그리스인을 시작으로 유럽을 대표하는 지식인들의 얼굴이 부조로 제작되어 있습니다. 사람들은 그들을 올려다볼 수밖에 없죠. 그 아래 진열된 수십만 권의 서적과 자료들은 나라를 지탱하는 초석이 무엇인지 알게 해줍니다.

과거 지배 계층이 누리던 호사는 호화로운 저택을 연거푸 탄생시켰고 후손들의 일상을 더욱 아름답게 꾸미고 있습니다. 뿐만 아니라 공공시설이

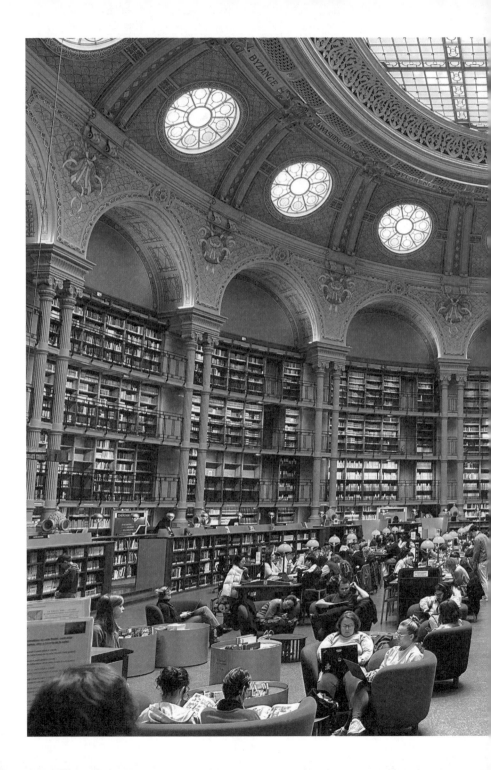

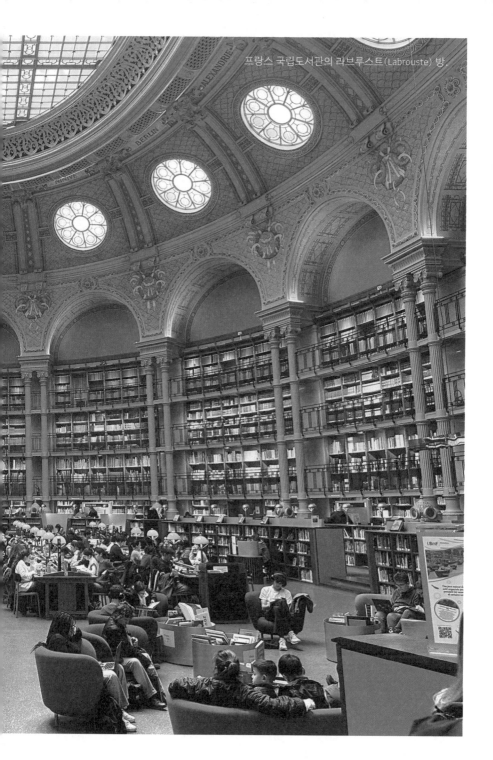
프랑스 국립도서관의 라브루스트(Labrouste) 방.

프랑스 국립도서관의 박물관.

된 장소들은 국적을 불문한 모두에게 개방하면서 여행객들에게도 혜택을 제공합니다. 누구나 재상의 도서관에서 책을 읽을 수 있고, 누구나 박물관이 된 저택을 찾아가 즐길 수 있죠. 바로 이러한 점이 파리를 세상에서 가장 아름다운 도시로 만들고 있는 것 아닐까요?

예술가의 흔적 따라 걷기

플랑드르
Flandre

—

일상에서 찾은 영감

상 인 들 의 나 라

파리에서 북쪽을 향해 자동차로 3시간 정도(약 200km) 가면 먼 옛날 해
수면만큼이나 고도가 낮다고 해서 "저지대" 혹은 "낮은 땅"이라 불렸던
지방이 나옵니다. 이곳의 범위는 여전히 "저지대"라 불리는 네덜란드•
를 포함해 벨기에와 북프랑스까지 이르는데, 서유럽의 북과 남을 연결
하는 노른자 땅이다 보니 다양한 문화를 체험할 수 있습니다. 독일 문
화의 영향을 받아 단일국가로 남아 있는 룩셈부르크(Luxembourg)를 시
작으로 프랑스의 아르투아(Artois), 에노(Hainaut), 벨기에의 대부분을 차

● 네덜란드는 '저지대'라는 뜻으로 영어로 Netherland, 프랑스어로 Pays-Bas라고 불린다.

지하는 플랑드르(Flandre), 브라반트(Brabant) 그리고 네덜란드에 속한 홀란트(Holland), 제일란트(Zeeland) 등 결코 넓지 않은 땅인데도 지역이 아주 다양하게 나뉩니다.

이 중 저지대의 남부 지역은 가장 번화한 동네의 이름을 빌려 플랑드르라 불렀습니다. 혹시 이름이 익숙하지 않나요? 동명의 동화를 원작으로 한 만화영화 〈플란더스의 개〉에 등장하는 플란더스(Flanders)라는 지명이 바로 플랑드르의 영어식 이름입니다. 현재 벨기에의 브뤼헤(Bruges)와 앤트워프(Antwerp), 프랑스의 릴(Lille) 등의 도시가 속한 지역입니다. 이곳은 중세 시대부터 영국의 양모를 수입해 직물 산업이 크게 발달했습니다. 과거 유럽의 궁정에서 쓰이던 많은 옷감과 침구류가 플랑드르산이었을 정도로 국제적인 명성을 얻었다고 합니다. 손재주 좋은 상인이 많아 풍족한 플랑드르 주민들은 전통적으로 왕의 명령을 따르는 걸 싫어했습니다. 처음에는 프랑스와 독일 사이에서 아슬아슬한 줄타기를 하더니, 훗날 이곳을 지배하는 스페인 왕에게는 자유를 요구하며 반기를 들었죠. 그렇게 북부 지방으로 터를 옮긴 이들은 네덜란드라는 나라를 만들었고, 독립에 실패한 이들도 때를 기다리다 훗날 벨기에라는 나라를 세우면서 지금의 모습이 완성되었습니다.

그래서 이 지방에서만 유독 크게 발달한 분야가 있습니다. 바로 서민 문화입니다. 타 지역의 문화가 주로 궁정 중심이었다면 플랑드르 문화권에선 상인들, 다시 말해 평민 계급의 흔적이 주로 남아 있죠. 실제로 성당을 제외한 플랑드르 도시의 중심지는 궁전이 아닌 시민들의 터

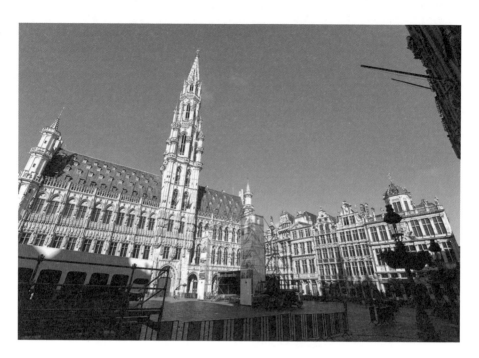

벨기에 브뤼셀 시청과 주변의 가옥들.

전인 시청입니다. 그 주변엔 왕의 개선문이나 기마상 대신 치열한 경쟁 끝에 살아남은 상인들의 집이 오밀조밀 몰려 있습니다.

상황이 이렇다 보니 이곳의 예술도 타 지역과는 다른 방향으로 발전합니다. 오랜 시간 유럽 예술의 중심이었던 이탈리아와 양대 산맥을 이룬 플랑드르 예술의 출발점은 궁정이나 성당보다는 서민들의 일상입니다.

일상의 소소한 즐거움을 그린
피 터 브 뤼 헐

우리나라에서도 서민들에게 경제적 여유가 생긴 조선 후기에는 일상을 다룬 예술이 발달했습니다. 김홍도의 풍속화가 대표적이며, 탈춤이나 판소리, 서민들의 문자인 한글 소설도 조선 후기에 집중적으로 등장했죠. 일찍부터 부를 쌓기 시작한 플랑드르 사람들도 일상을 신성한 예수 그리스도의 이미지만큼이나 자신들이 지켜야 할 숭고한 가치로 인식했습니다. 그래서 예술을 통해 일상의 소소한 즐거움을 표현하는 경우가 많았습니다. 3대에 걸쳐 화가를 배출한 브뤼헐 가문이 대표적입니다. 선대 화가인 대브뤼헐(Pieter Bruegel l'Ancien, ?~1569)은 벨기에의 앤트워프에서 활동하며 주로 플랑드르 지역민들의 일상을 화폭에 담았습니다. 80개의 플랑드르 속담을 담은 〈플랑드르 속담〉은 아직까지

도 많은 사람이 즐겨 찾는 그의 대표작 중 하나입니다.

그림 중앙에는 여인이 남편에게 푸른 망토를 입히고 있는 모습이 보입니다. 푸른색은 충성, 순수 등을 상징하는데, 푸른 망토로 남편의 시야를 가린 것은 아내가 남편을 속이고 있다는 것을 의미합니다. 그 왼쪽에는 양의 털을 깎는 사람이 있는데, "양의 가죽을 벗기지 말고 털을 깎아라"라는 속담을 표현한 것입니다. 서두르지 말라는 뜻이죠. 누군가를 받들기 위해 그린 것이 아니기 때문에 브뤼헐의 그림은 보는 사람들에게 호기심과 재미를, 때때로 인생의 교훈도 전합니다.

플랑드르 예술에서는 어린아이들이 가질 법한 기발한 상상력도 발견할 수 있습니다. 마이어 반 덴 베르그 박물관(Mayer van den Bergh)이 소장한 브뤼헐의 〈광기의 마고〉는 플랑드르 민담에 등장하는 여인 마고에 관한 이야기를 다룹니다.

한때 종교 전쟁의 중심지였던 만큼 플랑드르 회화에는 종말을 연상케 하는 지옥과 악마가 자주 등장합니다. 이 그림의 배경 역시 지옥입니다. 그리고 중심에는 주인공 마고가 마치 지옥의 악마를 무찌르기 위해 나선 장군처럼 병사들을 이끌고 있습니다. 지옥을 뒤집어진 세상으로 묘사하려 했던 브뤼헐은 남녀의 역할이 뒤바뀐 사회를 그림 속에 나타냈습니다. "여자가 6명 이상 모이면 사탄도 그들에게 맞설 수 없다"(pour lutter contre six femmes Satan n'a pas lui-même une arme pour les combattre)라는 속담에서 출발한 작가의 상상력이 아주 기발한 장면을 만들어낸 것입니다.

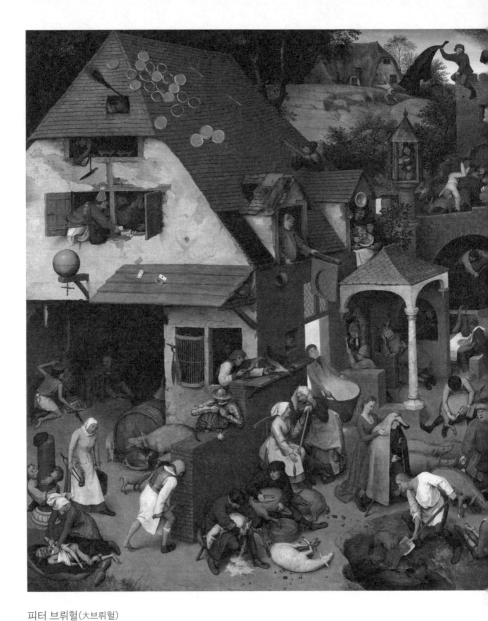

피터 브뤼헐(大브뤼헐)

<플랑드르 속담>

Pieter Bruegel L'ancien, Les proverbes flamands

1559년 | 117×163cm | 패널에 유채 | 독일, 베를린 국립회화관

<플랑드르 속담> 그림 중앙 부분,
남편을 푸른 망토로 덮고 있는 아내와
양의 털을 깎는 사람.

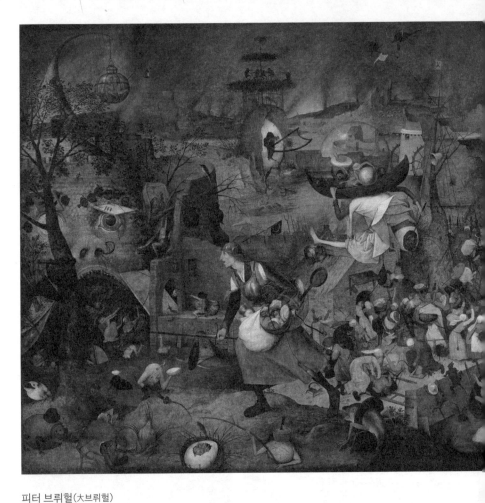

피터 브뤼헐(大브뤼헐)

<광기의 마고>

Pieter Bruegel L'ancien, Margot la folle

1563년경 | 115×161cm | 패널에 유채 | 벨기에, 마이어 반 덴 베르그 박물관

플랑드르의 그림들은 이곳을 4세기에 걸쳐 지배한 스페인과 오스트리아 가문에 의해 뿔뿔이 흩어졌습니다. 덕분에 유럽 전역에 플랑드르의 일상이 소개되면서 자신이 모시던 군주나 신이 세상의 전부라 믿었던 유럽인들이 일상의 소중함을 깨닫게 됐죠. 17세기에 플랑드르 땅 일부를 정복하는 데 성공한 프랑스에서도 마찬가지였습니다. 그렇다면 오늘날 예술의 도시라 불리는 파리에는 그 흔적이 어디에 남아 있을까요?

일상이 만들어내는 환상
페테르 파울 루벤스

파리의 루브르 박물관은 의심할 여지없이 최고의 박물관입니다. 이 사실은 루브르 박물관이 최초로 문을 연 2세기 전에도 마찬가지였습니다. 프랑스 혁명 이후 왕실 소장품을 전시하며 문을 연 루브르 박물관은 개관 시점부터 많은 사람을 불러 모았습니다. 그중에는 혁명기를 거치며 희망의 시대를 꿈꾼 화가들도 있었습니다. 왕들이 중심에 선 역사보다는 소설 속 영웅들의 낭만을 더 좋아한 화가들은 17세기 플랑드르 지역에서 활동했던 페테르 파울 루벤스(Peter-

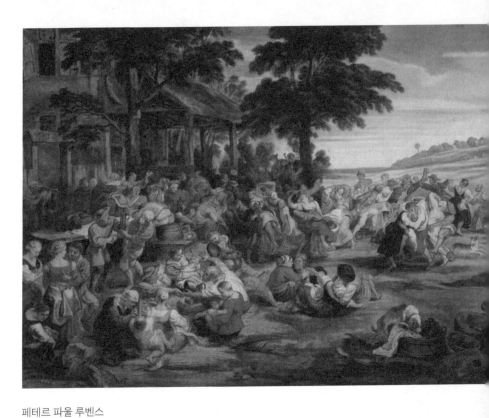

페테르 파울 루벤스
<케르메세 혹은 마을의 축제>
Peter Paul Rubens, La Kermesse ou La fête du village
1635~1638년경 | 149×261cm | 패널에 유채 | 프랑스, 루브르 박물관

Paul Rubens, 1577~1640)라는 화가를 주목했습니다.

벨기에의 앤트워프에서 대부분의 여생을 보낸 루벤스는 플랑드르에서 가장 큰 성공을 거둔 화가입니다. 평소 그리스 로마 신화를 좋아했던 루벤스는 그림 속 대상을 제우스, 아테나와 같은 신화의 주인공처럼 만드는 재주가 있었습니다. 환상적인 그의 종교화는 종교 전쟁으로 불안에 떨던 신도들을 확실히 설득했습니다. 그런데 루브르가 소장한 그의 대표작은 말년에 그가 주목한 일상을 보여줍니다. 〈케르메세 혹은 마을의 축제〉는 플랑드르의 전통 축제 '케르메세'의 한 장면을 그린 것입니다.

춤을 추며 격렬히 키스를 나누는 연인들이 먼저 눈에 들어오는 한편 주정뱅이의 난동, 불륜의 현장 등이 곳곳에 보이는 그의 그림은 많은 부분에서 브뤼헐의 작품을 연상시킵니다. 하지만 루벤스의 시선을 거친 플랑드르의 일상은 마치 신화 속 한 장면을 보는 듯한 환영을 만들어내죠. 그림 이곳저곳을 훑어보다 보면 축제의 뜨거운 분위기가 느껴집니다. 춤을 추는 연인들의 모습을 통해 축제의 음악 소리도 읽어낼 수 있을 것 같습니다.

한때 유럽을 지배하던 군주들은 자신의 권위를 드러내기 위해 숭고하거나 위대한 모습만을 좇았습니다. 하지만 루벤스가 만들어낸 친숙한 아름다움은 이러한 편견을 가진 이들

에게 새로운 깨달음을 주었죠. 비록 누군가의 시선에는 기괴한 모습으로 비춰져 오늘날 역사가들은 루벤스와 같은 화가들을 '찌그러진 진주'라는 뜻의 바로크(Baroque) 예술로 분류하지만, 루벤스는 우리들의 일상이 찌그러진 진주처럼 완벽하지 않아도 감동을 줄 수 있다는 사실을 알려줍니다.

환상이 만들어내는 일상
장 앙투안 바토

오늘날까지 회자되는 훌륭한 예술가들은 대부분 세상이 정해놓은 울타리를 벗어나 자신만의 방식으로 삶을 살았습니다. 원칙을 무너뜨리려 한 이들의 삶은 늘 위태했지만, 누구보다 자유로웠기에 지금까지도 많은 이의 부러움을 사고 있죠. 플랑드르 출신으로 파리에서 활동한 장 앙투안 바토(Jean-Antoine Watteau, 1684~1721)도 마찬가지였습니다. 그는 프랑스 북동부의 발랑시엔(Valenciennes)에서 태어났습니다. 그가 태어나기 직전에 루이 14세가 프랑스 땅으로 편입한 플랑드르 문화권의 도시입니다. 이국땅에서 온 그는 절대왕정 아래 경직된 사회 속에서 남다른 에너지를 뿜냈습니다. 가정폭력으로 불우한 어린 시절을 보낸 데다 선천적으로 폐

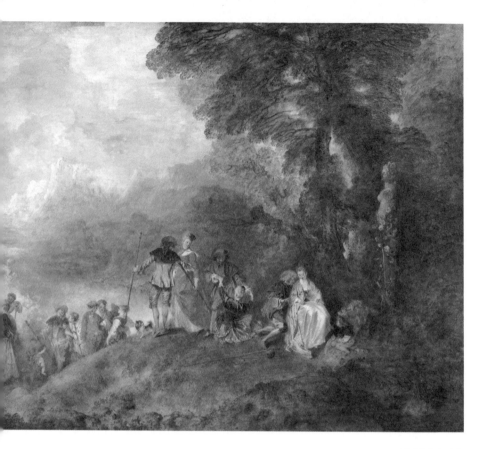

장 앙투안 바토
<키티라섬에서의 순례>
Jean-Antoine Watteau, Pèlerinage à l'île de Cythère
1717년 | 129×194cm | 캔버스에 유채 | 프랑스, 루브르 박물관

가 좋지 않아 건강도 나빴지만, 미래 걱정 따위 없는 말 그대로 영화 같은 삶을 살았죠. 그런 그가 어느 날 왕립미술원의 입회작으로 시대를 바꿀 작품을 내놓습니다.

〈키티라섬에서의 순례〉는 미의 신 비너스가 태어난 그리스의 섬으로 연인들이 순례를 떠난 상상의 장면을 보여줍니다. 플랑드르 출신인 그의 작품도 루벤스처럼 일상을 다룹니다. 다만 그의 일상은 루벤스의 것보다 더 귀족적이죠. 게다가 건강 문제로 늘 불안정했던 그의 심리 상태는 작품을 더욱 몽환적으로 만들었습니다. 실제로 배경에 그린 희미한 풍경은 잦은 불안 증세를 보인 그가 그림을 서둘러 완성시키기 위해 유분을 지나치게 많이 입힌 결과라고 합니다. 이렇게 배경에 압도당한 그림 속 주인공들의 모습은 생동감은 덜하지만 마치 꿈의 한 장면처럼 다가옵니다. 루이 14세가 죽음을 맞이한 직후 등장한 바토의 예술은 혁명을 앞두고 환락에 빠진 프랑스인들의 오묘한 심리를 보여주기도 합니다.

바토는 입학한 지 무려 5년이 지난 뒤에야 이 작품을 제출할 수 있었다고 합니다. 그러나 작품을 받아본 관계자들은 게으른 바토를 용서할 수밖에 없었을 것 같습니다. 그의 작품은 천대받던 풍속화였지만 귀족들마저 매료시킬 신선한 아름다움을 보여줬기 때문입니다. 관습에서 벗어나 있던 바토는 프랑스인들에게 일상의 소중함을 알렸습니다. 그것도 프랑스식으로 아주 근사하게 말이죠. 훗날 사람들은 바토의 작품을 묶어 아연화(雅宴畵, Fête galante)라는 새로운 장르로 소개합니다.

SNS의 발달로 남들의 일상을 구경하기는 너무 쉬워졌지만 언제부턴가 상당히 피곤한 일이 된 것 같습니다. 그것을 마주하는 자신의 일상과 비교하게 되기 때문이겠죠. 하지만 플랑드르 사람들이 그려낸 일상을 보면 세상의 때가 묻지 않은 순수함이 느껴지고, 때로는 환상적으로 느껴지기까지 합니다. 게다가 이러한 모습을 미술관에서 마주하는 만큼 우리는 더욱 경건한 마음으로 그들의 일상을 관찰할 수 있습니다. 이런 것이야말로 삶이 만들어내는 또 다른 아름다움이 아닐까요?

노르망디

Normandie

—

변화무쌍한 날씨의 아름다움

자연이 만드는 드라마

여러분은 은퇴 이후의 삶을 생각해본 적 있나요? 같은 시대를 살고 있는 프랑스인들의 인생 목표는 우리와 비슷해 보입니다. 안정적인 기반을 만든 다음 행복한 말년을 보내는 것이죠. 때문에 은퇴를 앞둔 파리 시민들은 새 보금자리를 알아보면서 다가올 삶의 마지막 순간을 준비합니다. 대체로 두 부류로 나뉘는 것 같습니다. 지중해나 대서양과 같이 바다가 인접한 시골을 택하거나 도시를 잊지 못한 사람들은 교외에 정착하지요. 물론 두 가지를 모두 누릴 수 있는 방법도 있습니다. 도시와 가장 가까운 바닷가 지역을 선택하는 것이지요.

프랑스 북서쪽에 위치한 노르망디(Normandie) 지방은 이 조건을 충

잉글랜드-노르만 양식의 가옥.

족하는 안성맞춤의 장소입니다. 파리의 센강을 따라가면 나오는 노르
망디는 대서양에 인접하면서도 수도와 가깝다는 이유로 많은 파리 시
민의 별장이 만들어진 동네죠. 그 숫자가 얼마나 많았는지 약 100년
전에는 건축가들 사이에서 별명이 붙습니다. 영국의 전원주택과 비슷
하다는 뜻으로 잉글랜드-노르만(Anglo-norman) 양식이라고 부른 것입
니다.

이 지방은 19세기에 기차가 발달하면서 파리 시민들이 가장 편하
게 다닐 수 있는 여행지 중 하나였습니다. 목축업이 발달해 승마장이
많았고, 여름철엔 다른 지역에 비해 기온이 낮아 피서객들로 붐볐습니
다. 유일한 흠이라면 겨울 날씨인데, 1년 중 절반이 우기에 해당하는 프
랑스에서 비가 가장 자주 내리는 지역 중 하나가 바로 노르망디입니다.
따라서 우기가 시작되는 10월부터 4월까지는 흐린 날씨가 대부분이라
화창한 날을 찾기 어렵죠.

하지만 이렇게 우울한 날씨조차도 노르망디를 찾는 사람들을 돌
려보내진 못했습니다. 변화무쌍한 날씨가 예술가들에게 오히려 커
다란 영감을 제공한 것이지요. 시시각각 변화하면서 하루에 사계절
을 모두 경험할 수 있는 노르망디의 날씨는 반전 가득한 한 편의 드
라마 같았고, 이에 매료된 예술가들이 무수한 흔적을 남겼습니다. 클
로드 모네(Claude Monet, 1840~1926)와 기 드 모파상(Guy de Maupassant,
1850~1893) 그리고 최근에는 샤넬(Chanel)의 창업자 코코 샤넬(Coco
Chanel, 1883~1971)도 이곳을 찾았습니다.

빛의 화가
클로드 모네

클로드 모네는 노르망디를 대표하는 가장 상징적인 인물입니다. 파리 출생이지만 어린 시절을 노르망디에서 보냈고, 훗날 이곳의 마을 지베르니(Giverny)에 정착해 말년을 보냈죠. 여든여섯 살에 세상을 떠난 그는 인물화 일색이던 프랑스 화단에서 풍경화로 성공을 거둔 화가이자 생전에 자신의 작품이 루브르 박물관으로 들어가는 것을 목격할 정도로 큰 영광을 누린 화가입니다. 따라서 그가 반평생을 보낸 지베르니는 오늘날 예술가들의 성지와도 같은 곳이지요.

변화무쌍한 날씨만큼이나 모네가 캔버스에 담아낸 노르망디의 모습도 아주 다양합니다. '연작'으로 묶이는 모네의 풍경화는 "빛의 화가"라 불리던 그가 시간에 따른 빛의 변화를 담아내기 위해 시도한 작업입니다. 같은 대상을 여러 번 그려낸 결과물은 노르망디를 여러 번 찾아야만 하는 이유를 설명하죠.

모네가 활동한 시기는 산업화가 한창이던 19세기 중반입니다. 이때 발명된 튜브 물감과 이젤은 작업실에 갇혀 있던 화가들을 야외로 불러냈습니다. 특히 노르망디의 변덕스런 날씨는 자연에 대한 새로운 깨달음을 주었습니다. 변화를 피해 다닐 수 있는 인간과는 달리 자연은 비가 오나 눈이 오나 오롯이 세월을 받아들이면서 변화를 거듭합니다. 이는 특정한 순간만을 그려오던 모네의 시각을 더욱 넓혀주었죠. 그는 자

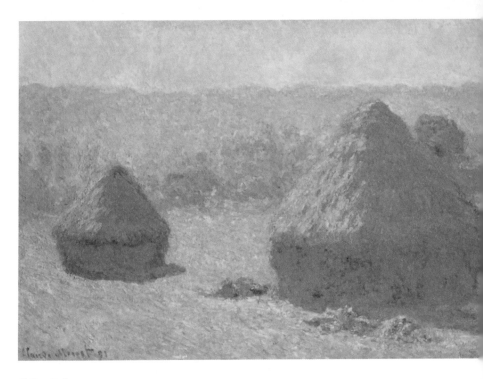

클로드 모네
<건초더미 연작>
Claude Monet, Meules, fin de l'été
1891년 | 60.5×100.8cm | 캔버스에 유채 | 프랑스, 오르세 미술관

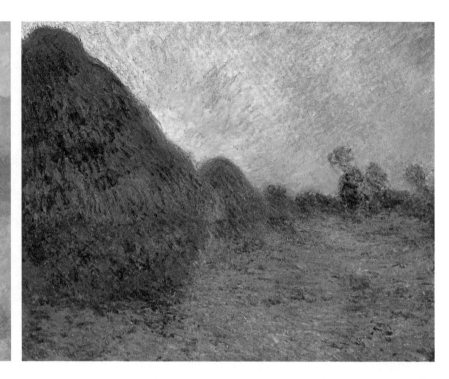

클로드 모네
<건초더미 연작>
Claude Monet, Meules
1891년 | 73×92cm | 캔버스에 유채 | 독일, 포츠담 바르베리니 미술관

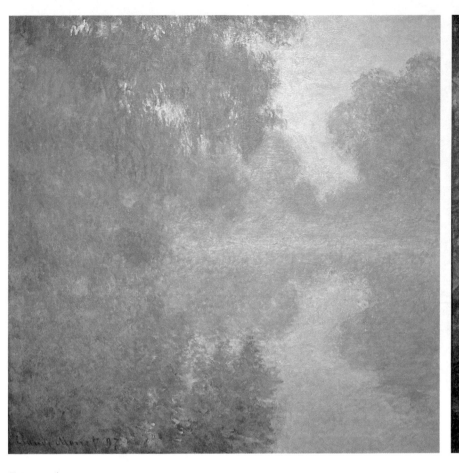

클로드 모네
<아침 연작>
Claude Monet, Bras de Seine près de Giverny, soleil levant
1897년 | 91×93cm | 캔버스에 유채 | 프랑스, 마르모탕 미술관

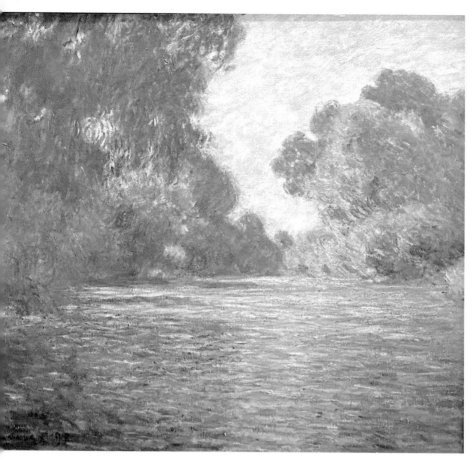

클로드 모네
<아침 연작>
Claude Monet, Bras de Seine près de Giverny
1897년 | 73×93cm | 캔버스에 유채 | 프랑스, 오르세 미술관

연의 모든 순간이 아름답다는 사실을 자신의 연작을 통해 보여주고 싶었습니다. 1890년 〈건초더미 연작〉에서는 시간과 각도에 따라 타오르는 불꽃 혹은 외로운 허수아비처럼 변하는 건초더미를 25점에 표현했습니다. 7년 뒤에 내놓은 〈아침 연작〉은 변화의 폭을 좁혀 여름 아침의 강가를 17점에 순간적으로 담아냈죠.

자연에 대한 모네의 관심은 그의 보금자리마저도 바꿔놓습니다. 그는 자신의 집 앞에 꽃밭이 펼쳐진 '예술가의 정원'과 대나무 숲과 연못으로 구성된 '물의 정원'을 만듭니다. 도로를 사이에 두고 분리된 2개의 정원은 각각 그가 그린 작품에 비유할 수 있죠. 마치 연작처럼 그는 자신이 만든 울타리 안에 순환하는 자연을 만들었습니다. 자신이 죽음을 맞이해도 영원히 순환할 수 있도록 말입니다.

그가 세상을 떠난 뒤, 남겨진 그의 집과 정원은 둘째 아들인 미셸을 거쳐 현재 모네 재단의 소유로 넘어갔습니다.• 이후 1980년대부터 박물관으로 운영되고 있는데, 이곳에서 일하는 자원봉사자들은 그의 뜻을 존중하며 정원을 그가 살았던 당시의 모습 그대로 재현하고 있습니다. 대부분 미술관에 보관된 그의 작품들도 모사작을 만들어 집 내부에 걸어두었습니다. 모네의 의도가 적중한 것인지 이곳을 방문하는 사람들은 날씨가 흐릴 때도 맑을 때도, 심지어 비가 올 때도 감동을 느끼고 있습니다.

● 미셸 모네(Michel Monet, 1878~1966)는 자식 없이 교통사고로 사망하면서 아버지의 유산을 모두 모네 재단에 기부했다.

모네의 집. 예술가의 정원과 물의 정원.

구름의 화가
외젠 부댕

노르망디의 항구도시 옹플뢰르(Honfleur) 출신인 외젠 부댕
(Eugène Boudin, 1824~1898)은 본래 문구점을 운영하던 상인
이었습니다. 화구를 취급하다 자연스레 예술에 관심이 많아
진 그는 스물일곱 살에 파리로 유학을 떠나면서 본격적인
화가로서의 삶을 시작했죠. 그가 즐겨 찾던 그림들은 주로
풍경화였습니다. 아직 인기 장르는 아니었지만, 우리에게도
잘 알려진 밀레의 〈이삭 줍기〉를 시작으로 프랑스에서 풍경
화가 슬슬 두각을 드러내던 시기였습니다.

겨울엔 파리, 여름엔 노르망디를 정기적으로 오가며 활
동하던 부댕은 자신의 고향으로 놀러 온 휴양객을 주로 그
렸습니다. 그의 작품을 통해 노르망디의 변덕스런 날씨를
만난 사람들은 그에게 '구름의 화가'라는 별명을 붙여주었
죠. 하지만 자연에 묻혀 알아보기 힘든 휴양객의 모습은 인
물화를 좋아하던 프랑스 화단의 이목을 끌지 못했습니다.
대신 모네와 같은 젊은 화가들을 불러 모으면서 그 역시 프
랑스에서 시작될 새로운 흐름에 동참할 수 있었죠.

프랑스 미술은 풍경에 주목하면서부터 변화합니다. 우리
에겐 너무도 익숙한 소재지만, 풍경은 부댕의 시대 이전까

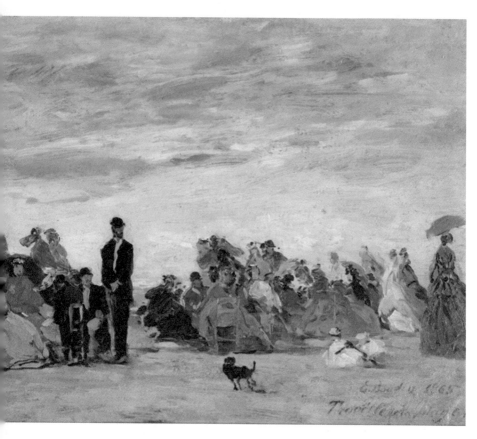

외젠 부댕
<트루빌의 해변가>
Eugène Boudin, La Plage de Trouville
1865년 | 26.5×40.3cm | 마분지에 유채 | 프랑스, 오르세 미술관

외젠 부댕
 <파란 하늘, 하얀 구름>
Eugène Boudin, Ciel bleu, nuages blancs
1854~1859년경 | 14.7×21cm | 종이에 파스텔 | 프랑스, 옹플뢰르 외젠 부댕 미술관

지만 해도 이야기를 꾸미는 일종의 장식일 뿐이었습니다. 하늘을 어떻게 그릴지는 자연이 아닌 이야기의 분위기가 결정했죠. 그러나 화가들이 기차를 타고 만난 드넓은 하늘은 결코 장식에 불과한 게 아니었습니다. 이들은 그동안 들러리와 같았던 풍경을 주인공으로 만들고 싶어 했습니다. 물론 쉬운 일은 아니었지요. 세간의 반응은 둘째 치고 풍경은 이야기만큼 구체적이지 않았기 때문입니다. 우리는 선과 색을 이용해 그림을 그리지만 자연의 선과 색은 정형화되어 있지 않습니다. 그저 빛에 의한 끊임없는 변화를 받아들일 뿐입니다. 이를 캔버스에 담아내기 위해선 새로운 발상이 필요했습니다. 그것은 화가 본인의 생각을 담아내는 일이었죠.

구체적이지 않기에 풍경화에는 여백이 존재하고, 여백을 채우는 일은 바로 화가들의 몫입니다. 채우지 않고 감상자의 상상에 맡기며 또다른 감동을 만들어낼 수도 있겠죠. 부댕의 그림이 그러합니다. 캔버스의 절반을 넘게 차지하는 하늘에는 변화무쌍한 구름만이 그려져 있습니다. 우리는 이 구름에 고단한 인생을 빗대거나 당장의 감정을 이입해 볼 수 있을 것입니다. 인간의 감정도 자연과 같이 구체적이지 않으니까요. 자연은 순리에 따라 변화할 뿐이지만 우리에게 무한한 감동의 가능성을 열어줍니다. 이는 화가들에게도 마찬가지였을 것입니다. 부댕이 그린 노르망디의 아름다운 풍경은 이러한 깨달음을 전하는 메신저와 같았습니다.

사실주의 화가
귀스타브 쿠르베

귀스타브 쿠르베(Gustave Courbet, 1819~1877)가 부댕을 만난 시기는 1859년 노르망디에서였습니다. 부댕의 그림을 인상 깊게 본 그는 이후 노르망디를 정기적으로 찾으며 바다 풍경화를 그렸습니다. 파리의 오르세 미술관에 걸린 그의 작품 〈폭풍우가 지나간 에트르타 절벽〉은 한국인들이 자주 찾는 에트르타(Etretat)의 '코끼리 절벽'을 그린 것으로 많은 관심을 끌고 있습니다.

스스로를 "사실주의(Réalisme) 화가"라 부른 그는 그림 속에 적나라한 현실을 고발하면서 수많은 논란을 낳은 인물입니다. 그런 그가 바라본 노르망디는 바람 잘 날 없었던 자신의 인생과 너무도 닮아 보였죠. 실제로 폭풍우가 물러간 뒤의 화창한 절벽을 그린 오르세 미술관의 작품은 곧 그에게 찾아올 찰나의 희망을 암시합니다. 1870년 독일과의 전쟁 중에 탄생한 정부, 파리 코뮌(Commune de Paris)은 예술가 연합회장(현 문화부장관)으로 쿠르베를 임명합니다. 새 시대를 꿈꾸며 전쟁이 끝나기만을 기다렸던 그는 루브르 박물관과 같은 파리의 문화재를 보호하는 역할을 맡았죠.

하지만 그에게 찾아온 현실은 매우 참담했습니다. 파리 코뮌에 반대하는 또 다른 정부가 베르사유 궁전에 설립되면서 파리를 무대로 내란이 발생한 것입니다. 일주일간의 전투가 이어졌고 결국 베르사유 정부

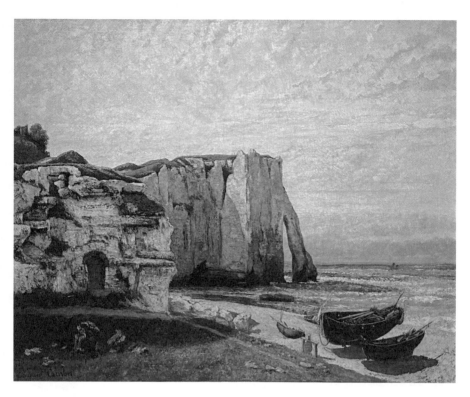

귀스타브 쿠르베
<폭풍우가 지나간 에트르타 절벽>
Gustave Courbet, La falaise d'Etretat après l'orage
1870년 | 130×162cm | 캔버스에 유채 | 프랑스, 오르세 미술관

군의 승리로 끝나는데 이 과정에서 5만 명에 가까운 희생자가 발생했습니다. 이때 쿠르베는 문화재를 훼손했다는 모함을 받고 감옥에 수감됐습니다.[*]

끊임없는 모함으로 출소와 재수감을 반복하던 그는 감옥에서도 작업을 멈추지 않았습니다. 1872년 작 〈에트르타의 바다〉는 에트르타의 우울한 날씨로 화가에게 찾아온 깊은 어둠을 표현했습니다. 또한 그는 아직 희망을 잃지 않았다는 사실도 함께 말하고 싶었죠. 먹구름 사이로 빛과 함께 푸른 하늘이 모습을 드러내는데, 이는 그가 갈망하던 자유를 떠올리게 합니다. 그러나 그의 꿈은 실현되지 않았고, 스위스로 망명한 쿠르베는 결국 1877년 병으로 생을 마감합니다.

매번 파격적인 시도로 주변인들을 놀라게 한 쿠르베의 그림은 경쟁자인 에두아르 마네(Edouard Manet, 1832~1883)와 비교해 과장되었다는 평가를 받았습니다. 하지만 그의 비극적인 결말은 그가 나타낸 자연이 결코 과장되지 않았음을 보여줍니다. 동시에 드라마에서나 만날 것 같은 비극도 자연의 섭리와 같다는 사실을 알려줍니다.

● 파리 방돔 광장에 위치한 나폴레옹 동상(Colonne de Vendôme) 철거에 관여했다는 혐의를 받았다. 실제로는 반대 의견을 표했다.

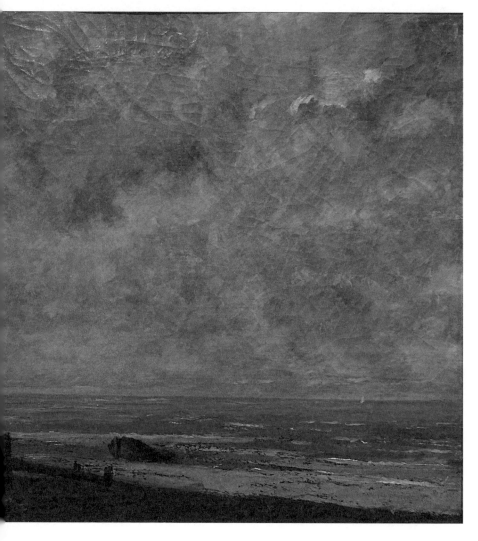

귀스타브 쿠르베
<에트르타의 바다>
Gustave Courbet, La Mer, à l'Etretat
1872년 | 38×45.8cm | 캔버스에 유채 | 프랑스, 캉 시립 미술관

자동차가 없던 시대에 사람들은 모두 운전석이 아닌 승객석에 앉아 여행을 즐겼습니다. 자연스럽게 창밖의 풍경에 집중할 수 있었죠. 이는 우리가 비행기 창가에서 바라보는 하늘 위 풍경만큼이나 감동적이었을 테죠. 예술가들에겐 커다란 영감을 주었을 것이 분명합니다. 여러분도 만일 여행을 계획하고 있다면, 잠시 운전대에서 손을 내려놓고 기차나 버스 여행을 즐겨보면 어떨까요? 삼면이 바다인 우리나라에도 여러분만의 노르망디가 존재할지 모릅니다.

브르타뉴

Bretagne

—

프랑스 속 작은 영국

과 거 로 떠 나 는 여 행

프랑스는 국경 쪽으로 갈수록 이국적인 분위기를 띱니다. 남서쪽의 바스크(Basque) 지역은 스페인 문화의 영향을 받았고, 동쪽에는 한때 독일 땅이었던 알자스(Alsace) 지역도 있죠. 그중 서쪽의 브르타뉴(Bretagne) 지역은 여행객들에겐 다소 생소한 이름일 텐데, 국경이 아닌 바다를 인접하다 보니 외국인으로선 좀처럼 갈 일이 없는 낯선 곳이기 때문입니다. 영어로 브리튼(Britain)이라 부르는 이 동네는 바다 건너 같은 이름을 가진 영국과 역사를 공유합니다.

과거 영국 땅의 일부를 지배했던 로마인들은 영국을 "브리튼"•이라 불렀습니다. 그런데 5세기경 로마 제국이 멸망하면서 동쪽의 게르만족

이 넘어와 지역민들은 후퇴를 결정하죠. 대부분 섬의 서쪽으로 도망쳤지만 일부는 바다를 건너 프랑스 땅에 정착했습니다. 이때부터 프랑스인들은 이들이 정착한 북서쪽 지역을 브르타뉴, 영국은 큰 브리튼이라는 뜻으로 "그랑 브르타뉴"(Grande-Bretagne)라 불렀습니다.

16세기에 프랑스 영토로 들어오기까지 약 1000년 동안 독립국이었던 브르타뉴에는 '브르통'(breton)이라는 그들만의 언어가 따로 존재할 정도로 과거의 흔적이 진하게 남아 있습니다. 또한 19세기에 시작된 산업혁명은 이 지역을 더욱 특별하게 만들었죠.

"더럽혀지는 것보다 죽는 게 낫다"(Kentoc'h mervel eget bezañsaotret)는 13세기 브르타뉴 군인이 남긴 명언처럼, 지역민들은 산업화 시기에 찾아온 급격한 변화에 매우 방어적이었습니다. 지역 유지들은 여전히 프랑스어보다 지역어 쓰는 걸 고집했고, 형편이 어려운 농민들은 자수성가를 위해 공장을 찾기보다 성당에서 기도하는 걸 더 좋아했죠. 덕분에 산업화가 절정에 다다른 시기에도 이 지역은 다른 곳에선 찾아보기 힘든 토속적인 모습을 보전할 수 있었습니다.

그런데 어느 날부터인가 외지인들이 이곳을 주목하기 시작합니다. 19세기 중반에 설치된 기찻길을 통해 이색적인 프랑스를 경험하려는 여행객들이 생겨난 것입니다. 처음에는 미국 사람, 덴마크 사람들이 몰리더니 이내 소문을 들은 다른 지역 사람들도 이곳을 찾기 시작했습니

● 라틴어로는 브리타니아(Britannia)라 불렀다.

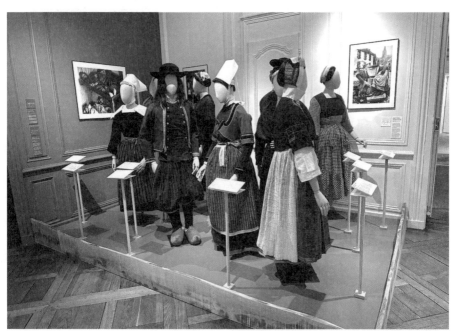

위 캄페르 브르타뉴 박물관에 전시된 브르타뉴 전통 의상.
아래 브르타뉴의 퐁타방(Point-Aven) 개울가.

다. 특히 각박한 도시 생활을 탈피하고 싶은 예술가들이 많이 찾았죠. 그중에는 폴 고갱(Paul Gauguin, 1848~1903)도 있었습니다.

야생을 꿈꾼 화가
폴 고갱

1886년, 주식 중개인이었던 폴 고갱은 주말에만 화가로 활동하다 한 은행이 파산하면서 증권업계를 떠나야만 했습니다. 그는 시끄러운 도시를 벗어나 안식처가 되어줄 새로운 장소를 찾았고, 어린 시절 남미에 살았던 그에게는 야생의 모습이 남아 있는 브르타뉴가 매우 매력적이었죠. 생계를 목적으로 카리브해로 떠났다가 2년 뒤 다시 돌아와 화가를 전업으로 택합니다. 그동안 파리의 화가들과 교류하며 전시회에 종종 작품을 내놓던 그는 마침내 브르타뉴에서 자신만의 작품 세계를 완성합니다.

다만 인생의 쓴맛을 경험한 그는 예전처럼 세상의 흐름에 따라 그리는 일은 지루하기만 했습니다. 오히려 도시민들이 꿈꿀 수 있는 새로운 세상을 보여주고 싶었죠. 마침 그의 눈엔 브르타뉴의 아름다운 자연과 수수한 시골 사람들이 보였고, 이를 재료로 새로운 시대의 시작을 알릴 작품을 내놓습니다.

자연을 마주하면서 꿈을 꾸라는 그의 말처럼 고갱은 시선이 아닌 기

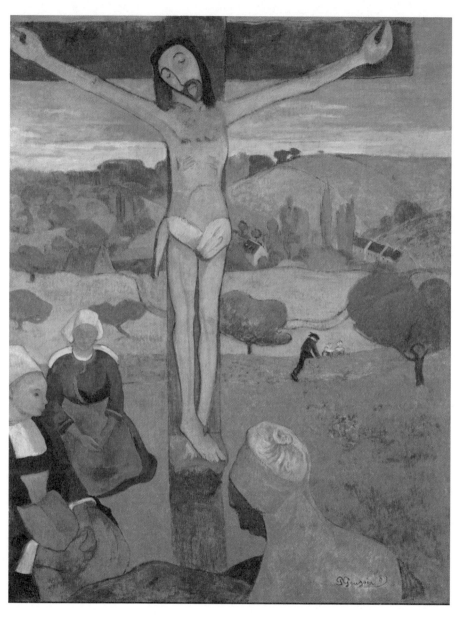

폴 고갱
<황색 그리스도>
Paul Gauguin, Le Christ jaune
1889년 | 91×73cm | 캔버스에 유채 | 미국, 올브라이트-녹스 미술관

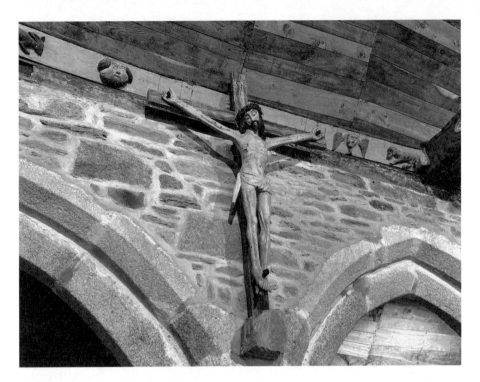

트레말로 성당의 예수 그리스도상.

억을 그렸습니다. 기억은 꿈처럼 단순하고 명료합니다. 따라서 그의 그림은 섬세함과는 거리가 있습니다. 대신 어린아이의 그림처럼 단조롭고 분명한 색채가 우리에게 확실한 메시지를 전달합니다.

엉켜버린 고갱의 기억은 현실에선 불가능한 장면을 만들었습니다. 브르타뉴 주민들이 기도하는 모습을 바라보며 그는 근래 성당에서 보았던 예수 그리스도의 상을 떠올렸습니다. 하지만 이들은 야생을 꿈꾸던 고갱의 상상 안에 갇혀 모두 노랗게 물들었습니다. 혹독한 도시 생활을 견뎌내야 했던 고갱이 도시를 얼마나 원망했는지 보여줍니다. 그가 의지하려 했던 것은 오로지 브르타뉴에 만연했던 순수한 신앙심과 자연뿐이었죠.

그러나 그는 여기서 그치지 않고 더욱 야생적인 장소를 원했습니다. 〈황색 그리스도와 자화상〉에서는 또 다른 여행을 앞둔 그가 겪고 있던 내면의 갈등이 보입니다. 고갱은 자신의 머리 뒤로 그리스도를 그려 넣어 브르타뉴에 대한 변함없는 애정을 표현한 것 같습니다. 하지만 그의 시선은 다른 곳을 향해 있죠. 그의 얼굴을 본뜬 듯한 도자기가 그려진 장소는 당시 그가 주목하던 낯선 나라를 암시합니다.

에펠탑이 공개되던 해인 1889년, 잠시 파리로 상경해 만국박람회를 구경하던 고갱은 이국적인 문화를 발견하고 새로운 호기심을 갖습니다. 그의 이목을 끈 나라는 당시 프랑스의 식민지이자 오세아니아 대륙에 위치한 타히티(Tahiti)였습니다. 고갱은 마침 유럽을 완전히 벗어나길 원했고, 토속적인 느낌을 넘어 원시에 가까운 타히티의 모습은 그를

폴 고갱

<황색 그리스도와 자화상>

Paul Gauguin, Portrait de l'artiste au Christ jaune

1890~1891년 | 38×46cm | 캔버스에 유채 | 프랑스, 오르세 미술관

새로운 모험으로 이끕니다.

1895년 타히티로 떠난 고갱은 결국 죽음을 맞이하는 순간까지 영원히 프랑스로 돌아오지 않았습니다. 하지만 그가 브르타뉴에서 꿈꾸던 세계는 예술가들뿐만 아니라 복잡한 도시를 살아가는 시민들에게 강한 울림을 주었죠. 도시는 우리를 편리하고 규칙적으로 만들지만 자연은 위험하면서도 불규칙적이죠. 그런데도 여전히 도시민들이 자연을 갈망하는 이유는 우리가 애초에 야생에서부터 출발한 존재라는 사실을 말해줍니다. 고갱이 원근법과 같은 '도시적인' 규칙을 무시하고 세상을 단순하게 표현하려 한 것도 아마 같은 이유 때문일 것입니다.

브르타뉴 르네상스
나비파

고갱은 떠났지만 동료 화가들은 프랑스에 남아 새로운 화가 집단을 형성합니다. 파리의 오르세 미술관은 현재 고갱뿐만 아니라 그의 가르침을 받은 화가들의 작품도 소개합니다. 그중에서 폴 세뤼지에(Paul Sérusier, 1864~1927)의 〈사랑의 숲에서의 풍경〉은 고갱의 뜻을 계승한 '나비파'(Nabi)의 시작을 알린 작품이죠.

브르타뉴의 마을, 퐁타방(Pont-Aven)에 머물던 세뤼지에는 고갱의 지도 아래 〈사랑의 숲에서의 풍경〉을 완성합니다. 고갱처럼 기억에 의

폴 세뤼지에
<사랑의 숲에서의 풍경>
Paul Sérusier,
Paysage au bois d'amour
ou le Talisman
1888년 | 27×21.5cm
캔버스에 유채 | 프랑스, 오르세 미술관

퐁타방, 사랑의 숲.

존한 그는 강가의 풍경을 떠올리며 최대한 단순하게 숲의 모습을 담았습니다. 하지만 지나치게 의존한 탓인지 주제는 사라지고 느낌만 남은 것 같습니다. 마치 우리가 꿈이나 어린 시절의 기억을 떠올린 것처럼 말이죠. 정확히 무엇을 보았는지는 구분하기 힘들지만 그가 자연을 마주하면서 느꼈던 감정은 읽을 수 있습니다. 게다가 그것이 구체적이지 않아 신비로운 동시에 상상의 여지도 주지요.

'나비'라는 명칭은 히브리어로 '선지자'를 뜻합니다. 말 그대로 미래를 예측했다는 뜻인데, 나비파 화가들이 농담 반 진담 반으로 스스로에게 붙인 별명이었죠. 그런데 그들의 예언은 얼마 가지 않아 현실이 됩니다. 〈사랑의 숲에서의 풍경〉과 같이 나비파가 그려낸 기억은 20세기에 이르러 나타날 추상 미술을 예고했기 때문이죠. 그래서 사람들은 아직도 이들을 나비파라 부르는 것이겠죠?

그러나 기억이 늘 어렴풋한 것만은 아닙니다. 기억은 때때로 머릿속에 생생하게 남겨질 때도 있습니다. 그것도 약간의 과장이나 비약을 더해서 말이죠. 세뤼지에의 동료인 피에르 보나르(Pierre Bonnard, 1867~1947)는 나비파의 방식에 동양화의 느낌을 더한 화가입니다. 평소 일본 풍속화에 열광하던 그는 병풍에서 볼 법한 아름다운 장식을 자신의 그림에 입혔습니다. 〈정원의 여인들〉에선 여인들이 자연에서 따온 패턴에 둘러싸여 더욱 신비로운 자태를 뽐냅니다. 자연에서 영감을 얻은 만큼 보는 이들은 압도당하지 않고 부담 없이 편안하게 그림을 감상할 수 있습니다. 이런 특성 때문인지 나비파는 실내를 장식하는 장식

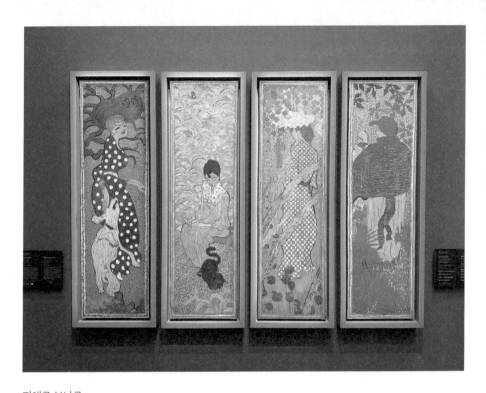

피에르 보나르

<정원의 여인들>

Pierre Bonnard, Femmes au jardin

1891년 | 각 160×48cm | 캔버스에 템페라 | 프랑스, 오르세 미술관

화도 많이 그렸습니다. 브르타뉴에서 시작된 자연에 대한 찬양은 도시
민들의 각박한 삶에 생기를 불어넣어 주었지요.

기억의 재구성
에밀 베르나르

나비파가 탄생할 무렵, 이를 곱지 않은 시선으로 바라보던 이가 있었습
니다. 고갱과 함께 브르타뉴에서 야생을 탐구하던 화가 에밀 베르나르
(Emile Bernard, 1868~1941)입니다. 그는 나비파가 찬양하던 고갱이 자신
의 업적을 모두 가로채갔다면서 질투합니다. 실제로 고갱이 즐겨 쓴 간
결한 색과 선의 배치는 베르나르가 먼저 시도한 방식이었고, 그가 이뤄
낸 성과에는 분명 베르나르의 몫도 있었죠.

베르나르는 보불 전쟁으로 뼈아픈 사업 실패를 경험한 아버지에게
엄격한 교육을 받으며 자랐습니다. 이는 명석했던 그를 반항아로 만들
었고, 미술 선생도 그를 가르치기 힘들어했죠. 독립에 목말라하던 그는
결국 성인이 되던 해에 출가를 결심합니다. 긴 도보 여행을 즐기며 그
가 찾아간 곳은 브르타뉴였습니다. 이곳에서 그는 동료의 소개로 고갱
을 만나 새로운 예술을 탄생시켰습니다.

〈사랑의 숲에서의 마들렌〉은 누워 있는 그의 동생이 사랑의 숲을 회
상하는 모습을 나타낸 것입니다. 기억 속의 두 장면을 조합해 새로운

에밀 베르나르

<사랑의 숲에서의 마들렌>

Emile Bernard, Madeleine au bois d'amour

1888년 | 137×163cm | 캔버스에 유채 | 프랑스, 오르세 미술관

분위기를 만들어내는 특징은 고갱의 작품과 맥락을 같이합니다. 그러나 구성 면에서는 큰 차이를 보이죠. 성공을 갈망했던 고갱은 감상자의 시선을 끌기 위해 계획적인 구성을 택했습니다. 그림 속 주인공들은 마치 우리를 의식하는 것처럼 우아한 포즈로 나타나며, 이들을 둘러싼 천연색엔 도시를 등지고 원시 시대를 찬양한 고갱만의 철학이 담겨 있습니다. 반면 베르나르의 그림은 보다 자유롭습니다. 이제 막 스무 살을 넘긴 베르나르는 날것의 아름다움을 전합니다. 〈순례제〉에 등장하는 브르타뉴 사람들은 어떠한 시선도 의식하지 않은 채 축제를 즐깁니다. 이를 효과적으로 표현하려 했던 베르나르는 배경을 연두색으로 물들이면서 현실과는 거리가 먼 새로운 세계를 만들었습니다.

자유로운 구성은 때때로 어색함을 유발하지만, 관람자로 하여금 가볍고 즉흥적인 감상이 가능하게 합니다. 장식화로 많이 쓰인 그의 그림은 메시지보다는 느낌에 더욱 충실하면서 부담 없는 아름다움을 전했습니다. 비록 프랑스 화단은 보다 진지하고 계획적인 고갱의 그림을 높이 평가했지만, 순간성을 중시하는 베르나르의 그림은 오늘날의 예술에 더 가깝다고 볼 수 있습니다.

하지만 아쉽게도 너무 이른 나이에 앞서간 그의 예술은 그를 일찍 지치게 만든 모양입니다. 가족들과 함께 이집트 여행을 다녀온 베르나르는 전통에 관심을 갖고 과거의 예술로 돌아가죠. 동시에 피카소와 같이 고갱의 영향을 받은 어린 작가들이 점차 두각을 드러내면서 그의 존재감은 점점 희미해졌습니다. 물론 그가 남긴 유산이 전부 고갱에게로

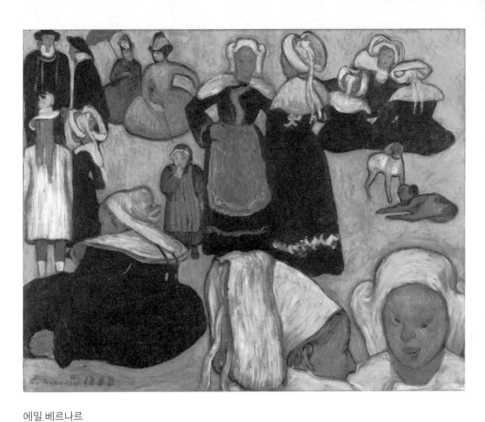

에밀 베르나르
<순례제>
Emile Bernard, Le Pardon
1888년 | 73×92cm | 캔버스에 유채 | 프랑스, 오르세 미술관

향한 것은 아닙니다. 그와 활발히 교류하던 네덜란드 화가 반 고흐는 베르나르의 방식을 이용해 현재 누구보다 큰 사랑을 받고 있으니까요.

어렸을 때부터 접하는 책이나 텔레비전은 우리에게 간접적으로나마 풍부한 경험을 제공합니다. 이를 통해 사람들은 감정을 표현하는 방식을 배우죠. 만일 이런 미디어가 없었다면 어땠을까요? 인쇄술이 발명되기 전까지는 사람들이 본능에 따라 움직였습니다. 그리고 이들을 설득하려면 노란색 후광을 단 예수 그리스도와 같이 본능을 자극하는 이미지를 만들어야 했습니다.

산업화 시기에 브르타뉴를 찾은 고갱과 베르나르가 주목한 대상은 누구보다 본능에 충실한 사람들이었습니다. 두 예술가는 이들에게서 말로 설명할 수 없는 순수한 아름다움을 발견한 것입니다. 구체적이진 않아도 두 화가에게 새로운 깨달음을 주기엔 충분했습니다. 사람의 본능을 일깨우는 요소는 메시지가 아닌 느낌이라는 사실을 말이죠.

프로방스
Provence

—

지상낙원이 있다면 여기

프렌치 아르카디아

태양신 아폴론의 구혼을 피하려다 월계수 나무가 되었다는 다프네 (Daphné) 전설 등의 그리스 로마 신화는 자연을 빼놓고 이야기할 수 없습니다. 이를 동경하던 화가들은 자연을 그릴 때, 그리스의 비옥한 땅인 아르카디아(Arcadie)를 상상하며 그렸죠. 이탈리아 화가 티치아노는 〈전원의 합주〉를 통해 음악을 연주하면서 요정들이 사는 아르카디아로 떠나는 음유시인들의 이야기를 다루기도 했습니다. 한동안 바다를 무서워하던 유럽인들은 그림을 보며 목가적인 풍경의 아르카디아를 지상낙원으로 여겼습니다.

아마 프랑스에 아르카디아와 같은 장소가 있다면 남쪽의 프로방스

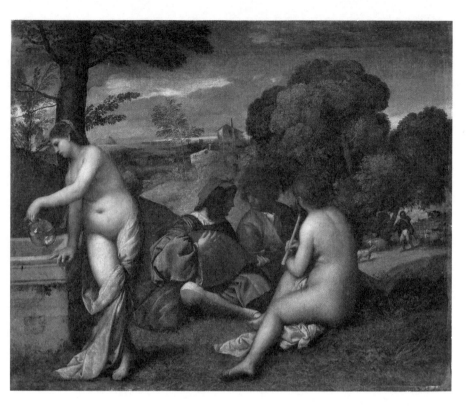

티치아노 베첼리오
<전원의 합주>
Tiziano Vecellio, Le concert champêtre
1500년대 초반 | 105×137cm | 캔버스에 유채 | 프랑스, 루브르 박물관

(Provence)가 아닐까 싶습니다. 로마 시대 이전부터 그리스인들이 정착하면서 발달한 이 지방은 그리스와 같이 지중해 기후의 영향으로 온화한 기후를 자랑합니다. 알프스산맥 인근에 위치해 곳곳에 등장하는 산세의 지형은 마찬가지로 산지에 둘러싸인 아르카디아를 떠올리게 하죠. 게다가 몇몇 도시에 남겨진 로마 시대의 유적들은 우리를 정말 신화 속 한 장면에 들어온 것처럼 느끼게 합니다.

한때 독립 왕국을 형성하기도 했던 프로방스는 15세기 샤를(Charles V d'Anjou, 1446~1481) 백작이 자식 없이 사망하면서 프랑스 땅으로 들어온 지역입니다. 그러나 지역민들의 꾸준한 노력으로 아직까지 지역성을 잘 보존하고 있죠. 19세기에 설립된 펠리브리주(Félibrige)는 프랑스 최초의 지역주의 단체로 오늘날까지도 그 명맥을 유지하고 있습니다. 이제는 프로방스만이 아닌 프랑스 남부 지역 전체를 대상으로 문학, 연극, 음악 등 장르를 가리지 않고 다양한 지역 문화를 연구합니다. 그중에서도 자연은 이 지역을 대표하는 최고의 인기 상품입니다. 지중해를 바라보는 해안 도시들은 형용할 수 없을 만큼 아름답고, 산에서부터 내려오는 강줄기는 수많은 소도시를 탄생시키면서 매력을 뿜냅니다. 또한 대부분의 집이 지역 특유의 노란색 석재를 사용해 화창한 날을 만나면 반짝거리듯 빛납니다. 모든 것이 선명한 프로방스에는 예술가의 성지로 불리는 도시가 있습니다. 프로방스의 주도 중 하나인 액상프로방스(Aix-en-Provence)로 19세기에 활동한 폴 세잔(Paul Cézanne, 1839~1906)의 고향으로 알려진 곳입니다.

빛의 굴레를 벗어난 화가

폴 세잔

세잔은 캔버스를 통해 자신의 고향을 세상에 알린 프로방스 출신 화가입니다. 그리스는 단 한 번도 간 적 없지만, 프로방스의 자연을 마치 신화의 풍경처럼 담아내 친구로부터 '그리스인'이라는 별명을 얻기도 했죠. 실제로 세잔의 풍경화는 상상 속의 아르카디아만큼이나 신비롭고 장엄합니다. 물론 이는 상상이 아닌 관찰을 통해 내놓은 결과물입니다. 빛과 함께 찰나의 순간을 그리려 한 동료 화가들과는 다르게 그는 새로운 시선으로 풍경을 바라보려 했습니다.

태양이 뿜어내는 빛은 우리를 선명하게 비추지만 역광에서 사진을 찍는 것처럼 대상을 무너뜨리기도 합니다. 그러나 세잔은 이렇게 세상이 무너지는 것을 원치 않았죠. 소유욕이 강한 그는 빛에 흔들리지 않는 영원한 자연을 갖고 싶었습니다. 이를 위해 그는 대상을 오랜 시간 동안 관찰합니다. 각고의 노력을 기울인 결과, 어둠이 찾아와도 무너지지 않을 생생한 자연이 완성되었죠.

빛을 모두 흡수한 세잔의 자연은 스스로 발광하는 절대적인 존재가 되었습니다. 덕분에 그가 담아낸 생빅투아르(Sainte-Victoire)산은 제우스가 사는 올림포스산을 연상케 하고, 프로방스의 작은 마을은 결코 무너지지 않을 고대 도시로 변화했습니다. 공기마저 빨아들인 풍경을 보면 숨이 막히는 기분이 들지만, 빛의 굴레를 벗어난 생생한 색감은 보

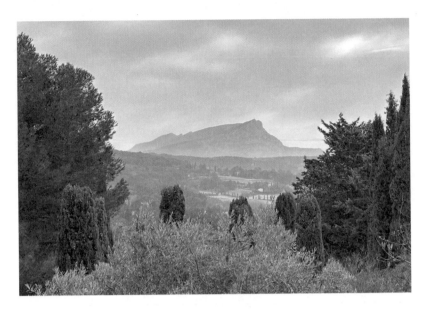

생빅투아르산.

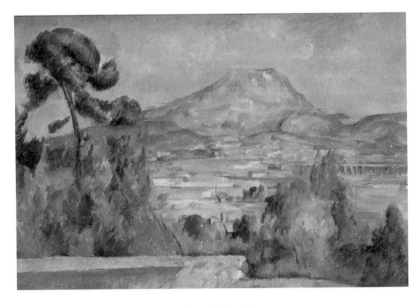

폴 세잔, <생빅투아르산>

Paul Cézanne, Montagne Sainte-Victoire

1890년경 | 65×95.2cm | 캔버스에 유채 | 프랑스, 오르세 미술관

액상프로방스에 있는 세잔의 아틀리에.

폴 세잔, <가르단>

Paul Cézanne, Gardanne

1885~1886년 | 64.8×100.3cm | 캔버스에 유채 | 미국, 필라델피아 반스 파운데이션

는 이들의 시각을 넘어 후각과 청각까지 자극합니다.

보통 고향을 바라보는 시선에는 보는 이의 감정이 들어가기 마련입니다. 세잔은 이 개입을 차단하면서 진실을 그리고자 했죠. 그는 단지 대상이 지닌 형태와 색감만을 순수하게 전달하려 했습니다. 이를 위해 그는 일종의 보호막처럼 현실에선 존재하지 않는 윤곽선을 자연에 입히기도 했습니다. 선에 둘러싸인 자연은 잡념의 방해를 받지 않은 채 세잔의 기억에서 확실히 각인될 수 있었겠죠. 앞서 소개한 고갱이 기억을 그렸다면, 세잔은 기억하기 위해 그림을 그렸다는 말이 어울리는 듯합니다.

이 모든 것이 가능했던 이유는 프로방스의 화창한 날씨 덕분이기도 했을 겁니다. 세잔이 소개한 고향이 사람들에게 주목받기까지는 오랜 시간이 필요했습니다. 하지만 시간이 지날수록 그의 진심을 알아본 사람들이 생겨납니다. 이들은 그림의 주제만큼이나 세잔의 시선에 관심을 두었습니다.

그가 자연 법칙을 무시한 것은 풍경화만이 아니라 인물화에서도 마찬가지였습니다. 그의 작품 속 인물은 영혼이 빠져나간 시신처럼 단단히 굳어 있습니다. 감정을 배제하면서 남아 있는 허물만을 이용해 대상이 지닌 기세나 에너지를 표현해냈죠. 이를 주목한 후배 화가들은 더 이상 세상을 구체적으로 묘사할 필요가 없다는 사실을 깨닫습니다. 이들은 세잔처럼 자신만의 방식으로 세상을 재구성하는 게 예술의 올바른 방향이라 믿게 되었습니다. 그렇게 새 시대의 문이 열리고, 현대 미

폴 세잔
<앙브루아즈 볼라르의 초상>
Paul Cézanne, Portrait d'Ambroise Vollard
1899년 | 100.3×81.3cm | 캔버스에 유채 | 프랑스, 프티 팔레

술의 성지라 불리게 될 프로방스로 화가들이 점점 몰려듭니다.

시와 같은 그림
파블로 피카소

1958년, 파리와 프랑스 남부를 여러 차례 오가며 활동하던 파블로 피카소(Pablo Picasso, 1880~1973)가 생빅투아르산 북쪽 경사면의 한 고성을 매입합니다. 그는 마침내 '세잔의 산'(La Sainte Victoire de Cézanne)의 주인이 되었다며 만족해했다고 하는데, 이후 그는 고성을 자주 찾진 않았지만 1973년 이곳에서 영원히 잠듭니다.

아쉽게도 그의 무덤은 유산을 물려받은 딸의 결정으로 찾아갈 수 없는 장소가 되었습니다. 하지만 우리는 무덤의 위치만으로 세잔에 대한 피카소의 존경심을 읽어낼 수 있습니다. 세상을 바꾼 피카소는 자신에게 가장 큰 영향을 준 화가로 세잔을 꼽았습니다. 겉으로 보기에는 전혀 달라 보이지만, 사실 두 작가의 작품을 구성하는 근본은 같습니다.

세상을 기억하기 위해 투박한 형태로 대상을 담은 세잔의 방식은 한 편의 시를 떠올리게 합니다. 시는 단순한 몇 개의 문장만으로 함축적인 의미를 전달하죠. 다만 그 의미를 해석하는 것은 화자가 아닌 청자의 몫입니다. 세잔의 그림도 그러합니다. 2차원적인 그의 그림에는 감정의 영역이 빠져 있습니다. 인물화의 얼굴은 마치 죽은 사람처럼 굳어

파블로 피카소
<앙브루아즈 볼라르의 초상>
Pablo Picasso, Portrait d'Ambroise Vollard
1910년 | 93×66cm | 캔버스에 유채 | 러시아, 푸시킨 미술관

파블로 피카소

<빨간 소파와 여인>

Pablo Picasso, Femme au fauteuil rouge

1932년 | 130.2×97cm | 캔버스에 유채 | 프랑스, 피카소 미술관

있고, 풍경화는 진공 상태와 같아서 보는 우리까지 숨죽이게 만들죠. 하지만 여기에 우리의 감정을 더한다면 이야기가 달라집니다. 누군가 생빅투아르산을 신비로운 올림포스산으로 해석한 것처럼, 그림은 보는 이들의 감정에 따라 달리 해석될 여지가 생깁니다.

피카소는 이를 더욱 구조화시키려고 합니다. 그는 대상을 더욱 단순하게 도형으로 깎아내면서 건축물의 설계도와 같이 만들었습니다. 때문에 그의 그림을 만나는 우리는 본래의 모습을 상상할 수밖에 없습니다. 피카소가 제시한 힌트는 대상이 지닌 가장 특징적인 색과 형태뿐이었죠.

함축적인 그의 작품은 이처럼 감상자가 함께함으로써 완성됩니다. 그동안 권력자 등에 의해 일방적이기만 했던 예술에 새로운 단계가 열린 것입니다. 물론 누군가는 아직도 그의 그림을 어린아이의 것과 비교합니다. 그런데 이 해석도 나름 일리가 있어 보입니다. 어린아이의 울음소리는 듣는 사람에 따라 해석이 달라집니다. 누군가에겐 그저 단순한 울음소리로 들리겠지만 다른 누군가는 울음소리에서 아픔과 투정을 잡아내죠. 같은 방식으로 피카소는 그림이 만들어내는 가장 근본적인 아름다움을 일깨워준 것입니다.

소설과 같은 그림
반 고흐

프로방스 소재 생레미(Saint-Rémy) 정신병원에 머물던 화가, 빈센트 반 고흐(Vincent Van Gogh, 1853~1890)는 자유를 갈망했습니다. 그는 파리에서 경험한 자유로운 삶이 자신의 병을 치료해줄 것이라 확신했습니다. 그렇게 고흐는 파리 외곽에 위치한 작은 마을로 터를 옮깁니다. 하지만 새로운 환경은 오히려 그의 병을 더욱 악화시켰고, 병원을 떠난 지 70여 일 만에 자살을 택하면서 숨을 거둡니다.

네덜란드 출신인 데다 세잔과 큰 인연조차 없었던 고흐가 프로방스에 머문 이유는 그저 밝은 빛을 찾기 위해서였습니다. 하지만 그가 생전에 경험하지 못한 남부의 뜨거운 햇살은 조울증을 앓고 있던 그의 심정을 불안하게 만들었습니다. 이는 그가 유독 밤하늘을 좋아했던 이유이기도 합니다. 석양과 함께 시작되는 풍경은 그에게 안도감을 주었습니다. 밤하늘을 비추는 별빛을 보며 평소 좋아하던 노란색을 누구보다 아름답게 만들기도 했죠. 그는 자신이 느낀 감동을 그림 속에 담으려 했습니다.

동료들의 영향으로 사실보다는 기억에 충실했던 고흐는 자신이 마주한 풍경에 감정을 더했습니다. 특히 우여곡절이 많았던 프로방스에서의 삶은 그의 그림을 더욱 생동감 있게 만들었습니다. 오늘날 그의 인생은 동생과 주고받은 600여 통의 편지를 통해 알려져 있는데, 이 중

에서도 사람들은 고갱과의 만남을 그의 삶의 변곡점으로 꼽곤 합니다.

프로방스의 작은 도시, 아를(Arles)에서 쓸쓸히 지내던 고흐가 동생의 도움으로 고갱과 동거를 시작합니다. 하지만 성격 차이로 인해 두 달도 채 되지 않아 고갱이 먼저 떠난다는 소식을 알립니다. 이에 충격을 받은 고흐는 믿음을 저버렸다는 뜻으로 고갱이 보는 앞에서 스스로 자신의 귓불을 자릅니다. 그러고선 지나가던 여인에게 이 귓불을 주고 도망가 버리는데, 결국 마을 사람들의 고발로 고흐는 자진해서 생레미에 위치한 정신병원을 찾습니다.

실제로 이 사건이 발단이 되어 고흐의 작품 세계는 큰 변화를 맞이합니다. 그의 대표작인 〈별이 빛나는 밤에〉가 이를 적나라하게 보여줍니다. 〈별이 빛나는 밤에〉는 아를과 생레미에서 그린 2점이 존재합니다. 먼저 그린 아를에서의 작품은 밤하늘을 바라보며 고흐가 느꼈던 안도감이 표현되어 있습니다. 잔잔하게 움직이는 물결과 반짝이는 별빛은 화가의 두근거림을 생생하게 전하죠. 반면 생레미에서의 작품은 그의 혼란스러운 감정이 하늘에 담겨 있습니다. 프로방스의 상징이기도 한 사이프러스(Cyprès) 나무는 곧 하늘나라로 가게 될 그의 운명을 예고하는 듯합니다.

고흐는 2년이 채 되지 않는 짧은 기간 동안 프로방스에 머물면서 접한 풍경에 자신의 감정과 운명을 담았습니다. 특정한 이야기를 그리지 않았는데도 이를 단번에 파악할 수 있는 것은 그림 안에 새로운 언어가 존재한다는 뜻이겠죠? 그런 점에서 고흐의 그림은 선과 색으로 빚은

빈센트 반 고흐
<별이 빛나는 밤에> (아를)
Vincent Van Gogh, La nuit étoilée
1888년 | 73×92cm | 캔버스에 유채 | 프랑스, 오르세 미술관

아를의 론강.

일종의 드라마와 같다고 볼 수 있습니다.

2020년 봉준호 감독이 영화 〈기생충〉으로 상을 받고 유명 영화감독의 말을 인용해 "가장 개인적인 것이 가장 창의적인 것이다"라는 수상소감을 말했습니다. 이는 앞서 소개한 예술가들에게도 적용됩니다. 이들은 모두가 원하는 그림이 아닌 자신이 원하는 그림을 그렸습니다. 너무 앞서갔던 누군가는 이로 인해 비극적인 삶을 살다 목숨을 잃은 반면, 다른 누군가는 시대를 대변한다는 평가를 받으며 국제적인 성공을 거뒀습니다. 이처럼 창작자들의 삶에는 늘 위험이 따르지만, 이는 우리에게도 시사하는 점이 있습니다. 모두가 요구하는 길을 걷다 보면 때때로 삶의 권태가 느껴지곤 합니다. 이럴 때 여러분도 프로방스의 자연을 만나 가장 개인적인 것을 찾아보면 어떨까요?

빈센트 반 고흐
<별이 빛나는 밤에> (생레미)
Vincent Van Gogh, La nuit étoilée
1889년 | 74×92cm
캔버스에 유채
미국, 뉴욕 현대 미술관

니스

Nice

—

지중해의 밝은 햇살

바 다 가 보 이 는 곳

여행은 우리를 주인공이 아닌 관찰자로 만듭니다. 특히 해외여행이 그
렇죠. 여행을 통해 우리는 인생의 주인공 역할을 잠시 내려놓은 채 정
치적 상황이나 사회적 지위를 벗어나 세상을 편견 없이 바라볼 수 있습
니다. 낯선 문자가 새겨진 간판과 관공서로 쓰이는 장엄한 건축물들은
우리가 촬영한 사진 속으로 들어와 즐거움만 줄 뿐이죠. 그래서인지 프
랑스의 많은 예술가가 남부 끝자락에 위치한 도시 니스(Nice)를 찾았습
니다.

　지중해와 맞닿은 프로방스주 남쪽의 해안가 일부를 사람들은 코트
다쥐르(Côte d'Azur)라 부릅니다. '파란 해안'이라는 뜻의 이 지역은 오

래전부터 유럽인들이 휴양을 위해 찾는 곳입니다. 니스를 비롯해 칸느 (Cannes), 생트로페(Saint-Tropez) 그리고 독립 국가인 모나코(Monaco)까지, 하나같이 축제로 유명한 세계적인 도시들이죠. 그중 니스는 가장 특별한 역사를 지닌 도시입니다.

1860년, 통일을 앞둔 이탈리아는 오래전부터 영향력을 행사하던 오스트리아의 견제를 받습니다. 결국 프랑스에 도움을 요청하는데, 이 조건으로 프랑스는 남동부의 니스와 사보아(Savoie) 지역을 요구하죠. 반대 의견도 있었지만 향수, 섬유, 오렌지 등 많은 산업을 프랑스에 의존하던 니스의 지역민들은 이를 호의적으로 생각했습니다. 결국 주민 투표에서 90%가 넘는 찬성표가 나오면서 프랑스는 새로운 해변 도시를 얻습니다.

때는 산업화 시대입니다. 프랑스 편입과 함께 기찻길이 열리면서 소문을 들은 휴양객들이 남쪽의 도시로 몰립니다. 해변 인근에는 저마다의 취향으로 별장이 만들어졌죠. 프랑스의 도시 대부분이 파리의 영향 아래 발달했지만 남쪽에선 이러한 제약을 벗어날 수 있었습니다. 때문에 니스와 같은 해안 도시들은 숨 막히는 경쟁으로 지친 파리의 예술가들을 달래주었습니다. 이렇게 정착한 예술가들은 주류 문화를 따돌린 채 자신만의 세계를 구축했습니다. 특히 순수 예술을 표방하던 20세기의 예술가들에게 지중해의 밝은 햇살은 영감의 원천이었죠.

이는 이들을 후원하던 재력가들에게도 마찬가지였습니다. 19세기 말부터 자수성가한 사업들은 같은 시기 두각을 드러낸 현대 예술가

들의 든든한 후원자였습니다. 하지만 트렌디한 이들의 취향은 뿌리 깊은 전통을 가진 파리에서는 쉽게 받아들여지지 않았죠. 이들에겐 제2의 파리가 필요했습니다. 그러던 어느 날 파리를 포함한 북쪽 지방을 무대로 세계 대전이 터지면서 많은 예술가가 남쪽으로 내려왔습니다.

바닷가의 햇살이 일으킨 변화
앙리 마티스

앙리 마티스(Henri Matisse, 1869~1954)는 1차 세계 대전 중에 프랑스 남부에 정착했습니다. 폐렴을 앓던 그는 1917년에 회복을 목적으로 남부를 찾았습니다. 본래 목적지는 이탈리아와 맞닿은 도시인 망통(Menton)이었지만 홍수가 일어나는 바람에 계획이 바뀐 것입니다. 그가 선택한 장소는 기착지인 니스였는데, 예상과 달리 그는 이곳에서 5개월 넘게 머물렀습니다. 니스의 햇살은 북쪽 지방 출신이었던 그에게 놀라울 만큼 아름다웠습니다. 그는 전쟁이 끝난 뒤에도 이를 잊지 못하고 주기적으로 찾아오다 결국 니스에서 생을 마감합니다.

　니스 시기의 작품을 보면 그의 관심사는 아주 뚜렷합니다. 바다 위를 가로지르는 태양빛이지요. 그가 머물던 호텔 방이자 작업실은 바다가 보이는 남쪽을 향해 있어 일몰에 이를 때까지도 창문을 통해 끊임없이 빛이 쏟아졌습니다. 이를 마주한 화가는 창밖의 풍경만큼이나 창 안

앙리 마티스
<니스의 아틀리에>
Henri Matisse, Interieur d'Atelier à Nice
1929년 | 46.5×61cm | 캔버스에 유채 | 독일, 베르그루엔 미술관

앙리 마티스
<안방>
Henri Matisse, Le boudoir
1921년 | 73×60cm | 캔버스에 유채 | 프랑스, 오랑주리 미술관

앙리 마티스
<창문 앞의 여인>
Henri Matisse, Femme à la fenêtre
1922년 | 73×92.1cm | 캔버스에 유채 | 캐나다, 몬트리올 미술관

의 풍경에도 주목했습니다. 따스한 햇살이 내려앉은 호텔 방의 모습은 야수파라 불릴 정도로 농도 짙은 색을 좋아하던 화가의 감정을 누그러 뜨렸죠. 그의 캔버스에는 그동안 본 적 없는 은은한 색이 들어옵니다.

마티스는 파리에 머물 때부터 자신의 방을 그리는 걸 좋아했습니다. 창밖의 풍경에 따라 변하는 실내의 분위기는 누군가의 자화상처럼 그의 인생을 대변하기도 했죠. 충동적인 감정을 기반으로 한 그의 그림은 그가 머물던 방조차 강렬한 색으로 물들였습니다. 그러나 니스에서의 삶은 조금 달랐습니다. 창밖으로 보이는 외국인들과 화창한 하늘은 평생을 전쟁과 병마로 고생하던 그에게 위안을 주었습니다. 치열한 경쟁이 펼쳐지던 파리에서의 삶과는 아주 대조적이었죠. 비록 니스에서도 그는 휴양객이 아닌 노동자(?)로서의 삶을 살았지만, 그는 자신의 보금자리가 사막 위의 오아시스와 같다는 사실을 캔버스를 통해 꾸준히 알렸습니다.

작업실을 찾은 화가의 모델조차도 니스의 햇살 아래에서는 휴양을 온 듯 인상이 편안합니다. 그녀를 감싸는 화려한 아라베스크(Arabesque) 문양도 덩달아 한결 얌전해진 모습이고요. 가족들이 화가를 찾을 때면 호텔 방은 은은하다 못해 더욱 밝게 빛납니다. 한때 야수와 같았던 화가의 시선이 어린아이처럼 순수하게 변화한 것이지요. 어른이 되어도 어린아이의 순수함을 잃지 말라는 그의 철학이 이 시점에서부터 시작된 것이 아닐까 싶습니다.

그런데 이는 비단 마티스에게만 일어난 변화가 아니었습니다. 남부

를 찾은 많은 예술가가 사회적 구속에서 벗어난 채 순수한 창작물을 탄생시켰습니다. 여전히 제자리를 지키는 일부 작품들은 바다를 찾은 도시민들에게 커다란 해방감을 선물하고 있습니다.

땅에서 피어난 예술
호안 미로

어릴 적부터 농촌에서 오랜 시간을 보낸 호안 미로(Joan Miró, 1893~1983)는 모든 사물을 자연에 빗대어 표현하는 재주가 있었습니다. 그의 시선을 거치면 에펠탑은 꼬불거리는 나무처럼 변하고, 살아있는 생명체들은 주로 밀림에 사는 동물이나 곤충처럼 나타났습니다. 이는 1차 세계 대전이 끝나고 부조리한 세상에 등을 돌린 초현실주의 예술가들의 주목을 받았습니다. 덕분에 그는 젊을 때부터 큰 성공을 거둘 수 있었죠.

그러나 미로는 시간이 흐르면서 점점 정치적인 성향을 띠는 동료들을 멀리하려 했습니다. 그는 그저 세상의 구속으로부터 자유로운 순수한 창작을 원했을 뿐이었습니다. 마침 세계 대전이 끝나고 그에게 기회가 찾아옵니다. 그의 친구이자 파리에서 갤러리를 운영하던 마그(Maeght) 부부가 남부에 위치한 휴양 별장을 예술 재단으로 바꾸기로 결정한 것입니다. 순수한 예술가들만의 공간을 꿈꾸었던 부부는 프랑스

최초의 예술 재단을 만들면서 미로에게 정원을 꾸며달라고 부탁합니다.

니스 인근의 산골 마을, 생폴 드 방스(Saint-Paul de Vence) 소재의 마그 재단(Fondation Maeght)은 오늘날 1만 5000점이 넘는 작품을 소유한 박물관으로 운영 중입니다. 산등성이에 위치해 지중해가 보이는 멋진 전망까지 제공하고 있죠.

미로의 작품은 마치 재단을 지키는 간수처럼 정원 곳곳에서 등장합니다. "작은 먼지 알갱이"에서부터 시작되었다는 그의 작품은 연체동물을 연상케 하는 신비로운 생명체를 만들면서 우리가 경험하지 못한 세계를 소개하죠. 세상의 허물을 벗어 던진 진짜 예술의 나라를 보는 느낌이랄까요?

"미로(Miró)의 미로"(Labyrinthe)라 불리는 정원은 그리스 신화에 나오는 테세우스 이야기를 참고해 꾸몄습니다. 테세우스는 미궁에서 미노타우로스라는 괴물을 물리친 영웅입니다. 이때 그는 '아리아드네의 실'의 도움을 받아 미궁을 안전하게 탈출하는데, 미로는 정원을 둘러싼 담장을 '아리아드네의 실'처럼 꾸며 정원을 일종의 미궁으로 만들었습니다. 그리고 그 안의 작품은 미궁을 지키는 역할을 하고 있지요.

도시에서 조금 벗어난 곳에 위치한 재단은 찾아가는 길도 미로와 같습니다. 근처의 중세 도시에서 도보로 10분 남짓 걸리는 시간이 마치 새로운 세계로 연결되는 과정처럼 느껴질 정도죠. 덕분에 이곳을 찾는 사람들은 잠시나마 속세의 짐을 던진 채 미로가 만든 순수한 세계를 체험할 수 있습니다.

마그 재단.

생폴 드 방스의 전경.

하늘에서 내려온 예술
이브 클랭

마티스와 함께 니스의 전성시대가 시작되었고, 2차 세계 대전이 끝난 뒤에는 니스를 중심으로 젊은 화가들이 뭉쳐 새로운 집단을 형성했습니다. 추상화 같은 감상적인 미술에 반하여 나타난 이 집단은 자신만의 재료를 활용해 현실 참여적인 작품들을 선보였습니다.

니스 출신의 이브 클랭(Yves Klein, 1928~1962)은 34년이라는 짧은 생애만큼이나 강렬하고 파격적인 예술을 선보인 인물입니다. 물질주의 사회에 대한 반감으로 동료들이 버려진 고물 등을 활용해 작품을 만들 때, 그는 공기나 열과 같은 비물질을 활용한 작품을 선보였습니다. 화염방사기를 들고 대중 앞에서 캔버스를 그슬린 그의 퍼포먼스는 아직까지도 사람들의 입에 오르내릴 정도죠. 하지만 무엇보다 클랭이 좋아했던 재료는 하늘이었습니다. 어릴 적부터 지켜보던 니스의 맑은 하늘은 그에게 형용할 수 없는 감동을 주었고, 그를 자연스럽게 "파란색의 화가"로 만들었습니다.

화가들에게 하늘은 아주 특별한 대상입니다. 하늘은 분명 눈에 보이지만 형태도 색도 명확히 정의할 수 없습니다. 게다가 입체감이라곤 느껴지지 않는데 무한한 공간을 만들어냅니다. 이러한 양면성에 매료된 클랭이 하늘의 색을 연구합니다. 먼저 물감 상인을 찾아가 청금석을 안료로 전통적인 하늘의 색인 파란색을 제작합니다. 이 과정에서 물감

이 옅어지지 않도록 합성수지를 섞어 자신만의 파란색을 만들어내죠. IKB(International Klein Blue)라 부르는 이 색은 특허를 받으면서 오늘날까지도 클랭을 대표하는 색으로 불립니다. 이를 이용해 그는 파란색의 세계를 창조합니다.

불투명하면서도 광채를 지닌 클랭의 파란색은 보는 이들의 시선을 넘어 정신세계까지 침투합니다. 이미 머릿속에 각인된 색은 눈을 감아도 아른거릴 만큼 강렬하죠. 액자를 없애면서 마치 하늘을 보는 것처럼 표현한 클랭의 작품은 거친 질감 때문인지 빨려 들어갈 것만 같은 착각을 일으킵니다. 이는 우리에게 가장 친근한 하늘의 색이기 때문이겠죠? 이렇게 그는 그동안 기능적인 부분에만 의존했던 단색화의 새로운 지평을 열었습니다.

유도선수 출신으로 일본 유학까지 다녀온 클랭은 평소 동양철학에 관심이 많았습니다. 덕분에 그는 전쟁 이후 만연했던 물질주의적 사고방식에서 벗어나 명상에 가까운 예술을 선보일 수 있었죠. 다만 그는 화가답게 명상을 위해 눈을 감지는 않았습니다. 눈을 뜬 채로 우리를 사유하게 만드는 대상을 찾았습니다. 그렇게 하늘의 색을 뒤집어쓴 클랭의 작품은 우리들의 마음까지 파란색으로 물들이며 잠시나마 무한함을 느끼게 합니다.

블루오션(Blue Ocean)이라는 말이 있습니다. 직역하면 '푸른 바다'라는 뜻이지만 사업가들 사이에선 '기회의 땅'이라는 의미로 많이 사용됩니다. 그

이브 클랭
<라코드 블루>
Yves Klein, L'accord bleu (RE 10)
1960년 | 199×163cm | 캔버스, 스펀지에 IKB | 네덜란드, 암스테르담 시립 미술관

만큼 바다에는 우리를 먹여 살리는(?) 많은 기회가 숨어 있습니다. 이는 예술가들에게도 마찬가지인 것 같습니다. 앞서 소개한 3명의 예술가가 그 이유를 설명해주었죠. 바닷가에서 이들은 먹잇감을 찾지 않았지만, 명확하지 않은 '무언가'에 주목하면서 자신만의 세계를 구축했습니다. 세상에는 보이진 않지만 느껴지는 것이 참 많습니다. 그것을 과학으로 분석하기 전에 알려주는 역할을 지금까지의 예술가들이 해왔죠. 물론 이들의 작품이 정답은 아닐지라도 즐거움을 준다는 점에서 예술은 분명 우리에게 필요한 존재입니다.

파리

Paris

—

오늘의 파리

모나리자와 파리

프랑스의 상징인 빵집에선 크루아상을 비롯한 주요 빵들을 "비엔나식"(Viennoiserie)이라고 말합니다. 이 나라의 대표 빵들이 주로 오스트리아에서 비롯되었다는 뜻이지요. 이뿐만이 아닙니다. 파리를 찾은 여행객들은 이탈리아의 영향을 받은 건축과 정원을 무대로 산책을 즐깁니다. 레스토랑에서는 러시아 문화의 영향을 받은 코스 요리 방식에 따라 음식이 나오며, 미술관에서는 일본 판화에서 영감을 얻은 인상주의 회화가 큰 인기를 끌고 있습니다.

이렇듯 프랑스인들은 외국 문화를 흡수해 자신의 것으로 만드는 재주가 있습니다. 로마 제국이 멸망한 뒤부터 유럽에서 가장 오랫동안 유

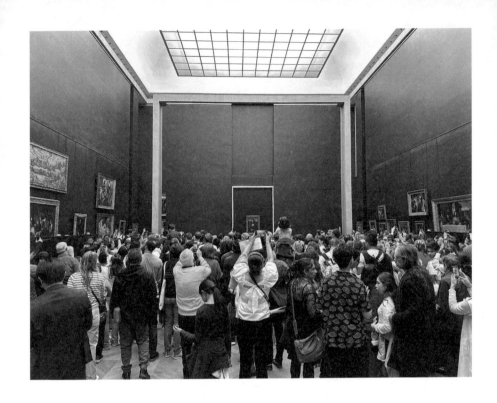

위 루브르 박물관 내 <모나리자>를 보러 온 관람객들.
아래 <모나리자> 도난 사건을 그린 일러스트(작자 미상).

지해온 국가인 만큼 전통이 뿌리 깊게 자리하지만, 그만큼 다양한 문화를 받아들인 흔적도 적지 않습니다. 근래에는 우리나라처럼 미국 문화가 들어왔습니다. 19세기 신생국가였던 미국은 프랑스 예술에 열광하면서 큰 도움을 보태더니, 팝아트(Pop Art)라 불리는 대중 예술을 유입하면서 오늘날에도 큰 영향력을 행사하죠.

식을 줄 모르는 〈모나리자〉(La Joconde)의 인기는 이를 보여주는 대표적인 사례입니다. 1911년 루브르 박물관의 한구석을 지키던 〈모나리자〉는 도난을 당하면서 큰 주목을 받습니다. 소문을 접한 사람들은 〈모나리자〉가 없어진 빈자리를 구경하기 위해 박물관을 더 많이 찾았죠. 결국 작품이 2년 뒤에 이탈리아의 한 암시장에 나타나면서 사건은 종결됐는데, 그 후 얼마 되지 않아 가장 큰 관심을 보이던 미국에 전시되고 대중의 폭발적인 인기를 끌면서 지금의 위치에 오릅니다.

20세기부터 나타난 대중이 주체가 된 예술은 종종 이해하기 힘든 인기를 불러일으키곤 합니다. 그 시작이 바로 〈모나리자〉였죠. 오늘날에도 다양한 패러디를 양산하는 〈모나리자〉는 정작 밝혀진 것이 단 하나도 없는 미궁의 작품입니다. 그럼에도 16세기에 탄생한 고전명화가 21세기에 이른 지금까지 사람들을 불러 모으는 것은 프랑스에 또 하나의 문화가 받아들여졌다는 것을 보여줍니다. 그런 점에서 〈모나리자〉는 역사상 첫 번째 팝아트 작품이라 불러도 좋지 않을까요?

하지만 파리에는 〈모나리자〉를 그린 다빈치 외에도 주목받아야 할 예술가가 너무나도 많습니다. 미술관에는 〈모나리자〉에 희생당한(?)

비운의 명작이 수두룩하고, 거리에도 파리를 아름답게 만드는 작품들이 곳곳에 숨겨져 있죠. 특히 팝아트와 견주어도 손색이 없을 동시대 예술가들의 작품은 여전히 과거를 사는 것만 같은 파리의 오늘을 말해 줍니다.

순 정 예 술
장 뒤 뷔 페

샴페인 라벨을 자세히 살펴본 적 있나요? 당도에 따라 가장 달콤한 두(Doux)로 시작해 드라이한 맛의 브뤼(Brut)까지 여러 종류로 나뉩니다. 브뤼는 '순수한'이란 뜻으로, 첨가물을 최소화한 샴페인이나 버터 등을 가리킬 때 많이 씁니다.

　예술가 중에도 누구보다 '브뤼'한 세상을 원했던 이가 있습니다. 1901년생으로 두 차례의 세계 대전을 모두 경험한 장 뒤뷔페(Jean Dubuffet, 1901~1985)는 순수한 예술을 뜻하는 '아르브뤼'(Art Brut)를 표방한 인물이죠. 그가 주목한 대상은 아이나 빈민과 같은 사회적 약자입니다. 제대로 된 교육조차 받지 못한 이들에게서 그는 가장 순수한 인간의 내면을 발견했습니다. 물론 앞서 소개한 현대 예술가들도 아이 같은 세상을 꿈꿨죠. 다만 이들의 것은 영적 체험이나 면밀한 관찰과 같은 고도의 수련이 필요했습니다. 뒤뷔페는 이러한 경험에서 자유로운,

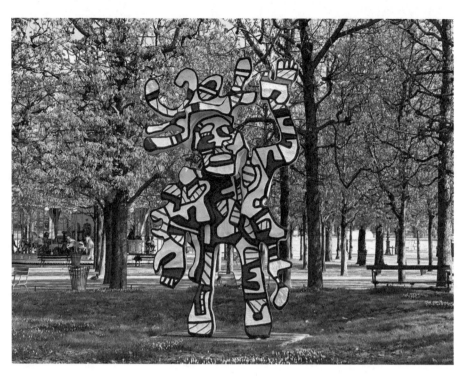

장 뒤뷔페
<벨 코스튜메(아름답게 변장한)>
Jean Dubuffet, Bel Costumé
1998년(1973년에 만든 모델을 모사한 1998년 작) | 405×255×250cm
강철, 합성수지, 폴리우레탄 | 프랑스, 튈르리 정원

보다 순수한 결과물을 원했습니다.

실제로 직선, 곡선 같은 기하학적 요소나 보색 대비와 같은 색채 이론은 주로 우리가 학교에 다니면서 배우는 것들입니다. 이를 활용한 현대 예술은 모두를 위한 예술이라 보기 어렵죠. 따라서 뒤뷔페의 예술은 살면서 겪은 모든 경험을 배제합니다. 세상의 때를 제거한 그의 작품은 감상자들이 동심의 세계로 빠져들게 합니다. 기억조차 나지 않는 어린 시절의 순수한 세계로 말이죠.

전화 통화를 하면서 자신도 모르게 한 낙서에서 영감을 받은 〈우를루프〉(Hourloupe) 시리즈*는 오늘날 파리 곳곳에서 만날 수 있는 뒤뷔페의 대표작입니다. 무의식에서 비롯된 이 낙서는 꾸불꾸불한 선에 빨강, 파랑과 같은 기본색만 입혀 가상의 현실 세계를 드러냅니다. 그는 이 효과를 극대화시키려고 폴리에틸렌, 폴리우레탄 등 당시 각광받던 신소재를 활용하지요. 플라스틱 소재를 이용해 자연과 동떨어진 완전한 인간의 창작물을 원한 것입니다.

마치 지구를 침공한 휴머노이드 로봇을 연상케 하는 그의 조각과 어린아이의 머릿속을 훔쳐본 듯한 설치미술 작품들은 자연이나 문명의 도움 없이도 인간의 상상력이 얼마나 무한한지 보여줍니다. 그의 이론에 따르면 교육을 거치지 않은 인간에겐 본성과 민족성, 이 두 가지만

● 정신적 일탈에 대해 다룬 프랑스 작가 모파상에게서 영감을 빌린 뒤뷔페의 시리즈. 1961년부터 그가 죽음을 맞이하는 1985년까지의 작품을 일컫는다.

장 뒤뷔페
<겨울 정원>
Jean Dubuffet, Le Jardin d'hiver
1968~1970년 | 480×960×550cm | 에폭시, 폴리우레탄
프랑스, 퐁피두 센터 국립 현대 미술관

남아 있다고 합니다. 만약 이 말이 맞다면, 본성에 의존한 그의 작품은 우리 모두가 예술가의 잠재력을 갖고 있다는 사실을 증명한 셈입니다. 또한 민족성에 기반을 둔 그라피티, 힙합 등 오늘날의 거리 예술(Street Art)도 역사의 일부임을 알려줍니다.

나의 이야기
니키 드 생팔

프랑스계 미국인으로 태어난 니키 드 생팔(Niki de Saint Phalle, 1930~2002)은 백년 전쟁 시기부터 많은 장군을 배출한 군인 집안 출신의 예술가입니다. 할아버지의 보살핌을 받으며 자란 그녀는 조상의 영웅담을 주입식(?)으로 전해 들었습니다. 그래서인지 그녀의 작품은 슈퍼히어로 영화를 떠올리게 합니다. 때에 따라 영웅이 되기도, 악당이 되기도 하는 작품 속 주인공은 보통 예술가 자신을 가리킵니다. 이를 통해 어렸을 적부터 목격한 사회적 부조리를 고발하려 했습니다.

불행히도 그녀의 아버지는 군인 집안의 내력을 엉뚱한 곳에 발휘했습니다. 가부장적 권위를 이용해 가족들에게 폭력을 휘두르기 일쑤였고, 그녀에게 성폭력을 가하기도 했죠. 이는 그녀의 공격성을 키웠습니다. 예술 교육을 받은 적 없는 니키의 예술을 지탱하는 힘은 어린 시절의 기억에서부터 비롯되었습니다. 공격적인 그녀의 성향은 주로 권총,

니키 드 생팔, <발사>

Niki de Saint Phalle, Tir

1961년 | 175×80cm | 석고, 페인팅 등 | 프랑스, 퐁피두 센터 국립 현대 미술관

연장 같은 무기를 통해 예술 작품으로 나타났습니다. 이는 자신의 트라우마 극복이 목적인 동시에 폭력이 만연한 사회적 분위기를 고발하는 선전 도구이기도 했습니다. 따라서 그녀의 예술은 대중을 타깃으로 합니다. 공원이나 광장 같은 공공장소를 무대로 작품을 기획하고 필요하다면 전시회에 직접 나타나 작품을 만드는 퍼포먼스를 연출하기도 했죠. 1961년 파리 시립 현대 미술관에서 물감이 든 총을 발사해 만든 〈발사〉는 그녀에게 국제적인 명성을 가져다준 대표작입니다.

특히 그녀의 작품은 여성, 흑인 같은 소외계층을 다룰 때 더욱 빛을 발했습니다. 비너스와 같은 고고한 아름다움을 탈피해 활동적인 여성의 모습을 표현한 '나나'(Nana)는 그녀의 작품에서 자주 등장하는 상징적인 존재입니다. 그리스의 삼미 신에 비유되는 나나는 다양한 피부색을 드러낸 채 다가올 새로운 시대의 영웅처럼 나타나고, 도심 한가운데에서 발랄한 움직임을 보여주며 공공장소를 찾는 이들에게 해방감을 선사합니다.

1980년대에 프랑스가 공공예술에 주목하기 시작하면서 니키의 인기는 프랑스에서도 이어집니다. 니키는 이제 막 문을 연 파리의 퐁피두 센터 앞 광장을 꾸며달라는 의뢰를 받았습니다. 조각가 남편과 함께 완성시킨 분수대는 이들에게 영감을 준 작곡가 스트라빈스키(Igor Stravinsky, 1882~1971)의 음악처럼 신비로운 분위기를 일으키며 한때 낙후지역이었던 광장으로 많은 젊은이를 불러 모으고 있습니다.

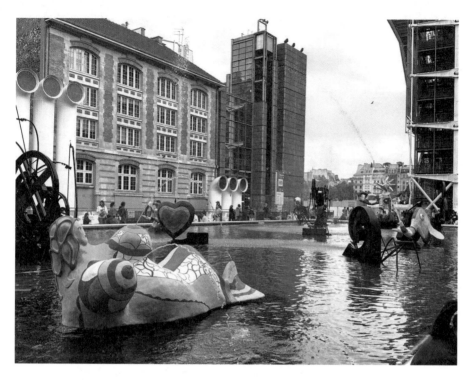

퐁피두 센터 앞 스트라빈스키 분수대.

당신이 주인공
다니엘 뷔랑

과거 종교화가 신도들을 설득한 것처럼 오늘날의 예술도 대중을 설득
할 수 있는 힘이 필요합니다. 당장은 아니어도 특정한 시대의 공감만
이끌어낸다면 반 고흐처럼 죽음을 맞이한 뒤에라도 사랑받는 예술가
가 될 수 있죠. 그런데 이러한 특권을 포기하면서 주목받은 예술가가
있습니다.

1955년, 프랑스 남부를 찾은 열일곱 살의 다니엘 뷔랑(Daniel Buren,
1938~)은 피카소, 샤갈과 같은 거장의 작업실을 찾습니다. 작품을 매우
흥미롭게 본 그는 이후 파리로 돌아와 이들의 작품이 등장하는 전시회
를 찾아다녔습니다. 그런데 전시장에서 본 거장의 작품은 달랐습니다.
작업실에서 발견한 생동감이 잘 느껴지지 않았던 것입니다. 그는 전시
장의 분위기를 문제의 원인으로 꼽았습니다.

이는 뷔랑이 전시장을 꾸미는 장식예술가가 된 이유를 말해줍니다.
누구보다 장소를 중시한 그는 작업실이 없는 것으로 유명한 예술가입
니다. 현장 분위기를 직접 느끼면서 작업하는 걸 선호했기 때문입니다.
이로 인해 전시장의 관계자들은 준비성 없는(?) 뷔랑 때문에 늘 애를
먹었지만, 맞춤형으로 탄생한 그의 작업 결과물은 전시장을 아름답게
꾸몄습니다.

1966년 동료들과 함께 '0도'(dégrézéro)의 예술을 표방하며 나타난

그는 표현을 최소화한 단순한 줄무늬 디자인으로 예술계에 이름을 알렸습니다. 이후로도 줄무늬는 그의 전시장에 나타나는 시그니처와 같은 디자인이 되지요. 오늘날 이 줄무늬가 아름답게 만드는 대상은 거장의 작품이 아닌 전시장을 찾은 관람객들입니다. 그는 대중문화의 등장과 함께 어느새 예술의 주체가 된 감상자를 주인공으로 삼고 싶어 했습니다. 따라서 들러리를 자처한 그의 작품은 관람객 없이는 존재할 수 없습니다.

팔레 루아얄(Palais-royal)에 설치된 1988년 작, 〈뷔랑의 기둥〉은 이 역할을 가장 충실하게 해내는 그의 대표작입니다. 과거 궁전이었던 이 건물에는 시민들이 피크닉을 목적으로 찾는 마당이 내부에 숨겨져 있었는데, 그는 이 공간에 줄무늬 기둥을 설치해 일종의 놀이터를 만들었죠. 경사진 지하도에서부터 나타나는 계단식 기둥은 자연스럽게 아이들의 이목을 끌고, 지나가다 이곳을 발견한 여행객들은 기둥 위로 올라가 고궁의 분위기를 만끽하면서 사진을 찍습니다. 남녀노소를 가리지 않는 이유는 취향을 타지 않는 단순한 디자인 덕분이겠죠? 이렇게 뷔랑의 작품은 항상 거리를 두고 바라만 봐야 했던 예술을 삶의 일부로 만들어줍니다.

프랑스 혁명 100주년을 기념해 1889년에 탄생한 에펠탑이 처음에는 파리의 미관을 해친다는 이유로 고철덩어리라는 놀림을 받았다고 하죠? 200주년을 기념해 지은 루브르 박물관의 유리 피라미드도 마찬가지였고,

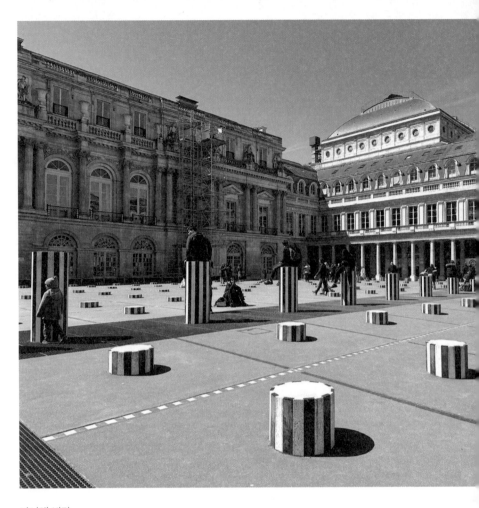

다니엘 뷔랑
<뷔랑의 기둥>
Daniel Buren, Colonnes de Buren
1988년 | 프랑스, 팔레 루아얄

지금도 비슷한 일이 많이 일어납니다. '예술의 도시'라는 별명을 무색하게 만드는 몇몇 사례는 이 나라에 그만큼 지켜내야 할 과거가 많다는 사실을 말해줍니다. 상황이 이렇다 보니 크고 작은 변화들이 이 나라에선 잘 드러나 있지 않습니다. 애석한 일이지만 오히려 뜻밖의 공간을 발견했을 때 기쁨이 더 크게 다가오기도 합니다. 고대 로마 시대부터 현대까지 이어지는 파리의 공간 중에서 여러분은 어느 장소에서 하루를 채워보고 싶나요?

건축가의 작품 속 걷기

오스만
양식
Style Haussmannien

—

예술의 도시라는 양면성

변화의 시작

획일화된 높이, 비슷한 생김새, 자로 잰 듯한 비례와 균형감. 파리의 건축을 설명하는 표현들입니다. 사람들이 파리를 좋아하는 이유이자 자유의 나라라는 별명을 무색하게 만드는 특징이기도 하죠. 아이러니하게도 오늘날 파리의 모습은 대부분 권력자들에 의해 탄생했습니다. 약 400년 전, 부르봉 왕가(Maison de Bourbon)*의 선조인 앙리 4세(Henri IV, 1553~1610)를 시작으로 권력자들은 빠짐없이 자신의 흔적을 파리에 새겨놓았습니다. 보주 광장과 같은 왕립 광장, 별장으로 지었던 파리

● 프랑스의 마지막 왕조.

오스만 양식의 아파트 거리.

근교의 궁전 등 앞서 소개한 많은 명소가 그렇습니다. 그중에서도 나폴레옹 3세(Napoléon III, 1808~1873)는 이 흐름에 마침표를 찍은 프랑스의 마지막 군주입니다.

1815년 워털루 전투에서 대패하며 몰락한 이후, 나폴레옹 1세(Napoléon I, 1769~1821)의 가족은 복권한 부르봉 왕가의 견제로 프랑스 땅을 밟지 못합니다. 하지만 살아남은 가문의 일원들은 아직 남아 있는 추종자들을 모아 수시로 쿠데타를 시도했습니다. 그 중심에는 나폴레옹의 조카인 나폴레옹 3세가 있었습니다. 그는 부모님의 저택이 있던 스위스 등 유럽 각지를 오가며 과거의 영광을 되찾기 위해 세력을 구성합니다. 1836년, 마침 나폴레옹의 지시로 탄생한 개선문이 완공되고 영국에서 넘어온 그의 유해가 그 문을 통과하는데, 이 사건이 국민들의 엄청난 호응을 얻습니다. 후광을 얻고 싶었던 나폴레옹 3세는 런던에 머물면서 음모를 계획하죠. 결국 1848년 2월 혁명으로 발생한 혼란을 틈타 프랑스로 들어온 그는 국민들의 지지에 힘입어 역사상 첫 번째 대통령에 당선됩니다.

그는 과거의 군주들과는 다른 면모를 보여주기 위해 집무실도 샹젤리제 거리에 위치한 엘리제궁(Palais de l'Elysée)으로 옮겼습니다. 그리고 런던에서 목격한 근대화 기술을 프랑스에 도입하면서 유능함을 과시하려 했죠. 하지만 핏줄을 속일 순 없었나 봅니다. 어느 날부터 나폴레옹 가문의 문장이 국군의 마크로 사용되고, 대통령의 후원자이자 정부였던 하워드는 왕비 행세를 시작했습니다. 또한 나폴레옹 3세는

1851년 쿠데타를 일으켜 의회를 해산하고 공화정을 폐지하며 프랑스의 두 번째 황제로 등극하죠.

파리가 전례 없는 변화를 맞이한 시기가 바로 이때입니다. 황제는 몇백 년간 인구 과밀과 이에 따른 전염병에 시달린 파리를 자신이 열광했던 런던의 모습처럼 깨끗하게 바꾸려 합니다. 분명 좋은 의도였지만, 다른 한편으로는 쿠데타 때문에 자신에게 쏟아지는 비난을 잠재우려는 목적도 있었습니다.

오 스 만 양 식

2024년 기준, 파리의 인구는 약 210만 명입니다. 파리의 면적이 서울의 6분의 1정도인 것을 감안한다면 엄청난 인구밀도입니다. 더욱 놀라운 사실은 200년 전에도 마찬가지였다는 것입니다. 1840년대에 100만에 달했던 파리 인구는 재개발로 면적이 넓어지면서 150만 명까지 치솟습니다. 파리는 아주 오래전부터 주택 문제와 전염병 등 온갖 사회문제에 시달릴 수밖에 없었죠.

이를 해결하기 위해 나폴레옹 3세는 전임지에서 도시 전문가로 활약한 조르주 외젠 오스만(Georges Eugène Haussmann, 1809~1891)을 시장˙으로 임명합니다. 그의 주도로 1853년에 파리는 전무후무한 대공사를 준비합니다. 먼저 도시 구획을 분명히 나눠줄 대로를 배치합니다.

아돌프 이본, <오스만 남작에게 명령을 내리는 나폴레옹 3세>
Adolphe Yvon, Napoléon Ⅲ remettant au baron Haussmann le décret d'annexion des
communes limitrophes le 16 février 1859
1865년 | 327×230cm | 캔버스에 유채 | 프랑스, 카르나발레 박물관

오페라 대로와 오스만 양식의 아파트.

루브르 박물관을 따라 파리를 가로지르는 리볼리가(Rue de Rivoli)와 이와 수직으로 만나는 세바스토폴 대로(Boulevard de Sébastopol), 생미셸 대로(Boulevard Saint-Michel) 등은 이 사업의 주축으로 아직까지도 파리의 중심 역할을 하는 거리죠. 자동차도 없던 시대에 족히 4차선은 나올 법한 대로를 군데군데 배치한 이유는 상징성을 위해서이기도 했고, 대포 설치가 용이하게 해놓고 만일에 반란이 발생하면 쉽게 제압하려는 황제의 의도를 반영한 것이기도 했습니다. 대로가 뚫리면서 정비된 땅에는 공기 정화를 목적으로 다수의 공원과 함께 일명 오스만 양식(Style Haussmannien)이라 불리는 아파트를 지었습니다.

귀족이 몰락하고 프랑스 사회의 주역이 된 부르주아 계급은 자신들만의 놀이터를 원했고, 주로 리볼리가 북쪽의 오페라 지구를 선택해 정착했습니다. 나폴레옹 3세의 명령으로 탄생한 오페라 가르니에 극장(Opéra Garnier)과 오페라 대로(Avenue de l'Opéra) 주변을 가리키는 이 동네는 오스만 양식의 아파트를 가장 많이 볼 수 있는 장소입니다. 대체로 생김새가 비슷한 건물들은 유행을 좋아했던 당시의 풍조를 반영합니다.•• 부르주아들은 과거 귀족들이 누리던 삶을 동경했습니다. 이에 따라 귀족이 살던 저택 구조 일부를 빌려와 대문의 높이와 일치하는 1층과 1.5층은 응접실로 만들거나 상인들에게 내어주고, 2층은 로열층

• 당시에는 파리와 그 주변을 묶어 센강 주지사(Préfet de la Seine)로 불렀다.
•• 오스만 시장이 발표한 건축 규칙은 발코니와 층별 높이의 통일 등 높이에 관한 규칙밖에 없었다.

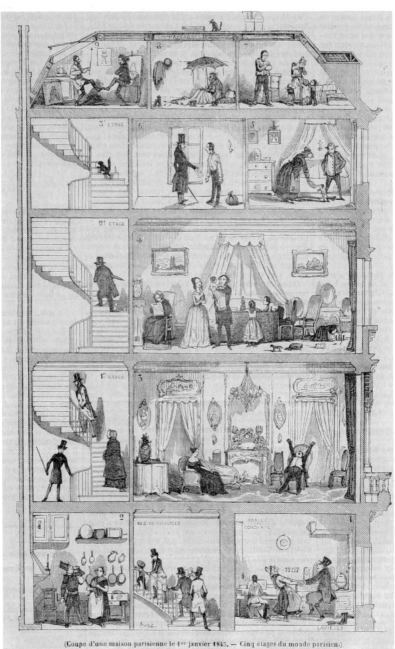

(Coupe d'une maison parisienne le 1er janvier 1845. — Cinq étages du monde parisien.)
Vignettes extraites du DIABLE A PARIS (2e série), publié par Hetzel.

오스만 양식 아파트의 구조.

(Etage royal)[•]으로, 꼭대기 층은 하녀 방으로 만들었습니다.

이 밖에 다른 층에도 사람들이 입주하면서 파리의 아파트에는 다양한 사회적 계층이 모여 살았습니다. 겉으로는 매우 이상적인 듯 보이지만 사실은 잡음이 끊이지 않았던 구조였죠. 무엇보다 꼭대기의 하녀 방은 좁게는 1평도 되지 않는 크기에 화장실이 없는 경우도 허다해 큰 사회적 문제를 낳았습니다.^{••} 결국 갈 곳 없는 빈민들은 개발에서 열외된 지역으로 쫓겨났죠.

갈 곳 잃은 사람들

파리에서 가장 높은 언덕인 몽마르트르(Montmartre)에는 포도밭이 하나 있습니다. 본래 몽마르트르 주변에는 프랑스 왕족을 먹여 살리던 포도밭이 많았지만, 기차의 발달로 남쪽 지방의 와인이 사랑받으면서 대부분 사라졌죠. 이 포도밭만은 아직 남아 몽마르트르의 옛 모습을 추억하게 만듭니다.

풍차와 밭으로 이루어진 몽마르트르는 성벽 너머에 위치한 말 그대

• 왕이나 귀족의 저택에서 생활공간이 위치한 층. 로열층 또는 노블층(Etage noble)이라 부르며, 엘리베이터와 펜트 층(꼭대기 층)이 생기기 전 아파트에서 가장 좋은 시설이 갖춰져 있던 층을 말하기도 한다. 주로 2층이나 3층에 위치한다.
•• 2002년부터 법이 개정되어 9m²(약 3평)를 넘지 않는 하녀 방은 임대를 금지하고 있다.

몽파르나스의 피카소 광장. 예술가들이 드나들던 몇몇 카페가 여전히 남아 있다.

로 '달동네'였습니다. 재개발과 함께 파리로 편입되면서 갈 곳 잃은 빈민들이 모여든 곳이 바로 이곳 몽마르트르였죠. 급격한 변화를 맞이한 상황에서 가장 눈에 띄는 이들은 예술가였습니다. 속세와 어울리지 못한 예술가들은 이곳으로 넘어와 겨우겨우 단칸방을 얻어 성공의 때를 기다렸습니다. 모네, 반 고흐, 피카소 등 지금 들으면 하나같이 쟁쟁한 예술가들이었죠.

하지만 이들이 다녀간 뒤로 상황이 달라집니다. 소문을 듣고 찾아온 사람들이 예술가들의 흔적이 묻은 자리에 정착을 시작한 것입니다. 높아진 월세를 감당할 수 없었던 빈민들은 결국 또 다른 변두리였던 남쪽의 몽파르나스(Montparnasse)로 터전을 옮겼습니다.

파리의 남북을 연결하는 지하철 12호선의 개통과 함께 활발해진 남쪽은 과거 학생들이 많이 찾은 라틴 지구와 인접해 많은 지식인이 활동한 지역입니다. 여기에 피카소를 시작으로 북쪽의 몽마르트르를 탈출한 예술가들이 합류하면서 1차 세계 대전이 끝난 1920년대에 전성기를 맞이하죠. 그리스의 산 이름인 파르나스(Parnasse)에서 이름을 빌린 이 동네는 현재 피카소 광장(Place Pablo-Picasso)이라 부르는 장소를 중심으로 발달했습니다. 여전히 광장을 지키는 카페 르 돔(Le Dôme)과 라 로통드(La Rotonde)는 오래전부터 많은 지식인과 예술가가 찾았습니다. 오페라 지구가 럭셔리한 삶의 온상을 보여줬다면, 세계 대전 시기에 발달한 몽파르나스 지구는 논쟁이 끝없이 펼쳐지는 사유의 장과 같았습니다.

19세기 말에 일어난 일련의 사건들은 파리를 예술의 도시로 만들었습니다. 시민들은 이 모습을 잃지 않기 위해 많은 노력을 들이는 중입니다. 특히 오페라 극장 주변을 포함해 많은 숫자의 오스만 양식 아파트들은 문화유산으로 지정되면서 허가 없이는 개발을 못 하게 되었습니다. 시설이 낙후되어 증·개축이 필요한 경우에도 관련 기관의 허가를 받아야만 합니다. 이에 상응하는 지원금이 나오긴 하지만 건축주로서 가져야 할 의무사항이 상당히 많죠.

덕분에 오스만 시대가 파리에 남긴 유산들은 아직까지도 큰 변화 없이 제자리를 지키고 있습니다. 오페라 극장에서는 여전히 부르주아들이 즐겨 보던 오케스트라와 발레 공연이 펼쳐지고, 백화점 주변을 맴도는 관광객들은 19세기 부르주아처럼 보이죠. 반면 몽마르트르와 몽파르나스 지구에 남겨진 예술가들의 흔적은 이들이 겪은 비극적인 삶을 드러냅니다.

아르누보
양식
Art Nouveau

—

새로운 예술을 위한 도전

음지에서 탄생한 예술

사람들은 커다란 시련이 찾아오면 아름다웠던 과거를 회상하곤 합니다. 500만 명에 가까운 사상자를 낳은 1차 세계 대전 때의 프랑스인들에게도 마찬가지였습니다. 전쟁이 끝난 뒤, 참혹한 현실을 마주한 사람들은 전쟁 이전의 시기를 '아름다운 시대'라는 뜻의 "벨 에포크"(La Belle Epoque)라 불렀습니다.

보불 전쟁과 함께 나폴레옹 3세가 몰락하는 1870년부터 세계 대전이 발발하는 1914년까지를 일컫는 벨 에포크 시기는 영화 〈미드나잇 인 파리〉(Midnight in Paris, 2014)에 잘 묘사되어 있습니다. 빈센트 반 고흐, 살바도르 달리 등의 화가들과 미국에서 건너온 헤밍웨이와 같은

작가들이 카메오처럼 등장하면서 파리를 더욱 아름답게 만나볼 수 있
는 영화죠. 흥미로운 점은 이때 파리를 아름답게 만든 장본인들이 대
부분 당시에는 주류가 아니었다는 사실입니다. 이들은 세간의 인정을
받지 못하고 도시를 방랑하던 비주류였습니다. 활동했던 지역도 대부
분 파리의 음지였죠. 최초의 독립 예술가들이 모여든 북쪽의 바티뇰
(Batignolles)을 시작으로 몽마르트르, 몽파르나스 등 1860년에 파리로
편입된 땅값이 저렴한 동네들이었습니다. 이곳에서 도시 생활에 적응
하지 못한 채 비통한 죽음을 맞이한 예술가들도 있었죠. 이러한 사람들
의 눈에는 결코 이 시대가 아름답지만은 않았을 테지요.

다시 말해 벨 에포크의 예술가들은 '아름답지 않던' 사회에 반기를
들고 저항하면서 이름을 알린 이들입니다. 산업화가 무르익으며 톱니
바퀴처럼 굴러가는 도시민들의 삶에 생기를 불어넣는 것이 이들의 주
요 역할이었습니다. 물론 특정 분야에만 나타난 현상은 아니었습니다.
분야를 막론한 젊은 예술가들은 전통을 부정하고 자신만의 방식을 고
집하며 새로운 시대를 준비했습니다.

그중에서도 프랑스에서는 아르누보(Art Nouveau)라는 예술 양식이
건축가들의 이목을 끌었습니다. '새로운 예술'이란 뜻을 가진 아르누보
는 고대 로마나 그리스 시대부터 내려오는 과거의 유산을 철저히 배격
하면서 탄생한 디자인입니다. 주로 철골 재료를 활용해 나무줄기와 같
은 자연의 형태를 구현한 이 양식은 전통을 중시하던 프랑스에서 큰 환
영을 받지 못했지만, 트렌드에 민감한 일부 시민들의 관심을 받으며 아

직까지도 파리의 곳곳에 흔적이 남아 있습니다.

파리에 남아 있는
아르누보

지하철의 본고장인 유럽에서는 지하철을 오래된 성당만큼이나 각별히 아끼는 경우가 많습니다. 그중에서도 파리의 대표적인 명소라면 지하철 입구를 꼽을 수 있지요. 프랑스 건축가 엑토르 기마르(Hector Guimard, 1867~1942)가 설계한 이 입구는 19세기 말에 나타난 아르누보 운동의 대표적인 디자인을 보여줍니다.

기마르가 입구를 만들기 위해 참고한 대상은 자연입니다. 양쪽 끝에서 뻗어 나온 나무줄기의 형상은 부드러운 곡선을 그리며, 관찰하는 우리를 압도하기보다는 끌어안는 방식으로 편안함을 줍니다. 간판의 둥그스름한 글씨체도 마찬가지입니다. 불규칙한 곡선을 이용해 자연스러움을 전달하는 아르누보의 패턴은 역사적으로 비례나 안정감을 중시한 프랑스의 전통 건축 스타일과는 대립합니다. 그래서 파리의 일반적인 건물에는 잘 사용하지 않았죠. 기마르가 재능을 발휘할 수 있었던 이유는 대상이 '역사가 없는' 지하철이었기 때문입니다.

틀에 얽매이는 걸 싫어하던 아르누보 건축가들이 설 자리는 파리에서 결코 넓지 않았습니다. 지하철 설계를 맡은 기마르도 시민들의 불만

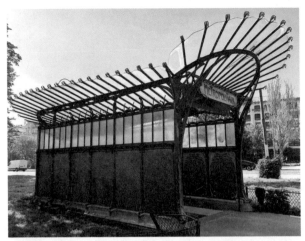

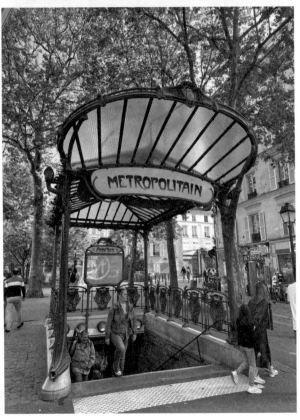

파리 지하철 입구.

을 살 것을 염려한 관계자로부터 계약 해지를 당하는 바람에 모든 입구를 작업하진 못했습니다. 비슷한 사례로 최근에 재개장한 사마리텐 백화점(La Samaritaine)도 있습니다. 양품점으로 사업을 시작해 한때 프랑스의 대표 백화점인 라파예트와 프랭탕을 능가할 정도로 인기를 끌었던 사마리텐은 벨기에 출신의 아르누보 건축가 프란츠 주르댕(Frantz Jourdain, 1847~1935)이 참여한 작품입니다.

그가 설계한 2호관 입구에 서면 화려한 꽃무늬 그림이 우리를 반깁니다. 주변 건물과의 조화를 고려해 형태에는 큰 변화를 주지 않았지만, 요란한 그림만으로도 내부의 화려한 모습을 짐작할 수 있죠. 건물 안으로 들어가면 예상대로 식물 모양의 난간 장식이 시야를 가득 채웁니다. 천창을 통해 들어오는 자연광은 이를 더욱 화려하게 만들면서 잠시 벨 에포크 시기로 돌아간 듯한 착각을 일으킵니다.

그러나 아쉽게도 건축가의 재능은 2호관에 머무를 수밖에 없었습니다. 벨 에포크 이후 찾아온 세계 대전이 사회적 분위기를 바꾸면서 주변 건물들을 다소 경직된 느낌의 아르데코(Art Déco) 스타일로 교체했기 때문입니다. 다행히 2호관 건물은 일찍이 그 가치를 알아본 루이 비통 그룹(LVMH)이 인수해 예전의 모습을 되찾은 상태입니다. 하지만 서로 다른 스타일을 보여주는 백화점의 외관은 여전히 많은 논란을 낳고 있습니다. 2005년 복원 공사를 시작하면서 낡은 4호관 건물을 다시 짓기로 결정합니다. 이 상황에서 관계자들이 내놓은 새로운 설계도가 파리의 미관에 어울리지 않는다는 이유로 시청의 제재를 받았죠. 결국

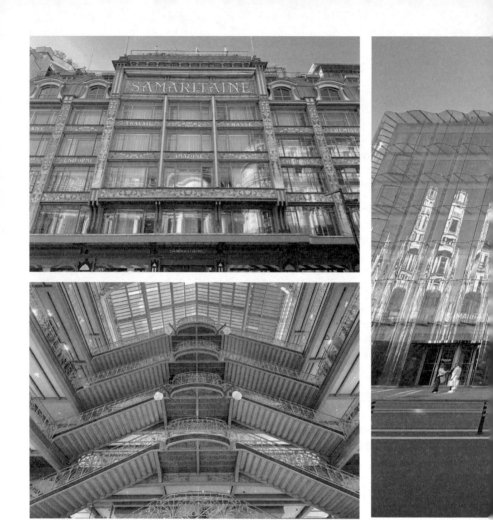

사마리텐 백화점 2호관.

사마리텐 백화점 신관.

이 마찰로 공사가 10년 넘게 연기되면서 신관은 2021년에야 완성될 수 있었습니다. 의도였는지는 알 수 없지만, 새롭게 등장한 신관은 아르누보의 정신을 계승하려는 듯 둥그스름한 곡선이 건물의 전면부를 장식하고 있습니다.

자연을 담은 집
빌라 마조렐

전쟁과 함께 역사 속으로 사라진 '새로운 예술'의 흔적은 대부분 이렇게 파리의 숨겨진 장소를 들춰내야 나타납니다. 불행 중 다행인 사실은 이 흐름이 프랑스에만 국한된 것은 아니어서 유럽의 다른 나라를 가도 찾아볼 수 있다는 점이죠. 스페인 건축가 가우디(Antonio Gaudi, 1852~1926), 체코 화가 무하(Alphonse Mucha, 1860~1939), 오스트리아 화가 클림트(Gustave Klimt, 1862~1918) 등이 모두 이 운동을 주도한 인물입니다. 이들을 부르는 호칭은 국가에 따라 다르지만,● 이들에겐 전통을 배격하고 자연에서부터 영감을 찾았다는 공통점이 있습니다. 모두가 마치 약속이라도 한 듯 비슷한 시기에 등장한 이유는 당시 유

● 아르누보는 영국에서는 아트 앤 크래프트(Art & Craft), 독일에서는 유켄트스틸(Jugendstil), 스페인에서는 모데르니스모(Modernismo), 오스트리아에서는 제체시온(Sécession, 분리주의) 등 다양한 방식으로 불린다.

럽에서 정기적으로 치렀던 엑스포(Exposition Universelle) 덕분입니다. 1851년 영국에서 시작된 엑스포는 산업화 시대에 발달한 문명을 과시하는 국가 간 경쟁의 장으로 발전합니다. 이 무대에서만큼은 신기술을 활용한 예술도 주목을 받았죠. 그렇다면 프랑스의 아르누보는 음지에만 머물다 간 것일까요?

우리나라의 중학교 교과서에도 실린 적 있는 알퐁스 도데(Alphonse Daudet, 1840~1897)의 소설 《마지막 수업》은 1870년에 일어난 보불 전쟁을 다룬 이야기입니다. 전쟁은 프랑스의 패배로 끝나며 동부지방인 알자스(Alsace)와 로렌(Lorraine)의 일부 지역이 독일로 넘어가죠. 선생님이 학생들에게 "이것이 프랑스어로 하는 마지막 수업이다"라고 말한 문장은 일제 강점기 한국의 상황을 떠올리게 하면서 많은 이의 기억에 남았습니다.

이때 고향을 빼앗긴 지역민들은 대부분 로렌 지방의 주도인 낭시(Nancy)로 피난을 떠나는데, 전쟁으로 국경 도시가 된 낭시의 피난민들은 자신들의 억울한 상황을 세상에 알릴 만한 수단을 찾아야 했습니다. 마침 이 지역에선 예로부터 공예 기술이 발달했고, 장인들은 독일인들이 해낼 수 없는 훌륭한 공예품을 만들어 지역의 정체성을 알렸죠.

루이 마조렐(Louis Majorelle, 1859~1926)은 파리에서 치른 엑스포에서 이름을 알린 '낭시파'(Ecole de Nancy)의 일원입니다. 애국심으로 뭉친 낭시파의 장인들은 자연에서 영감을 얻은 목조 가구와 유리 공예품들을 내놓으며 프랑스의 아르누보 운동을 이끌었죠. 덕분에 이들의 고

에밀 갈레의 유리잔과 루이 마조렐의 가구들.

향인 낭시도 독일의 국경 도시에 뒤처지지 않는 발전을 맞이할 수 있었습니다. 피난민들을 수용한 도시는 점차 커졌고, 경제적 여유를 찾은 도시민들은 새로운 지역에 자신의 거처를 마련하기도 했습니다.

빌라 마조렐(Villa Majorelle)은 낭시에 건립된 200여 채의 아르누보 가옥 중 가장 처음 만든 마조렐의 저택입니다. 1902년 완공된 이 저택은 한때 관공서로 쓰이면서 많은 변화가 있었지만 최근 박물관으로 바뀌면서 점차 과거의 모습으로 돌아가고 있습니다. 마조렐은 자신과 동료들이 제작한 가구에 어울릴 만한 집이 필요했고, 파리에서 만난 젊은 건축가 앙리 소바주(Henri Sauvage, 1873~1932)에게 작업을 의뢰하면서 저택이 탄생했습니다.

오늘날 저택 인근에는 낭시파 박물관(Musée de l'école de Nancy)이 있습니다. 이곳에 남겨진 장인들의 가구와 공예품들이 1997년 개관해 20년 넘게 진행 중인 빌라 마조렐의 복원 공사에 큰 도움을 주었죠. 공사의 마지막 단계만을 남겨놓은 저택은 2024년 현재, 하녀 방으로 쓰인 3층을 제외한 대부분의 공간을 개방 중입니다.

담장 위에 설치된 철재 울타리의 꼬불거리는 형태는 입구에서부터 발랄한 분위기를 만듭니다. 일반적으로 담장이 주는 경계심을 누그러뜨리죠. 대문을 통과하면 현관문을 꾸미는 화려한 나무줄기 장식도 볼 수 있습니다. 마치 한적한 숲으로 들어온 느낌입니다. 자연을 단순히 모방했을 뿐인데 마음이 편안해지는 이유는 뭘까요? 이곳은 왕이나 귀족의 저택처럼 우리에게 과도한 아름다움을 보여주지 않습니다. 거리

빌라 마조렐.

감을 만드는 웅장한 장식보다는 친숙한 자연을 이용해 모두가 감상할 수 있는 보편적인 아름다움을 드러냈죠. 덕분에 우리는 복잡한 배경 지식이 없어도 집을 부담 없이 감상할 수 있습니다.

실내로 들어서면 목조 장식 사이에 설치된 색유리창이 눈길을 끕니다. 스테인드글라스라 불리던 이 장식은 주로 성당에서 신의 목소리를 듣기 위해* 높은 곳에 설치했습니다. 이곳의 창문에서는 그런 숭고함이 느껴지진 않지만 우리의 눈높이에서 은은한 빛으로 아늑함을 전달하죠. 자연을 우러러보기보다 우리와 동등한 위치에 두고자 했던 예술가의 의도가 반영된 부분입니다. 이 밖에도 오래된 나무를 연상케 하는 벽난로와 자연을 주제로 한 벽화, 가구 등을 둘러보고 나면 여전히 숲속을 거니는 기분이 듭니다. 마당에 넓은 정원이 펼쳐져 있음에도 이렇게 꿋꿋이 자연을 고집했던 이유는 무엇이었을까요?

산업화와 함께 찾아온 국가 간의 경쟁은 참혹한 전쟁으로 이어졌습니다. 아이러니하게도 프랑스에 찾아온 '아름다운 시대'의 시작과 끝에는 전쟁이 있었죠. 때문에 시대에 순응하기보다 저항하기를 원했던 예술가들은 참혹한 현실을 벗어나 이상적인 세계를 꿈꿨습니다. 이들은 전쟁의 원인을 산업화의 중심인 도시로 규정하고 도시적인 것에 등을 돌리려 했습니다. 마침 건축가들에게는 '교외'라는 기회의 땅이 생깁니다. 그들은 이 무대에서 각박한 도시 생활을 잠시 벗어날 수 있는 피난

● 성당 건축에서 스테인드글라스를 통해 들어오는 빛은 신의 목소리를 상징한다.

빌라 마조렐의 스테인드글라스와 벽난로.

처를 만든 것입니다.

하지만 이들의 노력은 1914년 발발한 1차 세계 대전과 함께 물거품이 됩니다. 전쟁 이전부터 조롱을 감내해야 했던 아르누보 운동이 전쟁 이후 경직된 사회가 찾아오면서 종말을 맞이한 것입니다. 이러한 변화는 특히 많은 희생자를 낳은 프랑스 땅에서 두드러졌습니다. 운동을 이끌던 예술가들은 변화한 사회에 걸맞게 작업 방식을 바꿔야만 했습니다. 빌라 마조렐의 건축가 앙리 소바주가 전쟁 이후에 딱딱한 느낌의 사마리텐 백화점 1호관을 만든 것이 이를 증명합니다.

새 시대를 맞이한 벨 에포크의 도시민들은 자연을 그리워했습니다. 그들의 바람은 아르누보의 부드러운 곡선을 통해 구현되었고, 사람들에게 사막의 오아시스와 같은 휴식을 제공해주었습니다. 때때로 우리는 정돈되지 않은 야생의 것을 마주하면서 두려움을 느끼곤 합니다. 그러나 아르누보가 빚어낸 자연은 안전하게 우리를 지켜주면서 동시에 꿈을 꾸게 만듭니다. 이 모습이 우리의 눈에도 익숙한 이유는 아마 우리도 같은 시대를 살아가기 때문이겠죠?

르코르뷔지에
Le Corbusier

—

건강한 삶의 리듬을 만드는 건축

휴양의 역사

삼면이 바다인 데다 국토 대부분이 산으로 둘러싸인 우리나라는 자연을 곁에 두고 사는 일이 당연하게 여겨집니다. 그러나 전쟁이 끊이지 않았던 프랑스 땅에서는 그렇지 않았던 모양입니다. 지배 계층의 놀이터에 불과했던 자연이 프랑스 국민의 이목을 끈 것은 18세기경부터입니다. 사회계약론으로 유명한 루소(Jean-Jacques Rousseau, 1712~1778)가 자연주의 철학을 알리고, 한 아일랜드 출신 의사가 주기적으로 유럽인들을 괴롭혀온 전염병의 원인을 공기로 지목하면서 사람들은 점차 도시를 탈출하고 싶어 합니다. 하지만 도시의 편리함을 생각한다면 완전히 벗어나기는 힘듭니다. 아직 기차와 같은 교통수단도 존재하지 않았

을 때이니 말이죠. 따라서 이들은 도시와 자연에 적당히 발을 걸칠(?) 수 있는 장소를 찾아야 했습니다.

그렇게 선택한 장소가 바로 도시의 외곽입니다. 마침 파리의 외곽 지역에는 프랑스 혁명의 결과로 몰수된 왕족들의 영지가 있었습니다. 뫼동(Meudon), 메종라피트(Maison-Laffitte), 뇌이(Neuilly) 등 대부분 베르사유 궁전 인근에 위치한 동네죠. 사람들은 이곳에 별장을 뜻하는 빌라(Villa)나 파비용(Pavillon)을 짓고 휴양을 즐겼습니다.

그러나 도시 생활에 갈증을 느끼던 이들은 한둘이 아니었습니다. 시간이 지나면서 소문을 들은 사람들이 선구자들이 정착한 동네로 몰렸습니다. 19세기에는 기차까지 등장하면서 한적했던 동네는 새 거처를 꿈꾸는 관광객들로 붐비기 시작했습니다. 부동산 업자들에 의해 관광책자까지 등장할 정도였죠. 결국 최초의 정착민들은 이들에게 밀려나 더욱 먼 장소로 거처를 옮겨야 했습니다.

오늘날 파리의 고속 지하철인 RER(Réseau expresse régional)을 타면 과거 파리 시민들 사이에서 주목받은 동네들이 나옵니다. 산업화와 함께 인구가 수도권으로 집중되면서 이미 도시의 형태를 갖춘 곳이 많지만, 일부는 여전히 부촌으로 불리며 과거의 영광을 잃지 않고 있습니다. 별장으로 쓰이는 장소는 가장자리를 정원이 둘러싸고 있어 접근조차 못 하는 경우가 허다합니다. 역사적 가치를 인정받은 장소는 박물관이나 관공서 등으로 쓰이는 곳도 있지요.

윈저 빌라. 한때 영국 왕실의 별장이었으며, 윈저 공작, 다이애나 왕세자비가 거쳐 갔다.

집이라는 목적에 충실한
빌라 사보아

RER 노선의 종점이자 수도권 끝자락에 위치한 도시 푸아시(Poissy)에
는 건축가 르코르뷔지에(Le Corbusier, 1887~1965)가 만든 빌라 사보아
(Villa Savoye)가 있습니다. 1929년 건축가는 한 보험중개업자 부부로부
터 휴양 별장을 지어달라는 부탁을 받습니다. 무려 2만 평이 넘는 넓은
부지와 비교적 자유로웠던 부부의 가치관은 그가 그동안 실험 중이던
새로운 시대의 건축을 선보이기에 안성맞춤이었죠.

어릴 적부터 유럽과 아시아를 넘나들며 기행을 즐기던 르코르뷔지
에는 현대인을 위한 실용적인 건축을 꿈꿨습니다. 그래서 그는 전통의
화려함보다는 공간, 자연과 같은 인간에게 필수적이고 기초적인 부분
에만 충실하려 했지요. 마침 그에게는 당시 각광받던 철근 콘크리트라
는 재료가 있었고, 이를 이용해 현대 건축의 밑바탕이 되어줄 순수한
형태를 만들어냅니다.

그는 원시 시대의 건축을 예로 들며 인간의 보금자리에는 외부 세계
와 분리된 울타리가 필요하다고 했습니다. 이를 위해 그가 주목한 공간
은 1층입니다. 철근 콘크리트의 등장으로 1층에는 벽을 더 만들 필요
가 없었고 계단과 차고가 설치된 현관부와 함께 필로티(Piloti)라 불리
는 얇은 기둥만 세웠습니다. 사람이든 자동차든 이 기둥 사이를 통과해
야만 집에 들어갈 수 있죠. 생활공간이 마련된 2층을 외부와 분리시키

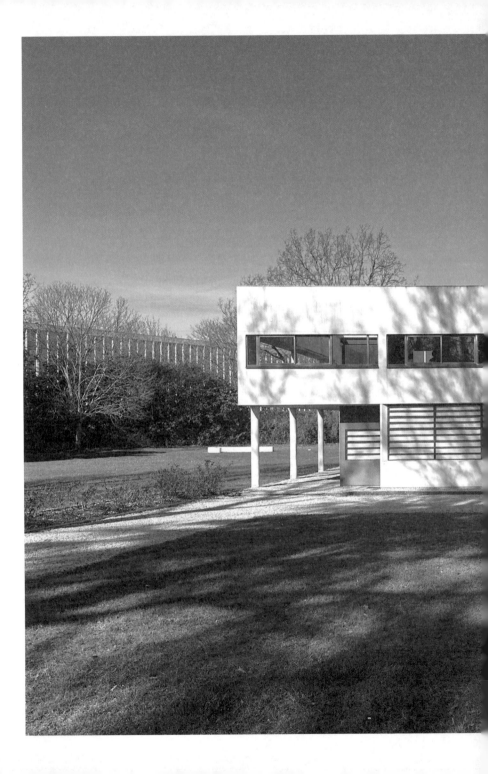

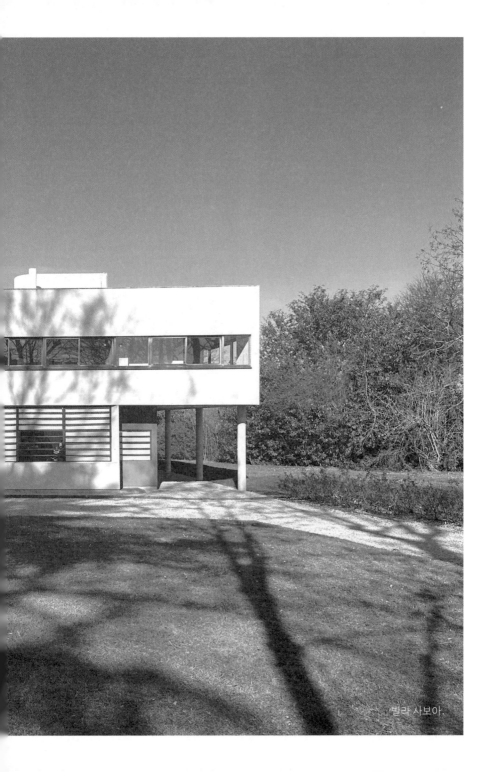

빌라 사보아.

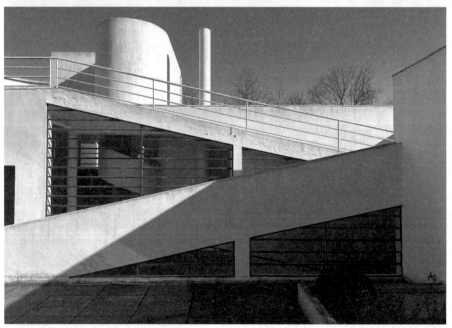

빌라 사보아의 경사 램프.

는 일종의 울타리 역할을 하는 것입니다.

그렇게 후면부에 자리 잡은 현관문을 들어서면 경사 램프(rampe)•가 나옵니다. 아랍 국가를 여행하면서 계단의 중요성을 실감한 그는 경사 램프를 이용해 상층부를 연결했고, 램프 주변에는 창문을 설치해 바깥 풍경을 노출시켰습니다. 경사로를 따라 은은히 등장하는 2층의 모습은 공간이 전환되었음을 부드럽게 전합니다.

침실과 거실이 설치된 2층에서 가장 중요한 요소는 오늘날과 같이 빛입니다. 하중의 제약이 풀려 사각지대가 사라진 긴 창문에는 파리의 아파트와는 차원이 다른 빛이 실내를 비춥니다. 그러나 건축가는 생활 공간이 자연과 엄격하게 분리되어야 한다고 믿었죠. 따라서 실내는 빛 이외의 어떠한 자연의 침투도 허용하지 않았습니다. 대신 테라스와 연결된 3층에 옥상 정원을 설치해 자연과 함께하도록 만들었죠.

르코르뷔지에가 꿈꾸던 순수한 건축은 찬란했던 전통과의 단절을 추구하지만, 동시에 길들일 수 없는 야생과도 거리를 두고자 합니다. 그는 보호, 휴식과 같이 순수하게 인류가 집을 짓게 된 근본적인 목적만을 생각했던 것이지요. 그런데 곰곰이 생각해보면 그의 건축은 한국에서 보편화된 건축과도 닮아 있는 것 같습니다. 실용적이고 채광을 중요시하며 보호받는 공간에서 자연을 즐길 수 있는 건축은 아무래도 아파트만 한 게 없지요. 실제로 오늘날 사람들은 그를 두고 "아파트의 아

• 각진 계단이 아닌 경사로로 층 사이를 연결하는 부분.

빌라 사보아의 거실과 창문 테라스.

버지"라 부르기도 합니다. 오늘날 박물관으로 운영되는 빌라 사보아와는 달리, 프랑스 남부에 그가 만든 아파트는 호텔로 개조되어 현대식 아파트의 시작으로 일컬어지고 있습니다.

현대식 아파트의 탄생

〈대서양을 건너는 사람들〉(Transatlantic)이라는 드라마가 있습니다. 2차 세계 대전 때 나치 군을 피해 달아난 예술가들이 프랑스 남부의 항구 도시 마르세유에 머뭅니다. 당시 남부 지방은 나치 군에 협력한 비시(Vichy) 정부 아래 있었고, 쫓기던 예술가들은 도시의 이곳저곳으로 옮겨 다니면서 미국으로 망명할 준비를 하죠. 드라마는 이를 막으려는 정부와 예술가들의 갈등을 다룹니다.

전쟁으로 인해 2000년이 넘는 역사를 자랑하는 도시의 많은 시설이 파괴됩니다. 다만 다른 도시와는 달리 마르세유(Marseille)는 건축가의 지휘 아래 도시의 미관을 어느 정도 존중하면서 파괴가 진행되었죠. 그래서 역설적이게도 거리가 깨끗해지면서 도시가 현대 건축의 실험장이 됩니다. 1945년에 전쟁이 끝나자마자 재건축이 시작되고, 마르세유에서는 르코르뷔지에게 아파트 건축을 의뢰합니다. 그는 이번에도 전통과의 작별을 선언하고 새로운 아파트 건립을 계획했습니다.

르코르뷔지에게 집이란 "살기 위한 기계"(machine àhabiter)와 같습니

다. 오늘날 기계가 규칙적으로 제품을 만드는 것처럼 건축도 삶의 리듬을 형성하는 기계와 같다고 말한 것입니다. 과거 프랑스에서는 이 리듬을 주로 외형에서 찾았습니다. 파사드(Façade)를 어떻게 꾸미는지가 어떻게 살 것인지 만큼이나 중요했죠. 이를 철저히 배격했던 그는 빌라 사보아처럼 외관을 단조롭게 구성한 다음 건강한 삶의 리듬을 만들어줄 실용적인 공간을 계획합니다.

그는 먼저 이탈리아에서 만난 한 수도원을 떠올립니다. 수도원은 그가 추구하던 규칙적인 삶에 최적화된 공간이었습니다. 이를 참고해 그는 살아가는 데 필요한 최소한의 단위를 만듭니다. 평균 신장을 183cm로 정한 다음, 천장을 향해 팔을 벌렸을 때의 길이까지 치밀하게 계산해 방의 높이를 조절했습니다. '모듈러'(Modulor)라고 하는 이 기준은 공간을 구성하는 데 필요한 기초 골조와 같습니다. 과거에 벽돌이 하던 역할을 모듈러가 대신할 수 있었던 것은 역시나 철근 콘크리트의 등장으로 공간의 제약이 풀린 덕분입니다. 이제 벽돌을 쌓아올리는 것은 더 이상 건축가들의 골칫거리가 아니었습니다.

시테 하디유즈(Cité Radieuse) 또는 유니테 다비타시옹(Unité d'habitation)•이라 부르는 이 아파트에는 여전히 입주민들이 살고 있습니다. 손님용으로 만든 호텔 층(4, 5층)과 옥상만 일부 개방해 외부인의 출입을 허용하고 있죠. 아파트 입구로 들어서면 그의 시그니처와 같은

● 각각 빛나는 도시(CitéRadieuse), 주거 단위(Unitéd'habitation)란 뜻이다.

위 유니테 다비타시옹에 있는 모듈러 부조.
아래 유니테 다비타시옹의 4인 가구 모델.

모듈러 부조가 등장합니다.

이 모듈러를 이용해 그는 총 15개의 모델을 만들었습니다. 이 중 가장 많은 숫자를 차지하는 건 중앙 복도를 중심으로 ㄱ과 ㄴ 형태로 포개놓은 복층형 구조입니다. 빛과 위생을 중요시한 건축가는 한쪽이 아닌 양쪽 방향에 창문을 내어 채광과 통풍이 가능한 구조를 만들었습니다. 이는 4인 가족을 위한 모델로 한 층은 거실과 주방처럼 주간에 쓰는 공간을, 다른 한 층은 침실과 욕실처럼 야간에 쓰는 공간을 형성합니다. 이렇게 건축가는 테트리스를 하듯이 집을 설계하는데, 이는 받침벽이 필요 없는 상황에서 공간을 자유자재로 활용할 수 있었기 때문입니다. 여기에 화려한 장식보다 단색을 활용해 공간을 구분하는 방식은 조립식 장난감 집을 연상케 합니다. 이 밖에도 1인부터 최대 10인 가구를 위한 모델까지, 구성원에 따라 모델이 다양하게 나뉘면서 총 321세대(호텔 포함 337세대)를 수용하는 아파트가 탄생했습니다.

그의 바람은 입주민 모두가 사보아 부부처럼 사는 것이었습니다. 그래서 빌라 사보아와 같이 생활공간을 겹겹이 배치하면서 생겨난 1층의 여유 공간에는 정원을 배치해 자연을 들여놨습니다. 몸집이 커진 만큼 그것을 지탱하는 필로티도 같이 커졌지만, 두께를 최소화해 통행을 원활하게 만들었습니다. 덕분에 정원은 건물에

1987년 스위스 기념 주화에 새겨진 르코르뷔지에의 모듈러.

공간을 빼앗기지 않은 상태로 거대한 산책로를 형성합니다.

마찬가지로 옥상인 10층에는 공동 테라스가 있습니다. 외부와 분리된 공간이지만 자연이 시야에 들어올 수 있도록 적당한 높이의 담장을 설치했습니다. 183cm의 모델이 기준이어서 그런지, 우리가 보기엔 꽤 높지만 그 너머로 등장하는 산세와 바닷가의 풍경은 아파트 생활을 통해 누적되는 답답함을 단번에 해소해줄 것 같습니다. 무엇보다 흥미로운 점이라면 테라스와 함께 설치된 옥상의 유치원입니다. 아파트 곳곳에는 입주민들을 위한 공공시설이 있습니다. 건축가는 현대인들의 생활 방식을 연구하면서 모든 여가가 아파트 내에서 이뤄지길 기대했습니다. 그래서 옥상뿐만 아니라 호텔 층에는 마트, 레스토랑 등 입주민들을 위한 편의시설에 공간을 내어주었죠. 물론 유치원을 제외하고 전부 문을 닫으면서 그의 계획은 수포로 돌아갔지만, 의도만으로도 그가 현대식 아파트의 원형을 만들었다는 사실은 분명해 보입니다.

르코르뷔지에가 마르세유에서 아파트를 공개한 해인 1952년은 우리나라가 6·25 전쟁을 치르던 시기입니다. 전쟁 이후에 발전을 시작한 우리나라가 현재 "아파트의 나라"라고 불리는 데는 이유가 있었던 것 같네요. 물론 아파트가 바람직한 주거 형태인지에 대해서는 아직까지도 갑론을박이지만, 그가 미래를 예견한 건축가라는 사실에는 의심의 여지가 없습니다. 과연 그가 살아 있다면, 아파트의 시대를 살아가고 있는 우리나라의 모습을 보며 어떤 평가를 내렸을까요?

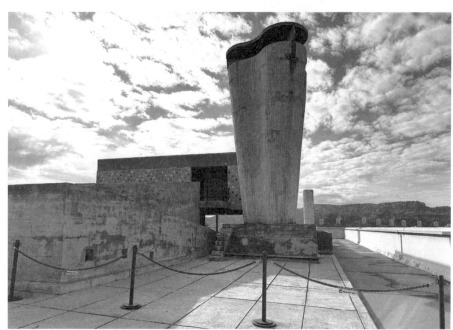

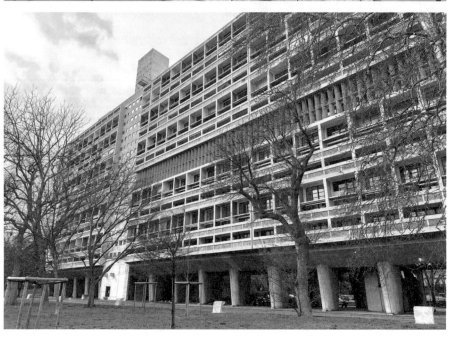

유니테 다비타시옹의 옥상과 전경.

말레스티븐스

Robert Mallet-Stevens

—

순수하고 실용적인 아름다움

파리의 서쪽

때때로 새로운 세대에겐 새로운 무대가 필요합니다. 오늘날 유튜브라는 플랫폼을 통해 새로운 스타들이 탄생하는 것처럼 말이죠. 같은 방식으로 19세기에 세간의 따가운 비난을 받아야 했던 파리의 인상파 예술가들은 북쪽의 언덕인 몽마르트르로 이동해서 활동했습니다.

19세기 시민혁명과 산업혁명을 거치면서 프랑스의 주역이 된 부르주아들에게도 새로운 무대가 필요했습니다. 이들은 주로 자신들의 놀이터인 오페라 가르니에 극장과 샹젤리제 거리 쪽을 택했지만, 조금 더 조용한 외곽 지역으로 거처를 옮긴 이들도 있었습니다. 마침 베르사유 왕궁으로 가는 길이 놓인 파리의 서부 지역은 바람이 동쪽(파리) 방향

파리 16구에 있는 발자크의 집.

으로 분다는 이유로 공장이 들어서지 않아 한적했습니다. 그때가 바로 1860년, 오늘날의 파리 서쪽에 위치한 파시(Passy)와 오퇴유(Auteuil)가 파리로 편입된 시기입니다.

에펠탑이 가장 잘 보이는 트로카데로(Trocadéro) 광장 서쪽에 위치한 파시와 오퇴유는 파리 시민들 사이에서도 좋은 동네로 꼽히는 16구(우편번호로는 75016) 안에서도 가장 번화한 곳입니다. 관광객들의 시야를 벗어날 수 있으면서도 빵집, 식료품점, 쇼핑 상가들이 밀집해 멀리 가지 않아도 모든 것을 해결할 수 있는 대표적인 주거 지구죠. 파리로 편입되기 전부터 몰리에르(Molière), 발자크(Balzac)와 같은 프랑스의 대문호들이 휴양 별장을 만들며 이름을 알렸고, 지하철 9호선이 들어선 1920년대부터 개발이 본격화되었습니다.

오늘날 두 동네를 나누는 경계선에는 파리 출신 건축가 말레스티븐스(Robert Mallet-Stevens, 1886~1945)가 만든 '말레스티븐스 거리'(Rue Mallet-Stevens)가 있습니다. 건축가가 본인을 비롯해 의뢰인인 은행업자와 동료 예술가들을 위해 만든 5개의 저택이 위치한 골목입니다. 초입에 들어서면 파리 중심가에서는 만날 수 없는 현대적인 모습이 등장합니다. 언뜻 보면 한국의 고급 빌라촌을 연상케 하지만, 고전 건축 일색인 파리에서 만날 수 있는 현대적인 거리라는 점에서 상당히 신선한 느낌을 주죠.

말레스티븐스 거리

파리에서 산업화로 자수성가한 재력가들은 저택을 만들 때 주로 과거의 방식을 참고했습니다. 그러나 말레스티븐스와 같은 20세기 건축가들은 이와 같은 전통의 굴레를 벗어나고 싶어 했고, 시대에 걸맞은 실용적인 건축을 계획했습니다. 이들에게 1860년 새롭게 파리에 편입된 지역은 기회의 땅이나 마찬가지였습니다.

평소 고전 건축의 화려한 장식에 대해 회의적이었던 말레스티븐스는 현대 기술을 활용해 '예술가의 거리'를 계획합니다. 먼저 울퉁불퉁한 질감 때문에 당시 시민들이 사용하길 꺼리던 콘크리트를 활용해 외벽을 만듭니다. 그 덕에 우리는 건물의 외관만 보고도 내부 구조를 파악할 수 있죠. 군더더기 없이 뼈대만 드러낸 구조와 창문을 덮은 단조로운 색 커튼은 당시 유행하던 추상 미술을 떠올리게 합니다. 실제로 그가 주목했던 화가 몬드리안(Piet Mondrian, 1872~1944)의 작품 〈구성〉과 같이 말이죠. 세계 대전 시기를 거치며 속세를 벗어나 순수한 아름다움을 추구했던 현대 예술의 흐름이 도시민들의 생활공간 안에도 뿌리내리기 시작한 것입니다.

하지만 산업화를 맞이한 도시에서 저택을 짓는 건 결코 쉬운 일이 아니었습니다. 무엇보다 공간 문제가 컸죠. 그래서 그는 건물 주변에 심어놓은 초목을 이용해 자연 안에 들어온 듯한 공간감을 만들고자 했습니다. 덕분에 골목에 들어선 순간 좁은 공간일지라도 저택과 정원의

말레스티븐스 거리 12번지.

피트 몬드리안, <구성>
Piet Mondrian,
Composition en rouge,
bleu et blanc II
1937년 | 75×60.5cm
캔버스에 유채
파리, 퐁피두 센터 국립 현대 미술관

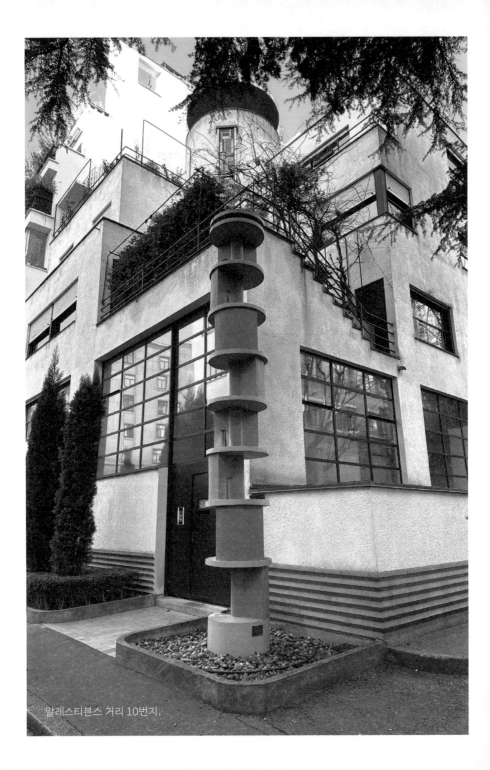

말레스티브스 거리 10번지.

분위기를 동시에 느낄 수 있습니다. 이처럼 말레스티븐스의 저택은 과거의 방식을 배척하면서도 구조와 의미는 계승하는 방식으로 지었습니다. 증축과 개조가 진행돼 지금은 알아보기 힘들지만 비슷하게 닮은 10번지와 12번지 건물, 그리고 건물 하단에 새겨진 줄무늬 장식으로 통일성을 살린 것도 전통적인 도시 규칙을 존중하고자 했던 그의 의도가 반영된 부분이죠.

1927년 공개된 말레스티븐스 거리는 반세기가 지난 뒤 문화유산으로 지정되었습니다. 다만 4개의 층이 더 올라간 12번지의 집처럼 50년이란 세월 동안 크고 작은 변화를 맞이할 수밖에 없었고, 원래의 모습이 나타내던 균형감은 일부 깨진 상황입니다. 그럼에도 아직 남아 있는 흔적들은 늘 한결같아 보이던 파리의 숨겨진 변화를 보여줍니다.

현대판 베르사유 궁전
빌라 카브루아

도시에서 자신의 재능을 펼치기란 결코 쉬운 일이 아닙니다. 우선 수많은 경쟁에서 살아남아야 하고, 만일 살아남는다 해도 제자리를 지키기 위해 끊임없이 노력해야 합니다. 건축가의 세계는 아마 더욱 혹독할 것입니다. 재능이 뛰어나다 해도 막상 도시에 건물을 지을 땅과 예산이 없으면 아무 소용없으니까요. 게다가 프랑스에는 우리나라 서울보다

면적이 넓은 도시가 없습니다. 그리고 그 도시에는 지켜야 할 문화유산이 많기 때문에 이들에게 기회의 땅은 대부분 도시를 벗어나야만 존재했죠.

말레스티브스의 작품이 유난히 도시 중심부가 아닌 외곽 지역에 많은 것도 아마 같은 이유일 것입니다. 그렇다고 그의 이름이 붙은 거리가 모든 염원을 이뤄주진 않은 것 같습니다. 좁은 면적과 도시 규칙을 극복하기 위해 어느 정도 타협한 부분도 보이기 때문입니다. 그런 그에게 만일 베르사유 궁전만큼의 넓은 땅이 주어졌다면 어떤 결과물이 나왔을까요?

전통적으로 직물 산업이 발달한 프랑스 북쪽의 플랑드르(Flandre) 지방은 산업혁명기, 벨기에 땅에서부터 이어진 광맥이 발견되면서 가장 큰 변화가 있었던 땅입니다. 자수성가를 꿈꾸는 농민들은 남녀노소를 막론하고 공장이나 탄광으로 향했고, 공장에서 생산되는 붉은 벽돌과 굴뚝이 뿜어내는 매캐한 연기는 도시를 어둡게 물들이기 시작했죠. 이에 따라 소기의 목적을 달성한 도시민들은 일터를 벗어나 조용하고 쾌적한 장소를 찾아 나만의 터전을 계획합니다.

플랑드르의 주도, 릴(Lille)에서 지하철을 타고 북쪽으로 향하면 루베(Roubaix)라는 도시가 나옵니다. 한때 직물 산업의 세계 수도라 불리던 이곳은 프랑스에서 산업화의 혜택을 톡톡히 입은 곳 중 하나입니다. 같은 시기에 지은 시청과 현재 박물관이 된 수영장이 아직까지 과거의 영광을 말해주고 있습니다. 그만큼 이 도시에는 성공한 사업가들의 흔적

루베의 시청과 수영장.

이 많은데, 최근에는 카브루아(Cavrois) 가문의 저택이 박물관으로 오픈했습니다.

19세기 후반부터 직물 산업으로 이름을 알린 카브루아 가문의 사업가 폴 카브루아(Paul Cavrois)는 1차 세계 대전 이후 건강을 생각해 공장으로부터 멀리 떨어진 곳에 집을 짓기로 결정합니다. 그렇게 릴과 루베 사이에 있는 약 850평의 부지를 확보한 뒤, 파리에서 만난 말레스티븐스에게 건축을 의뢰하죠.

폴의 의뢰를 받은 말레스티븐스는 과거 지배 계층이 도시의 번잡함을 피해 시골로 달아나 지은 대저택(Château)●의 형태를 떠올리며 설계도를 만듭니다. 그리고 1932년, 현대의 대저택이라 불리게 될 빌라 카브루아(Villa Cavrois)가 탄생합니다.

이미 파리에서 재능을 인정받은 말레스티븐스는 폴에게 전권을 넘겨받아 창작의 자유를 누릴 수 있었습니다. 그가 요청받은 것은 오로지 정해진 예산 그리고 7명의 아이와 부부를 위해 저택을 지어달라는 부탁뿐이었죠.

1985년에 부인 루시가 사망하면서 방치된 저택을 정부가 매입해 2018년 박물관으로 새롭게 단장한 빌라 카브루아는 100년 전 모습을 그대로 재현하고 있습니다. 입구로 들어서면 노란색 벽돌로 쌓아올린

● 주로 성을 뜻하지만, 다른 의미로 도시를 벗어나 지은 저택을 말하기도 한다. 대표적으로 루이 14세가 지은 베르사유 궁전(Château de Versailles)이 있다.

거대한 저택이 등장합니다. 말레스티븐스는 플랑드르의 특색을 살리기 위해 전통적으로 쓰이던 벽돌을 외벽의 주재료로 택했죠. 산업화 덕분에 생산량이 급격히 늘어난 벽돌은 세계 대전 시기에 프랑스에서 가장 각광받던 재료 중 하나였습니다. 수평으로 이어지는 배열은 과거 대저택의 안정적인 형태를 떠올리게 합니다.

건축가의 시그니처이기도 한 원기둥 모양의 계단부를 중심으로 나타나는 저택의 모습은 별다른 장식 없이 내부 구조를 훤히 드러내며 순수한 아름다움을 전합니다.

이러한 구조는 저택 내부에서도 이어집니다. 현관에 들어서면 거실 유리를 통해 햇빛이 들어오고, 유리 너머로 모습을 드러내는 정원과 호수는 규모는 훨씬 작지만 베르사유 궁전의 대운하를 떠올리게 합니다. 또한 건축가의 다른 작품과 같이 현란한 디자인은 배제하면서 과거의 구조만을 따르는 실용적인 아름다움이 나타납니다. 내부에도 가로선 중심의 수평적인 디자인이 지배적입니다. 이는 자연에서 영감을 얻은 나무 색(갈색, 녹색) 가구와 함께 막 집으로 들어선 방문객에게 편안한 느낌을 줍니다.

1층이 거실을 중심으로 아이들과 가정부(식당, 숙소 등)를 위한 공간이라면, 2층은 아이들과 부모의 공간입니다. 아직 대가족 사회가 끝나지 않았던 시기, 건축가는 왕과 왕비의 공간으로 나뉜 베르사유 궁전과 비슷한 전통 방식을 택한 것이죠. 물론 그렇지 않은 부분도 있습니다. 콘크리트의 시대가 찾아오면서 사라진 지붕 대신 옥상에 테라스를 설

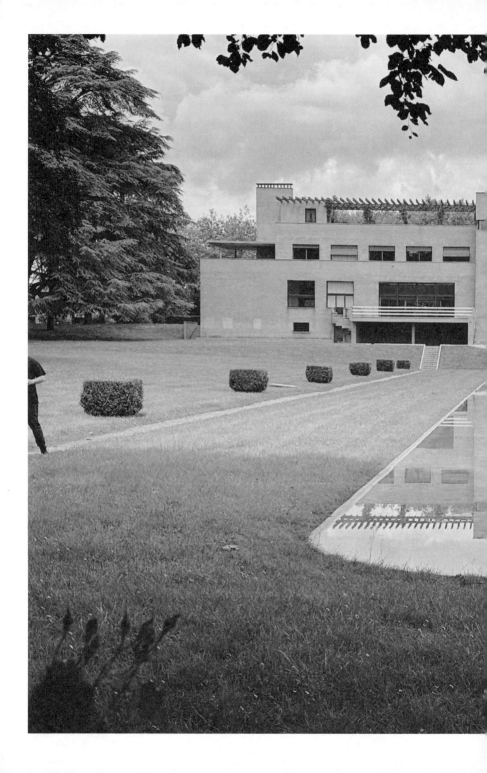

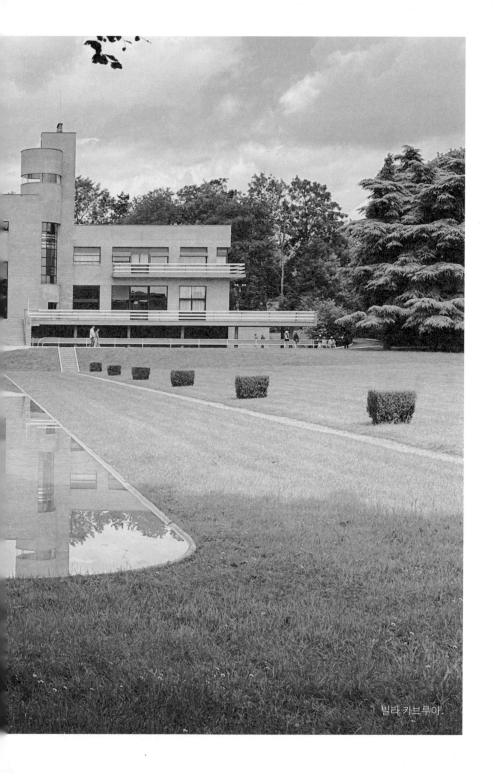

빌라 카브루아.

빌라 카브루아의 식당, 아기 방, 수영장.

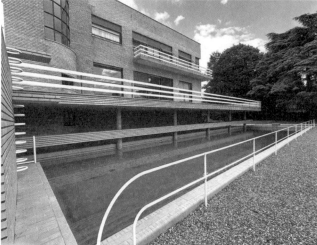

빌라 카브루아의 살롱.

치해 휴식 공간을 만들었습니다. 여기에 정원 방향으로 놓인 수영장은 여가 생활에 대한 높아진 관심을 보여줍니다.

지하실을 박물관으로 꾸며놓은 관계자들의 정성을 보면, 프랑스인들이 20세기 초 기술의 발달과 함께 찾아온 과도기에 대해 얼마나 큰 관심을 갖고 있는지 알 수 있습니다. 과거의 고궁을 보는 것만큼의 장엄한 감동은 없지만, 우리와 가까운 시대의 것이기에 친근하게 느껴지고 다양한 상상을 할 수 있게 해줍니다. 만일 현대 건축이 동양에서 시작되었다면 나무가 아닌 콘크리트를 이용한 우리나라 궁궐의 모습은 어땠을까요? 말레 스티븐스의 건축은 이 질문에 대한 해답을 제시해주는 가장 완벽한 예시가 아닐까 합니다.

리처드 로저스와
렌조 피아노
Richard Rogers & Renzo Piano

—

도시 재생 프로젝트

마레 지구의 탄생

세월이 지날수록 사람들은 유행에 덤덤해지기 마련입니다. 경험이 반복해서 쌓일수록 누군가에게는 새로운 것이 나에게는 비슷하고 식상해 보일 때가 있죠. 최근에는 몇 년간 과거의 유행이 다시 돌아오는 현상이 반복되고 있습니다. 우리나라도 이제 한 시대를 풍미한 대중문화의 흐름이 반환점을 돌고 있는 게 아닐까 하는 생각이 듭니다.

그럼에도 한결같은 사랑을 받는 유일한 대상이 있다면 '원조'일 겁니다. 유행은 반복되어도 그것을 최초로 시도한 사람은 잊히지 않으니 말이에요. 이는 도시에도 적용할 수 있는데, 세월이 많이 흘렀다지만 2024년 현재도 서울 홍대 거리에는 늘 예술가와 젊은이가 넘칩니다.

파리에도 그런 동네가 있습니다. 유행하는 장소가 아무리 바뀌어도 파리의 동쪽에 위치한 마레(Marais) 지구는 늘 젊은이들로 붐빕니다. 늪지대라는 뜻을 가진 마레 지구는 본래 센강 인근에 위치해 수시로 침수되는 지역이었습니다. 그런데 주변에 성벽이 생겨나고 간척된 땅에 귀족들이 정착하기 시작했죠. 아직도 이곳에는 대저택들이 남아 있습니다. 하지만 17세기에 베르사유 궁전이 건립되고 귀족들이 대부분 서쪽으로 이동하면서 몰락을 겪습니다. 어찌된 영문인지 19세기에 진행된 계획도시 사업의 대상에서도 배제되었고, 결국 귀족들이 떠난 빈자리를 채운 건 유대인, 중국인 같은 세계 대전 시기의 소외계층들이었죠.

세월이 흘러 낙후된 마레 지구를 번화가로 만들어줄 이들이 나타납니다. 세계 대전이 끝나고 임대료가 저렴한 이곳을 젊은 예술가와 사업가들이 주목한 것입니다. 마침 위치도 아주 적절했습니다. 멀지 않은 곳에 옛 상인들의 터전인 시장터가 있었고, 동네를 가로지르는 지하철 1호선 덕분에 교통도 매우 편리했죠. 게다가 여전히 활동 중인 외지인들의 흔적은 특별함을 추구하던 젊은이들의 눈길을 사로잡았습니다. 그중 마레 지구 안의 유대인 지구는 지금까지도 파리 시민들에게 사랑받는 장소입니다. 1960년대부터는 일부 살아남은 저택의 중정에서 역사적 가치를 알아본 이들이 주관하는 축제가 열렸고, 마레 지구의 새로운 전성기가 시작되었습니다.

이렇게 역사 유적을 보호하려는 의지와 젊은이들의 에너지가 뭉쳐 만들어진 곳이 바로 마레 지구입니다. 그리고 1977년, 시민들의 이목

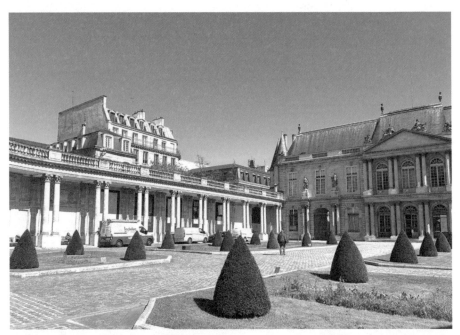

마레 지구의 두 얼굴.
옛 귀족의 저택(현 아카이브 박물관)과 유대인 지구.

을 집중시킨 문화센터가 문을 열면서 마레 지구의 인기에 본격적으로 불을 지폈습니다.

시대의 건축을 보여준
퐁피두 센터

과거 파리에서 가장 큰 시장터인 레알(Les Halles) 지구와 마레 지구 사이에는 보부르(Beaubourg)라는 이름의 동네가 있었습니다. 마레 지구와 같이 오랜 시간 낙후된 시설로 빈민들을 불러 모으던 곳이었죠. 심지어 옆 동네가 젊은이들에게 주목받는 사이에도 어중간하게 낀 보부르는 변화의 기미가 보이지 않았습니다.

오랫동안 파리에서 가장 노후되고 더러운 구역으로 평가받던 보부르는 1969년 선출된 조르주 퐁피두(Georges Pompidou, 1911~1974) 대통령의 주도로 변화를 준비합니다. 평소 현대 예술에 관심이 많았던 대통령은 이곳에 미술관을 포함한 문화센터를 만들기로 결정합니다. 681개의 프로젝트 중 치열한 경쟁을 뚫고 선정된 건축가는 영국 출신의 리처드 로저스(Richard Rogers, 1933~2021)와 이탈리아 출신 렌조 피아노(Renzo Piano, 1937~)였습니다. 1977년 이들의 감독 아래 퐁피두 센터(Centre Pompidou)가 탄생합니다.

이들은 오늘날 '하이테크'(High-tech) 건축으로 대표되는 두 거장입

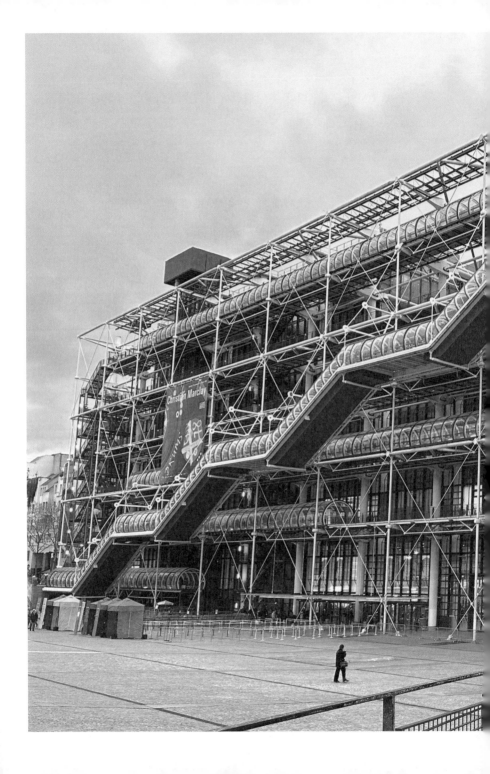

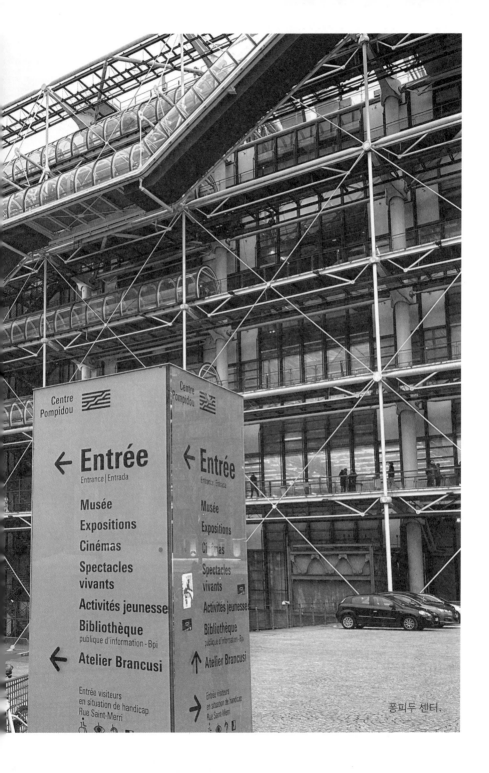

퐁피두 센터.

니다. 1970년대부터 두각을 드러내던 이 흐름은 말 그대로 고도의 기술을 활용한 건축을 말합니다. 이때가 어떤 시대인지를 파악한다면 여러분도 다소 기괴한 퐁피두 센터의 구조를 쉽게 이해할 수 있을 것입니다. 세계 대전이 끝나자 유럽 사회는 다시 활기를 띕니다. 우리나라의 '한강의 기적'처럼 프랑스에도 '영광의 30년'(Les Trentes Glorieuses)•이라는 이름의 번영기가 찾아왔습니다. 가정에 텔레비전과 라디오가 보급되면서 대중문화가 발달합니다. 인간이 처음으로 달에 상륙하고, 많은 사람이 〈스타워즈〉나 〈백 투 더 퓨처〉와 같은 공상과학 영화에 열광하며 꿈을 키웁니다.

이러한 변화에 발맞춰 젊은 건축가들은 인류의 미래를 제시할 대담한 건축을 계획합니다. 역사를 참고한 고전 건축도 아니고 순수성을 강조하는 20세기 초의 콘크리트 건축도 아닌, 발전된 기술을 보여줄 수 있는 '시대의 건축'을 말이죠. 마침 1970년대는 대중문화의 발전과 함께 공공시설이 많이 만들어지던 시기였습니다. 도심 한복판에서 낙후 지역을 활성화시키기 위해 계획한 퐁피두 센터의 부지는 많은 건축가의 구미를 당겼습니다.

두 건축가는 당시 각광받던 강철 소재로 골조를 만들고 유리로 외벽을 구성했습니다. 바깥으로 튀어나온 골조로 인해 외벽은 멀리서는 잘

• 2차 세계 대전이 끝난 직후, 오늘날의 선진국들에 찾아온 30년간의 번영기를 뜻하며, 프랑스는 1945년부터 1975년 사이를 말한다.

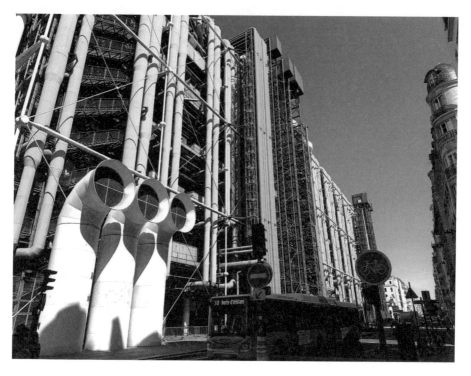

퐁피두 센터의 후면.

보이지 않습니다. 내부 공간을 자유자재로 활용하고자 튀어나온 골조에 계단, 배관 등의 필수 설비를 배치했기 때문입니다. 여기에 일부 골조는 조립식으로 만들어 언제든지 공간을 재배치할 수도 있습니다. 마치 과학자가 자신의 능력을 과시하기 위해 내놓은 발명품을 보는 느낌입니다. 물론 사람들은 '정유소'라는 별명을 붙일 정도로 끊임없는 조롱을 퍼부었지만요.

그렇다고 미관을 포기한 것은 결코 아닙니다. 후면부에 집중시킨 배관은 색깔별로 기능을 알려주면서 통일성을 더했습니다. 여기에 건물 높이를 주변 아파트와 비슷하게 설정하고, 프랑스인들의 정체성과 같은 광장을 설치하면서 도시 미관까지 존중했습니다.

도시의 심장 역할을 해주길 기대했던 건축가의 의도에 따라 오늘날 퐁피두 센터는 도서관, 미술관, 영화관 등을 찾는 시민들로 늘 북새통을 이룹니다. 늦은 밤까지 문을 열면서 어느덧 가장 인기 있는 번화가로 변한 마레 지구는 시민들의 하루의 시작과 끝을 함께합니다.

학교로 변한 요새
아미앵 시타델

최근 서울 여의도에 리처드 로저스가 설계한 건물 '파크원'이 문을 열었습니다. 이로 인해 넥타이 부대로 가득했던 여의도가 주변의 모든 상

권을 흡수하고 있다는데, 근처의 63빌딩에는 곧 퐁피두 센터의 분관까지 생긴다니 앞으로의 변화가 상당할 것 같습니다. 얼마 전 타계한 건축가가 이 소식을 들었다면 아주 기뻐하겠네요. 이렇게 현대 건축가들의 작품은 독특한 외관만큼이나 주변 도시민들의 일상을 통째로 바꿔놓을 정도로 큰 영향력을 발휘합니다. 이는 과거의 성당이나 궁전이 지닌 영향력을 훨씬 능가하기도 하죠. 이 변화를 최대한 긍정적으로 끌고 가야 하는 게 건축가의 사명이기도 합니다.

특히 프랑스에서 이런 사례는 교외 지역을 중심으로 자주 발견됩니다. 프랑스어로 교외를 뜻하는 방리유(Banlieue)는 주로 산업화 시대와 함께 발전한 지역을 가리킵니다. 앞서 소개한 파리의 서쪽처럼 살기 좋은 부촌도 있지만, 이른바 게토(Ghetto)라 불리는 빈민촌도 다수 존재합니다. 그중에서 프랑스 북부에 위치한 도시 아미앵(Amiens)에는 아주 특별한 교외 지역이 있습니다.

피카르디(Picardie) 지방의 주도로서 대성당으로 유명한 이 도시의 르 피조니에(Le Pigeonnier) 지구는 프랑스에서도 손꼽히는 게토입니다. 공공시설을 부수는 등의 사건 사고가 많아 분위기가 매우 음산한 곳인데, 이렇게 된 데는 안타까운 사연이 있습니다.

과거 국경 지역에는 방어를 목적으로 도시와 인접한 곳에 요새를 만들었습니다. 시타델(Citadelle)이라 부르던 이 요새는 한때 스페인과 국경을 맞댄 아미앵에도 존재했죠. 하지만 이후 점차 국경이 넓어지면서 요새는 제 역할을 잃고 군부대 막사로 쓰였는데, 어느 날 이 막사로 낯

선 외지인들이 찾아옵니다. 하키(Harki)라 불리는 이 군인들은 프랑스의 식민지였던 알제리 출신 프랑스군이었습니다. 이들은 1962년에 알제리 독립 전쟁이 발발하면서 알제리 사람들에게도 환영받지 못해 오갈 곳이 없는 상황이었죠. 결국 정부는 이들에게 막사에 남겨진 옛 감옥을 내어주기로 결정했고, 가족들을 포함해 약 1000명이 시타델에 살기 시작합니다. 이들은 본래 3개월을 머물 예정이었지만 마땅한 대책이 나오지 않으면서 무려 3년을 갇혀 지냈습니다. 그리고 1965년 고심 끝에 아미앵시는 최근 시타델 너머 북쪽으로 형성된 피조니에 지구에 거처를 마련해주었습니다.

1993년에 군대 막사마저 자리를 옮기면서 텅 빈 시타델은 이주민들과 함께 시민들의 관심에서 멀어졌고, 그동안 피조니에 지구는 방화와 총격 사건이 반복적으로 발생하면서 악명을 떨쳤습니다. 아무도 찾지 않는 그들만의 동네가 된 것이지요. 이에 대한 해결책이 나온 것은 2010년에 이르러서입니다. 도시와 게토를 분리하는 시타델을 대학교 캠퍼스로 개조해 두 지역 간의 장벽을 무너뜨리겠다는 계획이었습니다.

대학교의 본고장인 유럽은 캠퍼스가 차지하는 면적이 상대적으로 작습니다. 한국이나 미국처럼 넓은 잔디밭은 찾아보기 힘들고 단과대별 건물들이 도시 내에 분산된 경우가 많습니다. 아미앵 소재의 대학교도 마찬가지였습니다. 도시와 대학이 하나가 된 'Universe+City'를 표방하는 피카르디 대학은 이미 대성당에 부속된 오래된 병원과 가죽 공

피카르디 대학의 철골 건물과 석조 건물의 대비.

장 등을 개조해 캠퍼스로 활용하고 있었습니다. 비어 있는 요새에 인문대학을 설치하기로 결정하고, 공사를 담당할 건축가로 퐁피두 센터를 작업한 렌조 피아노를 선정합니다.

　남아 있는 군사 시설만으로 캠퍼스를 구성하기엔 역부족이었습니다. 렌조 피아노는 기존의 병영과 마구간 건물에 자신의 시그니처와 같은 철골 구조의 건물을 추가해 공간을 확보했습니다. 캠퍼스 곳곳에 짝을 지어 나타나는 고전과 현대 건축의 만남은 각각의 재료가 전혀 달라도 높이와 구조를 통일시키면서 자연스러움을 이끌어냈습니다. 과거의 건물에 현재의 대학생들이 공존할 수 있다는 가능성을 보여주려 했던 것 같습니다. 이 같은 패턴은 중앙의 광장에서도 나타나는데, 바닥에 깔린 벽돌 사이사이로 잡초가 피어나게 만들어 견고한 요새의 구조를 자연으로 덮었습니다. 요새를 둘러싼 녹지가 내부로 침투하는 것처럼 보이게 한 다음, 군사 건물에서 풍기는 어두운 분위기를 누그러뜨리려 한 것이죠. 광장 중앙에 빨간 탑을 설치한 이유도 바로 이 녹지와 대비되는 효과를 얻으려는 목적이었습니다. 시타델은 도시의 번화가를 사이에 두고 기차역의 정반대편에 위치한 변두리의 건물입니다. 그래서 일부러 녹색의 보색인 빨간색 탑을 설치해 오랜 시간 사람들의 관심에서 잊힌 시타델이 멀리서도 눈에 띄게 만들었습니다. 요새를 발견하고 찾아온 시민

아미앵 시타델의 전경.

들이 산책도 하고 성벽 위에서 멋진 전망도 구경하면서 여가를 보낼 수 있도록 말이죠. 그는 이렇게 과거와 현재, 자연과 문명, 요새와 학교, 학생과 시민이라는 비슷하면서도 반대되는 개념을 전부 요새 안에 집약해 도시에 사는 모든 구성원이 함께 어울릴 수 있는 공간을 구성했습니다. 과거 군인들에게 시타델이 도시의 역할을 했던 사실을 기반으로 도시 안에 또 다른 도시를 만들어낸 것입니다.

그렇다면 결과는 어떨까요? 2018년 문을 열고 벌써 5년이 넘게 흘렀지만, 예기치 못한 코로나 시대의 등장으로 아직 뚜렷한 효과는 나타나지 않았습니다. 다만 개관에 맞춰 시행한 여러 정책은 담당자들이 피조니에 지구 활성화에 얼마나 진심인지를 보여줍니다. 2017년부터 아미앵시는 매주 토요일에 한해 대중교통을 무료로 운영하는 한편, 2년 뒤에는 피조니에 지구와 시내 중심가를 연결하는 트램 노선을 개방했습니다. 여기에 한때 비둘기집(Pigeonnier)*이라고 조롱받았던 피조니에 지구의 낡은 아파트들도 하나씩 철거되면서 꾸준히 변화를 시도하고 있죠. 지금으로선 주차 공간이나 강의실 부족 같은 부정적인 의견이 우세하지만, 시타델이 도시에 가져올 긍정적인 변화는 조금 더 지켜봐야 할 것 같습니다.

● 피조니에라는 이름의 기원은 아직 확실히 밝혀지진 않았지만, 비둘기집처럼 생긴 아파트가 즐비한 모습을 보며 붙인 별명이라는 설이 있다.

'고전의 부활'이라는 의미를 지닌 르네상스(Renaissance) 시대부터 프랑스 건축은 자신들의 과거가 얼마나 위대한지를 소개했습니다. 그리고 이는 때때로 오늘을 평가하는 기준이 되었죠. 하지만 기술의 발달과 함께 찾아 온 새로운 시대의 건축은 오늘을 이야기하고, 더 나아가 미래를 예측하게 합니다. 물론 그 예측이 어긋나는 경우도 많지만, 우리와 가장 맞닿아 있는 예술이기에 더 공감하기 쉽죠. 이런 특징이야말로 우리를 즐겁게 하는 건축만의 매력이 아닐까요?

프랭크
게리
Frank Gehry

—

산책을 위한 건축

산 책 의 미 래

영어와 프랑스어 모두 가까운 미래를 이야기할 때 '가다'(go/aller)라는 표현을 붙입니다. 무슨 행동을 하든 과거에는 무조건 움직여야 했기 때문이겠지요. 그런데 이제 변화가 찾아왔습니다. 움직이지 않아도 쇼핑이나 놀이 등 많은 활동을 즐길 수 있는 시대가 시작된 것입니다. 언어에 드러날 정도로 오랫동안 이어진 인간의 관습이 이렇게 무너지는 것일까요?

그럼에도 우리가 움직이지 않으면 할 수 없는 한 가지 일이 남아 있습니다. 산책과 같은 신체 활동입니다. 그렇다면 언젠가 외출이 곧 산책을 의미하는 시대가 도래하지는 않을까요? 미래의 도시에는 집과 공

원만 남아 있을지도 모르겠다는 상상도 해봅니다.

만일 이 예측이 맞는다면, 파리는 미래의 변화로부터 무사히 살아남을 수 있겠네요. 파리에는 진작부터 외출할 일이 산책밖에 없었던 분들(?)에 의해 마련된 녹지가 많기 때문입니다. 관공서나 박물관으로 쓰이는 옛 저택에는 왕과 귀족들이 거닐던 넓은 정원이 숨겨져 있고, 도시를 둘러싼 외곽에는 19세기 나폴레옹 3세의 명령으로 만든 공원이 많습니다. 이들은 기계의 도움이 없었어도 모든 걸 대신해주는 신하들 덕분에 누구보다 산책의 중요성을 실감할 수 있었죠. 그 결과 오늘날 파리는 전체 면적의 30% 정도가 녹지입니다. 그중에서도 서쪽의 불로뉴 숲은 가장 넓은 공간을 차지합니다.

프랑스의 성모 발현지 중 하나의 이름을 붙인 불로뉴(Boulogne)는 14세기에 왕의 명령으로 성당을 지으면서 발달한 동네입니다. 성당이 생긴 이후 사람들이 모여들고 마을을 형성하는 한편, 근처의 녹지는 왕의 소유로 주로 사냥터로 쓰였습니다. 오늘날 마을은 파리를 벗어난 교외 지역에 속하지만, 사냥터였던 숲은 19세기 파리로 들어오면서 시민들의 놀이터로 활용되고 있습니다.

산업화가 만들어낸 변화는 사냥터에 불과했던 숲을 많이 바꿔놓았습니다. 숲의 한편에는 로스차일드(Rothschild) 저택과 영국 왕실 소유였던 윈저(Windsor) 저택이 있고, 여가의 발달로 생겨난 놀이공원(Jardin d'acclimation), 테니스(Stade Roland-Garros)와 축구 경기장(Parc des Princes) 같은 대중문화의 현장도 찾아볼 수 있죠. 무엇보다 850ha에 달하는 광

불로뉴 숲.

활한 녹지는 일광욕을 좋아하는 파리 시민들에게 쉼터 역할을 합니다.

도 시 생 활 의 해 독 제
루 이 비 통 재 단

루이 비통 재단(Fondation Louis Vuitton)은 시민들이 불로뉴 숲을 찾는 주된 이유 중 하나입니다. 프랑스 예술계의 큰손(?)으로 불리는 루이 비통 그룹(LVMH)은 오래전부터 프랑스 예술과 역사에 아낌없는 지원을 해왔습니다. 오늘날 루브르 박물관, 오르세 미술관 등이 소장한 다수의 작품이 루이 비통 그룹의 후원 덕분에 전시될 수 있었죠. 2019년 발생한 파리 노트르담 대성당의 화재에도 가장 많은 후원금을 보냈습니다.

2001년, 루이 비통 그룹의 아르노 회장이 스페인에 위치한 빌바오 구겐하임 미술관(Museum Guggenheim Bilbao)을 다녀옵니다. 낙후된 산업 도시에 21세기형 미술관을 세우면서 도시 재생 사업의 성공 사례로 꼽히는 이 건물은 예술 재단을 계획 중이던 그에게 큰 영감을 주었죠. 그가 구겐하임 미술관을 설계한 프랑크 게리(Frank Gehry, 1929~)를 건축가로 선정하며 2006년 루이 비통 재단 건립이 확정됩니다.

숲 북쪽 놀이공원 부지의 사용권을 이미 확보한 회장은 오래된 볼링장을 허물고 도시 생활의 일시적인 해독제(antidote à l'éphémère)가 되어줄 건물을 계획합니다. 틀에 갇히기 싫어하는 건축가의 성향은 그의 의

빌바오 구겐하임 미술관.

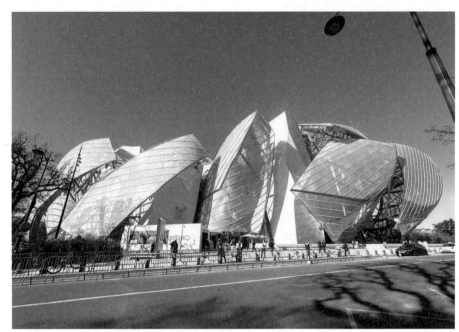

루이 비통 재단과 한국식 정원.

도에 정확히 들어맞았습니다. 콘크리트가 주는 답답함을 해소하고자 했던 게리는 그의 상징과도 같은 구불거리는 곡선을 이용해 숲속의 꽃봉오리와 같은 건물을 탄생시킵니다.

건물을 뒤덮은 유리 차양은 바람에 세차게 흔들리는 돛을 연상시킵니다. 부풀대로 부푼 돛은 내부에 바람을 순환시키며 전망대에 올라간 이들에게 쾌적한 공기를 제공하고, 숲을 사이에 두고 나타나는 파리 시내를 보면 정말 배를 타고 어딘가로 멀리 떠나는 느낌이 듭니다. 재단과 연결된 숲에는 파리와 서울의 협약으로 한국식 정원이 설치되면서 이국적인 분위기를 더합니다.

전시장을 목적으로 계획한 실내 공간은 총 11개의 전시실로 구성되면서 매년 최대 규모의 전시를 선보입니다. 특히 새 학기를 맞이하는 매 가을마다 대형 전시를 기획하며 많은 사람의 흥미를 자극하죠. 늘 파리에서 만나보기 힘든 주제로 전시가 구성되는 이유는 역시 '해독'을 위해서일 테지요. 연간 100만 명 이상을 불러 모으는 재단의 인기는 이 나라의 국민들이 얼마나 산책에 진심인지를 말해주는 것 같습니다.

미술관이 된 와이너리
샤토 라 코스트

번영기가 끝나고 여가의 시대가 찾아왔습니다. 휴식을 취하는 방법도

아주 다양해졌죠. 활동적인 일들이 점점 사라지면서 산책에 투자하는 시간이 많아졌습니다. 사람들이 자주 찾는 장소는 환경에 따라 달라집니다. 미세먼지가 심하고 여름과 겨울 날씨가 혹독한 우리나라는 실내 문화가 발달했습니다. 백화점과 같은 쇼핑몰이 늘 북적이는 이유이기도 합니다.

하지만 가장 건전한 산책은 자연과 함께하는 것일 테지요. 자연이 만든 풍경과 소리는 뇌를 자극하지 않으면서 우리의 오감을 채웁니다. 이를 갈망하는 사람들은 캠핑을 떠나거나 등산을 다닙니다. 그런데 멋진 예술 작품이 산책에 함께한다면 어떨까요?

프랑스 남부에 위치한 프로방스는 여느 동네만큼이나 포도밭이 넓게 펼쳐져 있습니다. 양대 산맥인 보르도, 부르고뉴 지역만큼 유명하진 않아도, 지중해에 인접해 2000여 년 전 그리스 시대부터 지역민들을 먹여 살린 만큼 유구한 역사를 자랑하는 곳이죠. 그중에서도 샤토 라 코스트(Château La Coste)는 가장 특별한 경험을 할 수 있는 와이너리입니다.

축구장 200개 면적에 달하는 와이너리는 2차 세계 대전 이후 아일랜드 출신 사업가인 패디 맥킬렌(Paddy Mckillen)이 운영하고 있습니다. 작품 수집가이기도 했던 그는 2004년, 이 포도밭에 미술관을 만들기로 결심합니다. 당대 이름을 날리던 많은 예술가와 건축가가 이에 응답했고, 맥킬렌은 이들에게 전권을 위임하면서 2011년 포도밭을 둘러싼 예술 산책로가 탄생했습니다.

언덕을 따라 넓게 펼쳐진 포도밭에는 '거미' 조각 작품으로 유명한

샤토 라 코스트 아트센터.

루이즈 부르주아(Louise Bourgeois)를 시작으로, '구슬'의 예술가 장 미셸 오토니엘(Jean-Michel Othoniel) 등 오늘을 대표하는 거장들의 작품이 자리해 눈길을 끕니다. 그동안 지속적으로 전시회를 진행한 와이너리는 협업한 예술가의 작품을 들여오면서 꾸준히 숫자를 늘려왔죠. 2016년에는 여백의 예술가로 알려진 한국의 이우환 작가가 작품을 선보이기도 했습니다.

고전 예술에 익숙한 이들에겐 다소 낯선 이름일지 몰라도 자연과 함께한다는 사실만으로 이유 모를 친근함이 생깁니다. 그동안 미술관에 갇혀 있던 작품들도 이곳에서만큼은 자유를 찾은 분위기죠. 2024년 3월에 시작한 '데이미언 허스트'(Damien Hirst) 전시부터는 특정 건물이 아닌 산책로 전체를 전시회장으로 사용하고 있습니다. 덕분에 유기성이 높아진 산책로는 초대받은 예술가의 작품 세계를 더욱 깊이 있게 소개할 수 있게 되었습니다. 애호가들에겐 더할 나위 없는 지상낙원이겠죠?

숨은그림찾기를 하듯 산책로를 거닐다 보면 예술 작품만큼이나 눈길을 끄는 건축물이 순차적으로 등장합니다. 이는 샤토 라 코스트를 찾는 또 하나의 이유입니다. 와인 생산과 작품 전시에 필요한 부대시설들이 세계적인 건축가들에 의해 탄생하면서 많은 관심을 불러 모으고 있습니다.

와이너리 입구에 들어서면 한국과도 연이 깊은 건축가 안도 다다오(Ando Tadao, 1941~)의 작품이 나옵니다. 그의 상징인 노출 콘크리트를 이용해 세운 담장은 "게이트"(Gate)라 불리며 포도밭과 외부 세계를 분

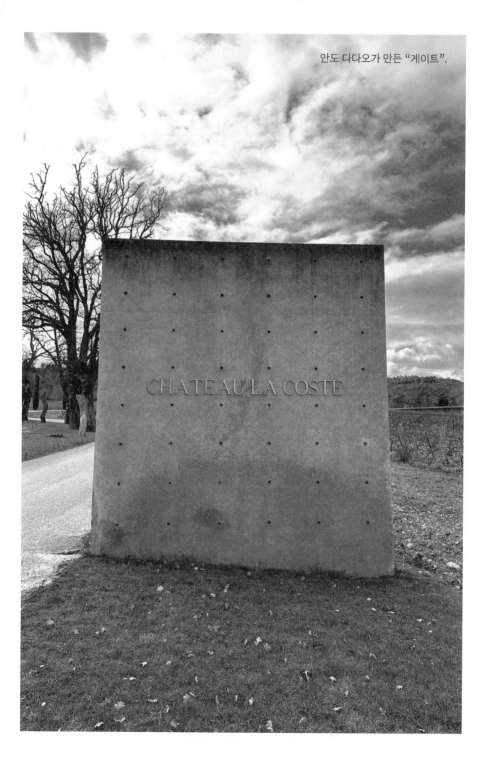

안도 다다오가 만든 "게이트".

리하는 역할을 하죠. 담장과 함께 표면에 찍힌 점들은 뒤에 등장하는 매표소 건물에도 나타나는데, 마치 우리를 새로운 세계로 초대하는 듯 반복되는 패턴을 통해 최면을 불러일으킵니다. 그의 흔적은 산책로에도 이어집니다. 언덕길에서 종종 나타나는 벤치를 비롯해 정상에 위치한 예배당은 쉼터를 제공하면서 우리에게 명상을 유도합니다. 자연광을 고집하는 건축가답게 빈틈 사이로 들어오는 은은한 빛이 콘크리트 구조가 전달하는 딱딱함을 신비로운 분위기로 전환시키죠.

갤러리를 설계한 건축가들 중에도 익숙한 이름이 보입니다. 파리의 퐁피두 센터를 설계한 렌조 피아노와 리처드 로저스가 그 주인공인데요. 건물을 지탱하는 골조를 바깥으로 노출시킨 채 독특한 구조를 드러내는 두 갤러리는 퐁피두 센터만큼이나 분명한 존재감을 드러냅니다. 동시에 각각 가장 높은 장소와 가장 먼 장소에 자리 잡으면서 와이너리의 규모를 실감케 합니다.

그렇게 2시간 가까운 코스를 마치고 마지막 지점으로 돌아오면 행사를 위해 만든 공연장이 나타나고 샤토 라 코스트의 건축 산책은 끝을 맺습니다. 프랭크 게리가 설계한 공연장은 중력을 무시한 것처럼 사방으로 분리된 형태의 지붕을 보여줍니다. 이것만으로도 이미 음악 소리가 들려오는 느낌이지요.

무엇보다 건축가마다 각자의 재능을 완벽히 발휘한 건물을 설계했다는 점이 이 와이너리에 매력을 더합니다. 산책을 설계하는 안도 다다오의 건축은 명상을 강조하고, 퐁피두 센터의 건축가들은 갤러리를 만

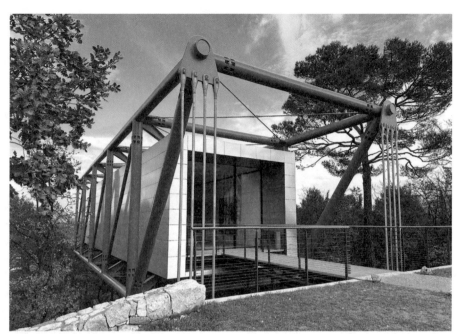

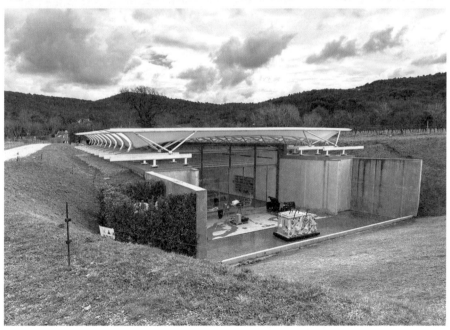

위 리처드 로저스가 설계한 갤러리.
아래 렌조 피아노가 설계한 갤러리.

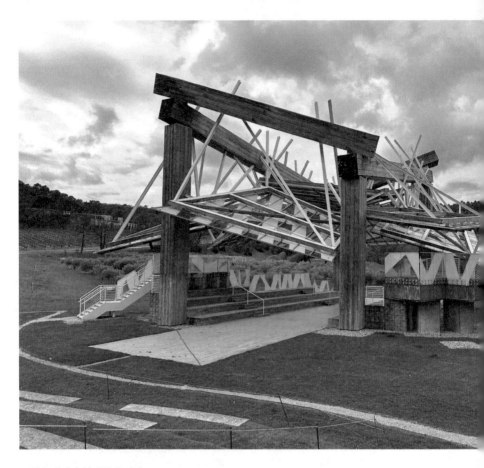

프랭크 개리가 설계한 공연장.

들며 자유로운 감상을 유도하죠. 끝으로 프랭크 게리의 화려한 공연장은 우리에게 일탈을 꿈꾸게 합니다. 전권을 부여받은 만큼 건축가들은 자신의 장기를 아낌없이 발휘할 수 있었습니다. 이 정도면 위대한 거장들이 만든 위대한 산책로라는 별명을 붙여도 좋지 않을까요?

만약 루브르 박물관의 〈모나리자〉가 넓은 전시실에 없었다면, 지금만큼의 인기를 누리지 못했을지도 모릅니다. 사진을 찍기 위해 몰려드는 사람들로 만들어진 인공 벽(?)은 가로세로가 1m도 되지 않는 이 작은 작품을 인고의 과정을 견뎌야만 볼 수 있게 유도합니다. 작품 내용을 떠나 넓은 전시실이 일종의 스토리를 만들어내는 셈이지요.

이처럼 공간은 예술 작품을 만나는 우리에게 맥락을 선물합니다. 이는 건축에도 적용됩니다. 건축의 가치를 막론하고 그것을 만나러 가는 과정은 하나의 커다란 동기를 만듭니다. 게다가 건축가는 이 과정마저 설계할 수 있는 권한을 갖고 있습니다.

비좁은 데다 편리함을 강조하는 도시에서 이를 해내는 것은 결코 쉽지 않은 일입니다. 결국 가장 완벽한 과정은 도시를 벗어나야 경험할 수 있다는 말이지요. 이는 건축이 끊임없이 자연을 주목하는 이유이기도 할 것입니다.

도판 및 사진 저작권

참고문헌

서적

- Bellat Fabien 외, *Passy-Auteuil 1900-1930 Art nouveau Art Déco*, 2022, AAM Editions
- Benton Tim, *Les villas de Le Corbusier, 1920-1930*, 1984, Philippe Sers
- Blasselle Bruno 외, *Richelieu, quatre siècles d'histoire architecturale au coeur de Paris*, 2016, INHA Editions
- Blum Shirley Neilsen, *Henri Matisse, chambres avec vue*, 2010, Edition du Chêne
- Bonillo Jean-Lucien, *La reconstruction à Marseille / 1940-1960*, 2008, Editions Imbernon
- Boulet Jacques 외, *Le Palais-Royal, un fragment de ville*, 1984
- Chanson Marion, *L'atelier de Daniel Buren*, 2007, Thalia Edition
- Coren Jean-Louis, *Frank Gehry, les chefs-d'oeuvres*, 2021, Flammarion
- Delorme Jean-Claude, *Les villas d'artistes à Paris, de Louis Süe à Le Corbusier*, 1987, Les Editions de Paris
- Dulau Robert 외, *Echelle 1-Le Corbusier*, 2007, Editions PC
- Erlande-Brandenburg Alain 외, *La grâce d'une cathédrale, Strasbourg*, 2013, La Nuée Bleue

- Faucherre Nicolas, *Le nomadisme châtelain, IXe-XVIIe siècle*, 2017, Centre de castellologie de Bourgogne
- Francblin Catherine, *Niki de Saint Phalle, la révolte àl'oeuvre*, 2013, Editions Hazan
- Gady Alexandre, *Les hôtels particuliers de Paris, du Moyen âge àla Belle Epoque*, 2008, Parigramme
- Gaugain Lucie, *Amboise un château dans la ville*, 2014, Presses Universitaires de Rennes, Presses Universitaires François-Rabelais
- Hanover Jérôme 외, *Le Garde-Meuble de la Couronne, le temps retrouvé à l'hôtel de la Marine*, 2021, Flammarion
- Institut français d'architecture, *Boulogne-Billancourt, ville des temps modernes*, 1992, Mardaga
- Klein Richard, *Robert Mallet-Stevens, agir pour l'architecture moderne*, 2014, Editions du Patrimoine
- Klein Richard, *Robert Mallet-Stevens La villa Cavrois*, 2005, Editions A. et J. Picard
- Le Corbusier, *Le Corbusier, Vers une architecture*, 1977, Editions Arthaud
- Le Men Ségolène, *Courbet*, 2007, Citadelles & Mazenod
- Leeman Fred 외, *Emile Bernard*, 2013, Citadelles & Mazenod
- Luthi Jean-Jacques 외, *Emile Bernard-Sa vie, Son oeuvre, Catalogue raisonné*, 2014, Editions des catalogues raisonnés
- Merdrignac Bernard, *Histoire de la Bretagne*, 2015, Editions OUEST-FRANCE
- Migayrou Frédéric 외, *Frank Gehry, La fondation Louis Vuitton*, 2014, Editions HYX
- Minnaert Jean-Baptiste, *Henri Sauvage*, 2002, Editions Norma
- Minnaert Jean-Baptiste 외, *La Samaritaine*, 2022, Ante Prima, AAM Editions
- Parsy Paul-Hervé, *Un château moderne Villa Cavrois Robert Mallet-Stevens*, 2016, Editions

du Patrimoine

- Pellus Daniel, *Reims-ses rues, ses places, ses monuments*, 2013, Editions Lieux Dits

- Prat Jean-Louis, *Joan Miro, métamorphoses des formes*, 2001, Fondation Maeght

- Roland Michel Marianne, *Watteau*, 1984, Flammarion

- Thévoz Michel, *Dubuffet*, 1986, Skira

- Vingtain Dominique, *Avignon-Le Palais des Papes*, 1998, Zodiaque

전시 도록

- *Cézanne en Provence*, Musée Granet 외, 2006

- *Cézanne et les maîtres. Rêve d'Italie*, Musée Marmottan Monet, 2020, Editions Hazan

- *Courbet et l'impressionnisme*, Musée Gustave Courbet d'Ornans, 2016, Silvana Editoriale

- *Dubuffet*, Centre Pompidou, 2001, Editions du Centre Pompidou

- *L'école de Nancy, Art Nouveau et industrie d'art*, Musée de l'école de Nancy, 2018, Somogy éditions d'art

- *L'école de Nancy, face aux questions politiques et sociales de son temps*, Musée de l'école de Nancy, 2015, Somogy éditions d'art

- *Guaguin, l'alchimiste*, Musée d'Orsay, 2017, Musée d'Orsay

- *Gustave Courbet, Paysages de mer*, Musée d'art et d'histoire de Granville, 2019, Editions des Falaises

- *L'hôtel particulier à Paris*, Tchoban Foundation-Museum for Architectural Drawing, 2014

- *La mort de Léonard, naissance d'un mythe*, Château royal d'Amboise, Bibliothéque

Nationale de France, 2019

- *Le Talisman de Paul Sérusier*, Musée d'Orsay, 2018, Musée d'Orsay
- *Trésors Nabis du musée d'Orsay*, Le musée Bonnard, 2020, Silvana Editoriale
- *Yves Klein, des cris bleus...*, Musée Soulages, 2019

웹페이지

- 루브르 박물관 www.louvre.fr
- 오르세 미술관 www.musee-orsay.fr
- 퐁피두 센터 국립 현대 미술관 www.centrepompidou.fr
- 교황 궁 박물관 palais-des-papes.com
- 앙부아즈성 www.chateau-amboise.com
- 클로뤼세성 vinci-closluce.com
- 샹티이성 chateaudechantilly.fr
- 시농성 forteressechinon.fr
- 슈농소성 www.chenonceau.com
- 샹보르성 www.chambord.org
- 블루아성 www.chateaudeblois.fr
- 캉 시립미술관 www.mba.caen.fr
- 마린 호텔 박물관 www.hotel-de-la-marine.paris
- 옹플뢰르 박물관 www.musee-honfleur.fr
- 쿠르베 미술관 www.musee-courbet.fr
- 퐁타방 미술관 www.museepontaven.fr

- 세잔 아틀리에 www.cezanne-en-provence.com
- 마티스 미술관 www.musee-matisse-nice.org
- 낭시파 박물관 musee-ecole-de-nancy.nancy.fr
- 빌라 카브루아 www.villa-cavrois.fr
- 파리시 www.paris.fr
- 스트라스부르 관광청 www.visitstrasbourg.fr
- 랭스시 www.reims.fr
- 아라스 관광청 www.arraspaysdartois.com
- 쉬농시 www.chinon.com
- 브르타뉴주 www.bretagne.com
- 부슈뒤론주 기록보관소 www.archives13.fr
- 니스시 www.nice.fr
- 프랑스 학술원 오디오 플랫폼 Canal Académies www.canalacademies.com
- 낭시 관광청 www.nancy-tourisme.fr
- 아미앵시 www.amiens.fr
- 아미앙 교육청 www.ac-amiens.fr
- 마그 재단 www.fondation-maeght.com
- 다니엘 뷔랑 www.danielburen.com
- 르코르뷔지에 재단 www.fondationlecorbusier.fr
- 루이 비통 재단 www.fondationlouisvuitton.fr
- 샤토 라 코스트 chateau-la-coste.com
- 프랑스 문화부 culture.gouv.fr
- 프랑스 통계청 INSEE www.insee.fr
- 예술 웹매거진 BeauxArts www.beauxarts.fr

- 예술 웹매거진 Connaissancedesarts www.connaissancedesarts.com
- 백과사전 Universalis www.universalis.fr
- 인문사회 웹매거진 Cairn www.cairn.fr
- 인문사회 웹매거진 OpenEdition www.openedition.org
- 카톨릭 웹매거진 La Croix www.la-croix.fr
- 문화미디어 웹매거진 Zigzag www.pariszigzag.fr
- 프랑스국립도서관 웹매거진 Rétronews www.retronews.fr